全国职业教育学前教育专业"十三五"规划教材

声乐基础

主　编　刘明华　倪　序　宋　雷
副主编　李咏云　杨春锋　林　妮

中国·武汉

图书在版编目(CIP)数据

声乐基础/刘明华,倪序,宋雷主编. —武汉：华中科技大学出版社,2017.6（2024.2 重印）
ISBN 978-7-5680-2702-1

Ⅰ.①声… Ⅱ.①刘… ②倪… ③宋… Ⅲ.①声乐艺术-教材 Ⅳ.① J616

中国版本图书馆 CIP 数据核字（2017）第 068090 号

声乐基础　　　　　　　　　　　　　　　　　　　　　　　　刘明华　倪　序　宋　雷　主编
Shengyue Jichu

策划编辑：倪　非
责任编辑：狄宝珠
封面设计：原色设计
责任校对：曾　婷
责任监印：朱　玢
出版发行：华中科技大学出版社（中国·武汉）　　电话：(027)81321913
　　　　　武汉市东湖新技术开发区华工科技园　　邮编：430223
录　　排：武汉谦谦音乐
印　　刷：武汉科源印刷设计有限公司
开　　本：880 mm×1230 mm　1/16
印　　张：10.25
字　　数：278 千字
版　　次：2024 年 2 月第 1 版第 8 次印刷
定　　价：24.00 元

本书若有印装质量问题，请向出版社营销中心调换
全国免费服务热线：400-6679-118　竭诚为您服务
版权所有　侵权必究

前　言

随着我国幼儿师范教育体制改革的深入开展，全国许多的师范院校和非师范院校都开设了学前教育专业，声乐课是学前教育专业的一门重要必修课。但现有的声乐教材还不能完全满足学前教育专业大发展的教学需求，特别是针对幼儿歌曲内容进行教学的书籍比较少。为了更好地丰富学前教育专业声乐课程的教学内容，使学生在掌握艺术歌曲的同时，多积累幼儿歌曲的数量，并能有表现地教唱幼儿歌曲，我们编写了这本教材。

根据教育部的相关要求，本教材紧密结合当前学前教育的指导纲要，在比较了大量声乐课教材的基础上，精选了部分优秀的、耳熟能详的艺术歌曲和幼儿歌曲，在广泛征求学前师范院校的师生和幼儿园教师的意见的基础之上编写而成。它以校园学习与幼儿园音乐实践教学为依托，集理论与实践于一体，体现了学前教育专业特色的职业教材。

本教材由两个部分组成。第一部分为艺术歌曲，系统地讲解了艺术歌曲演唱的基本理论和技能技巧知识，并根据艺术歌曲的学习程度分为初级、中级、高级三部分，每首歌曲都附有演唱分析，便于学生们更好地理解歌曲内容。第二部分为幼儿歌曲，系统地讲解了幼儿歌曲演唱的基本理论和技能技巧知识，通过分析多种不同风格的幼儿歌曲，体现了理论与实践结合的要求。根据幼儿歌曲的内容分为六个部分，分别是动植物篇、人物篇、赞美篇、励志篇、景色篇、舒事篇，每部分的前三首通过歌曲分析、演唱分析和表演唱分析，全方位理解幼儿歌曲的演唱方法，之后还附十首同类型歌曲，为师生提供了一个学习参考。

本教材内容紧贴学前教育专业的目标与要求，体现了学前教育专业声乐教学的特点，适合作为中专、高职、大专和本科学前教育专业声乐课程的教材。在编写本教材的过程中，我们得到了有关专家和同行的大力帮助，在此表示衷心的感谢！由于时间紧、任务重，编者水平有限，不足之处在所难免，恳请广大读者批评指正！

编　者
2017年2月

目录

第一部分　艺术歌曲

第一章　声乐概述

第一节　歌唱的起源 　　　　　　　　　　　　　1

第二节　歌唱的种类 　　　　　　　　　　　　　1

第三节　歌唱的发声器官与机能 　　　　　　　　3

第二章　声乐基础知识

第一节　声音的分类 　　　　　　　　　　　　　7

第二节　歌唱的呼吸 　　　　　　　　　　　　　8

第三节　歌唱的共鸣 　　　　　　　　　　　　　9

第四节　歌唱的咬字 　　　　　　　　　　　　　10

第三章　歌唱基础训练与要求

第一节　歌唱发声的训练 　　　　　　　　　　　12

第二节　歌唱姿势的训练 　　　　　　　　　　　14

第三节　歌唱情感的处理 　　　　　　　　　　　15

第四节　艺术歌曲赏析 　　　　　　　　　　　　16

第二部分　幼儿歌曲

第四章　幼儿歌曲概论

第一节　幼儿歌曲演唱的意义　73
第二节　幼儿歌曲演唱的基本要求　74
第三节　幼儿歌曲演唱的基本方法　74

第五章　幼儿歌曲的演唱要求

第一节　幼儿歌曲演唱的基本知识　77
第二节　幼儿歌曲的演唱形式　78
第三节　幼儿嗓音的特点　80
第四节　幼儿嗓音的保护　81

第六章　动植物类

第一节　案例解析　84
第二节　谱例　92

第七章　人物类

第一节　案例解析　97
第二节　谱例　104

第八章　赞美类

第一节　案例解析　109
第二节　谱例　115

第九章　励志类

第一节　案例解析　　　　　　　　　　　　　120

第二节　谱例　　　　　　　　　　　　　　　128

第十章　景色类

第一节　案例解析　　　　　　　　　　　　　132

第二节　谱例　　　　　　　　　　　　　　　139

第十一章　叙事类

第一节　案例解析　　　　　　　　　　　　　144

第二节　谱例　　　　　　　　　　　　　　　150

参考文献　　　　　　　　　　　　　　　　　　155

曲目页码索引

一、艺术歌曲初级

	
思乡曲	17
故乡的小路	18
长城谣	19
月之故乡	20
念故乡	21
鼓浪屿之波	22
金风吹来的时候	23
南泥湾	24
雪绒花	25
纺织姑娘	26
喀秋莎	26
康定情歌	27
幸福在哪里	29
共和国之恋	30
在路旁	31

二、艺术歌曲中级

	
绒花	32
我和我的祖国	33
壮家妹	34
为了谁	35
我的祖国	36
小背篓	38
唱支山歌给党听	39
祝福祖国	41
美丽的草原我的家	42
大红枣儿甜又香	43
曲蔓地	44
摇篮曲	45
映山红	46
春天年年到人间	47
红梅赞	48

三、艺术歌曲高级

	
我们的生活充满阳光	49
赶好归来阿哩哩	50
祖国之恋	52
亲吻祖国	53
眷恋	55
黄水谣	56

	
又唱浏阳河	58
天路	59
啊！我亲爱的爸爸	61
红旗颂	62
中国大舞台	63
美丽的心情	65
在希望的田野上	66
我爱你，中国	68
纳西篝火啊哩哩	71

四、动植物类谱例

	
迷路的小花鸭	92
两只小象	92
小兔子乖乖	93
洋娃娃和小熊跳舞	94
小绿苗	94
小狗抬轿	94
雁儿飞	95
蜜蜂和花儿	95
小鸭洗澡	96
小企鹅	96

五、人物类谱例

	
过家家	104
好姑姑	104
我是值日生	105
小邂逅	105
不再麻烦好妈妈	106
世上只有妈妈好	106
做个好娃娃	107
我也骑马巡逻去	107
粗心的小画家	108
大鞋与小鞋	108

六、赞美类谱例

	
好妈妈	115
太阳，您真勤劳	115
我给太阳唱支歌	116
党是太阳我是花	116
娃哈哈	116

	
我们的生活多么好	117
学习雷锋爱集体	117
小朋友，爱祖国	118
国旗多美丽	118
祖国您好	119

七、励志类谱例

	
让座	128
卖报歌	128
劳动歌	129
小宝从小懂礼貌	129
友爱歌	129
清洁卫生歌	130
红太阳照山河	130
我有一双小小手	131
小弟弟早早起	131
讲卫生	131

八、景色类谱例

	
蝴蝶花	139
春天	139
小小牵牛花	140
春天的歌	140
青青草	141
冬天	141
秋冬	142
我是一朵小花	142
我爱雪莲花	143
秋天好	143

九、叙事类谱例

	
小酒窝	150
坏习惯，要改掉	150
请你唱个歌吧	151
小毛驴	151
帮奶奶穿针	151
音阶歌	152
小海军	152
十二生肖歌	153
爷爷为我打月饼	153
小雪橇	154

第一部分 艺术歌曲

第一章 声乐概述

第一节 歌唱的起源

歌唱的起源可以追溯到非常古老的洪荒时代。在人类还没有产生语音的时候,就知道利用声音的高低、强弱来表达自己的思想和感情。关于歌唱起源的说法主要有以下几种。

一、劳动起源说

劳动起源说是关于歌唱起源问题最具代表的学说。首先人类本身都在劳动,也在劳动中产生了歌唱的声音。歌唱的喉咙、奏乐的双手、欣赏音乐的耳朵,这些都在劳动中起了关键的作用。在原始社会里,人们一边劳动一边表达感情,把语音穿插在一起,变成了呼喊声,最后形成了歌唱。因此,歌唱的由来与劳动实践有密切的联系。

二、模仿起源说

在古代,人们在劳动中模仿鸟的声音,《吕氏春秋》中有"听凤凰之鸣,以别十二律","质乃效山林溪谷之音以歌,乃以麋革置缶而鼓之"的记叙。人们的劳动生产都是在大自然中,人们都会亲近自然、了解自然、模仿自然,以求得自身的发展,所以模仿起源说也是歌唱起源的说法之一。

第二节 歌唱的种类

在当代声乐艺术中,一般歌唱按其方法和风格分为美声唱法、民族唱法、通俗唱法和原生唱法四类。

一、美声唱法

美声唱法起源于欧洲的意大利,美声是指美好的声音,美声唱法的产生不仅与欧洲音乐的发展过程有着密切联系,而且作为人类文化意识形态的一部分,它同样也是社会、时代发

展的产物。美声唱法形成后，陆续向其他国家扩展，20世纪传入中国。美声唱法区别于其他唱法的最主要的特点，用一句话来概括就是，美声唱法是混合声区唱法。美声唱法从声音上来说，是真声假声都用，是真假声按音高比例的需要混合着来使用的；从共鸣来说，是把歌唱所能用到的共鸣腔体都调动起来。这种唱法本身有它自己特有的"味道"和特有的音响特色。

二、民族唱法

民族唱法是由中国各族人民按照自己的习惯和爱好创造和发展起来的歌唱艺术的一种唱法。民族唱法包括中国的戏曲唱法、说唱唱法、民间歌曲唱法和民族新唱法等四种唱法。民族唱法的特点是，声音听起来很甜美，吐字清晰，气息讲究，音调多高亢。民间歌曲源于人民之中，是我们民族的宝贵文化财富。中国有56个民族，不同的民族习惯和不同的民族语言，形成了丰富多彩的民歌。目前民族唱法已形成了自己的系列歌曲，如茉莉花系列歌曲、摇篮曲系列歌曲、送情郎系列歌曲、山歌系列歌曲、号子系列歌曲等。民族唱法在第一阶段的主要特点是真声运用得比较多，声音位置相对靠前，以口腔共鸣和头腔共鸣为主，发音时口腔用力较大，发音咬字的动作比较明显，吐字比较清晰，提倡以字带声的唱法，音色明亮，声音相对比较单薄；第二阶段的主要特点是在继承了中国早期传统民族唱法的同时，改变了以真声为主的发声技巧，混入了假声，使音色不仅变得明亮，而且还具有了穿透性，让声音更加圆润通畅；第三阶段的主要特点是在中国传统民族唱法的基础上，结合并运用了美声唱法的发声方法，使音域和音量扩大，咬字轻松自然，呼吸流畅，声音明亮、集中，极具表现力，同时，能够演唱的歌曲技巧难度增大，风格也更为多样化。这是民族唱法发展的一个新篇章，是民族声乐发展的一个新方向。

三、通俗唱法

通俗唱法又叫流行唱法，是指20世纪30年代发展起来的、以电声乐队结合而成的并十分注重表演性的一种演唱方法。通俗唱法的声音特点是完全用真声唱，接近生活语言，轻柔自然，强调激情和感染力，演唱时有意借助电声的音响制造气氛，所以很注意话筒的使用方法和电声效果。通俗唱法以青年为中心，可以说是：写青年，唱青年；青年唱，青年听。通俗歌曲的歌词一般都比较生活化、口语化，即使是带有诗情画意、意蕴较深的歌曲，也都从歌曲的总体氛围上来刻画、追求，而歌词本身也尽量做到口语化、生活化，因而要注意歌词的语言性。许多优秀的通俗歌曲表达的意境与氛围十分浓郁，然其歌词却十分通俗易懂，不刻意雕琢。基于通俗歌曲歌词的口语化与生活化的特点，在通俗歌曲的演唱上，就应当把歌词的语言特点表现出来。比如歌词的逻辑重音、感情重音、句与句之间的衔接与停顿、语气的鲜明与准确以及连贯性与整体性等，都要通过对语言特征的把握来予以表现。

四、原生唱法

原生唱法在文化繁荣的今天得到迅猛的发展，它以其独特的形式，质朴的情感，天然的

唱法独树一帜，对我国民族声乐的未来乃至对世界声乐的发展都将起到承前启后的作用。它包括我国丰富多彩、形式繁多的民间音乐的各种类型，除了民间歌曲外，还有民间戏曲演唱、民间曲艺（说唱）演唱等，总体上说是最接近民族、民间的没有经过太多修饰的一种唱法，是民族唱法的初形和起源。它有自己的一套发声技巧、发声理论，在我国各民族不同的文化背景下保持原滋原味、浑然天成、自然直观的表现各民族的风格、特点、生活方式，这就是它作为一种唱法所特有的"科学性"。我国是世界上拥有人口、民族最多的国家，五十六个民族中，每个民族拥有自己的民族语言、风俗、服装等文化背景，他们都拥有在这种文化背景下的音乐艺术和歌唱风格，也使得原生唱法形式、内容多样，也有多样的作品风格和演唱风格。并且原生民歌具有很大的即兴性，歌词结构短小，通俗易懂。音乐语言凝练，往往是极为简单的音乐素材来表达深刻的思想感情，同时原生歌曲直接表达人们对真、善、美的追求，不加修饰地追求歌人合一。原生唱法演唱语言是本地方言，歌唱嗓音圆润、明亮，演唱的旋律优美、动听，这就是原生态唱法的魅力所在。

第三节　歌唱的发声器官与机能

一、声源器官

人的发声器官类似于乐器的结构。乐器一般由三个部分组成，以小提琴为例，小提琴包括振动声源部分，即琴弦；动力部分，即琴弓；共鸣部分，即琴箱。人的发声器官由四个部分组成，包括声源器官（声带和喉头）、呼吸器官（肺、口、鼻、咽、喉、气管、支气管、横膈膜、胸腔、腹肌等）、共鸣器官（口腔、头腔、胸腔等）和咬字、吐字器官（唇、舌、齿、喉、软腭、硬腭等），比乐器多了一个咬字、吐字的器官。在歌唱时这些器官都直接参与发声活动，并起到不同的作用。在大脑的支配下，我们把肺部的气息通过气管呼出，呼出的气流冲击声带，产生音波，再经过喉咽腔、口腔、胸腔和头腔的共鸣美化，以及咬字、吐字器官对歌词的处理等一系列生理、物理方面的共同作用才完成了整个歌唱的活动，通过这些器官的协调运作，我们才能发出优美动人的歌声。

声带和喉头通过振动产生原音，是人的发声器官，被称为声源器官。声带又称声壁，由声带韧带、声带肌和黏膜三部分组成。它位于喉头的中间，两片声带韧带呈扁平状，由于是结缔组织，弹性很大，两片声带中间的缝隙称为声门裂。发声时，两条声带闭合并拉紧，声门裂变窄，有时几乎关闭；不发声时，两条声带分开，呈松弛状态，声门裂开启。在气息的冲击下，声带的松紧、长短和声门裂的大小直接影响声音的高低。一般来说，成年男子的声带长且宽，而女子的声带短而窄；幼儿的声带处于发育时期，短而薄，所以他们的声音比较明亮、尖锐，声带也容易受损。声带结构如图 1-1 所示。

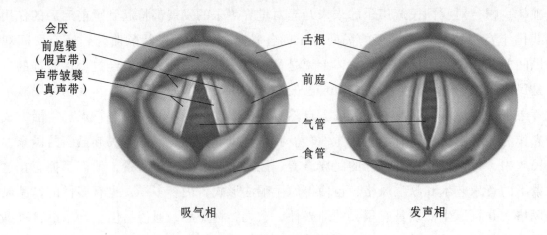

图 1-1 声带结构

喉头又称为喉结或喉器,它是位于我们颈部的一个重要发声器官,不仅具有发声的构造,也用于保护气管,同时也是气管和食道分开的地方。一般来说,男性的喉结较大,外观比较明显;而女性的喉结较小,外观不明显。喉头主要由环状软骨、杓状软骨、甲状软骨、会厌软骨和舌骨组成。这些软骨构成喉头的骨架,形成共鸣腔,喉头的软骨、肌肉又与声带相连,共同控制声带的紧松、长短,以及声门的大小,在气息和共鸣的作用下形成声音的高低、强弱。喉头的结构如图 1-2 所示。

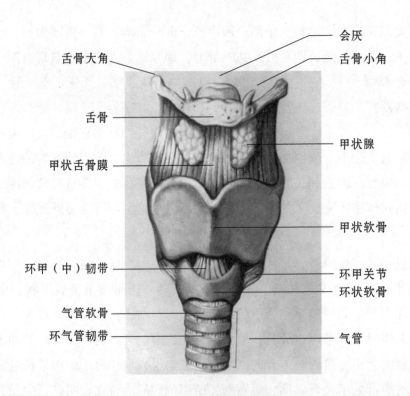

图 1-2 喉头的结构

二、呼吸器官

"气是声之本","无气不成声",都证明气息在歌唱中的重要性。歌唱的呼吸器官由肺、口、鼻、咽、喉、气管、支气管、横膈膜、胸腔、腹肌等组成（见图1-3）。气息是冲击声带产生振动的动力来源，所以呼吸器官又被称为歌唱的动力器官。

胸腔肌肉的扩大和收缩使内脏位置改变，通过横膈膜的下降和回升，促使肺器官吸气、吐气，这样就完成了歌唱的呼吸。在这一歌唱呼吸的过程中，横膈膜通过膈的升降、张弛能有效地控制歌唱的气息。横膈膜一直是西方美声唱法歌唱理论非常重视的呼吸器官。我们经常提及的歌唱呼吸法，如胸腹式呼吸法和腹式呼吸法，都是利用横膈膜来得到歌唱的深气息的。对横膈膜的控制需要长期的练习，比如"慢吸慢呼""快吸慢呼""闻花香""狗喘气"等呼吸法都对横膈膜的锻炼有很好的作用。

图1-3 呼吸器官的结构

三、共鸣器官

大家都知道，当我们在空旷的地方说话或唱歌时声音很小，也传不远；而我们在教室里时声音就会很大。这是因为教室是一个相对封闭的空间，声音在这个空间里会产生共振，把声音放大、美化，这就是共鸣。人也有类似的空间产生共鸣，包括胸腔（包括气管、支气管、肺等）、头腔（包括鼻腔、额窦和蝶窦等）和口腔（包括喉、咽腔和口腔等）三大共鸣腔。

胸腔和头腔是不可调整的共鸣器官。胸腔共鸣使低声区的声音更有厚度，显得更结实有力；头腔则使高声区的声音更加明亮、悦耳且有穿透力。口腔由于上下腭可以活动，舌头可灵活变换位置，喉头也可上下运动，从而来改变口腔的空间，故称为可调节共鸣器官。口腔位于头腔和胸腔的中间位置，是上、下两个共鸣腔的基础，也是离声带最近的共鸣器官，所以在歌唱中口腔共

鸣的运用是获得高质量音质的重要环节。共鸣器官的结构如图1-4所示。

图1-4 共鸣器官的结构

四、咬字、吐字器官

我们说话形成语言的器官就是咬字、吐字器官（见图1-5），由唇、舌、齿、喉、软腭、硬腭构成，把声音变成语言就是靠这些器官的共同协调运作来完成的。唱歌讲究"字正腔圆"，咬字和吐字与平时说话不太一样，要求更具灵活性与夸张性。汉语言包括声母和韵母，歌唱时要求声母清晰，韵母拉长，这样才能使歌声圆润优美，更具感染力和艺术性。

图1-5 咬字、吐字器官的结构

第二章　声乐基础知识

第一节　声音的分类

一、声部的划分

声部的划分，既需要听觉的敏锐把握和科学方法的训练，同时还需要教学工作者的综合评测。

（一）音色

音色能够区分声音与声音之间的差别。声音的音色具有决定歌唱者声部的作用。厚而重、低而大是低声部的特征。明亮靠前、高亢灵活则是男高音和花腔女高音的特点。

（二）应用音域

应用音域是指歌唱者最容易歌唱的声区，在这个声区，歌唱者可以轻松地使用每个音符。应用音域也是决定声部的重要因素，歌唱者的应用音域越高，其他声部也越高。

（三）换声点

一般情况下，在歌唱音域中，换声点发生在 2~3 个半音程之间。歌唱者在换声点将声音换向另外一个声区。同时，换声点也被称为换声的破裂点。在换声点，声音非常容易破裂，歌唱者会感到非常的不舒服，而且也很难保持延续和平稳的声音质量。通常情况下，歌唱者一般都有换声点，不同的换声点音区作为决定不同声部的重要依据。

二、声音的分类

人的声音因性别和声带形状、厚薄的不同而有所差异，所以人的声音的音色、音域也各不相同。声音大体可分为女高音、男高音、女中音、男中音、女低音、男低音。

（一）女高音

女高音的音域范围一般为小字组 b 至小字三组 c。女高音的音色饱满，富有力度，声音高亢。女高音分为花腔女高音、抒情女高音、戏剧女高音等。

（二）男高音

男高音的音域范围一般为大字组 B 至小字一组 g、小字二组 c、小字二组 d。男高音音色亮脆、结实、高亢、雄壮。男高音可以分为抒情男高音和戏剧男高音。

（三）女中音

女中音是一种较为特殊的音色，它的音域范围为小字组 g 至小字二组 g，甚至可到达小字二组 b。女中音可分为较高的女中音和较低的女中音两种。较低的女中音被认为是真正的女中音，音色接近女低音，在美声唱腔中最注重宽、厚、亮的音色质地，因此女中音的音色又带着戏剧性的色彩。

（四）男中音

男中音声音浑厚、雄壮、结实、有力，最具有表现力的声音在中声区，也有丰厚的高音和低音。男中音大体有较高的男中音和较低的男中音两类。前者的音域范围一般为小字组 a 至小字二组 g，相当于现在一般称之为男中音的音域；后者的音域范围为小字组 f 至小字二组 e 或 f（较低的音域）。男中音分为抒情男中音和戏剧男中音。

（五）女低音

女低音的音域范围一般在大字组 E 至小字二组 e。女低音的音色浑厚而深远，比较适合表现深沉稳重的作品。

（六）男低音

男低音的音域范围一般在大字组 D 至小字组 d。男低音音色浑厚、坚韧、低沉、洪亮、坚定有力。

第二节　歌唱的呼吸

呼吸是歌唱发声的动力。我国古代声乐理论就记载着：善歌者必先调其气。呼吸是歌唱发声的基础，是发声方法的重要组成部分。

一、歌唱呼吸的类型

（一）胸式呼吸

以肋骨和胸骨活动为主的呼吸运动，叫胸式呼吸。胸式呼吸指的是呼吸支点在胸腔，依靠胸腔控制气息。这样的呼吸方法在现代很少采用，被认为是错误的呼吸方法。

（二）腹式呼吸

这是一种依靠下降横膈膜，用腹部肌肉控制气息的呼吸方法。运用这种呼吸方法的人，由于不懂得呼吸器官的构造，以为气要吸到小肚子里，因而气息吸得过深。

（三）胸腹联合呼吸

这是一种运用胸腔、横膈膜和腹部肌肉共同控制气息的呼吸方法，由膈肌收缩使得横膈膜下降，胸腔、肋部、腹部、腰部同时向外扩张。这样的呼吸方法吸入的气息量最多，能满足正确的歌唱所需要的气息，在中外声乐演出中被普遍运用。

二、歌唱呼吸的几种训练方法

（一）慢吸慢呼

将气吸到肺部，横膈膜下降，两肋慢慢扩张，胸腔扩大，小腹回收，之后瞬间保持住气息，不能过分僵硬，再把气息均匀、连贯、轻松地呼出。这样的方法可以训练声音的连贯性，以便更好地把握歌曲的风格和感情处理。

（二）快吸慢呼

快吸时根据慢吸气改为瞬间吸气到位。在心里数数字，慢慢地把气息均匀吐出。

（三）快吸快呼

将气息快速地吸入后又快速地呼出，这样的方法只适合练习横膈膜的力量和跳音，一般演唱中很少使用。

第三节　歌唱的共鸣

歌唱发声主要涉及气息、声带、共鸣三个方面。共鸣调节得好，能使微妙的声音得到美化，发出松弛圆润、明亮集中的声音，并使高低音区的声音自如、统一。

人的共鸣腔体分为可调节共鸣腔体和不可调节共鸣腔体两种。胸腔、鼻腔、头腔是不可调节共鸣腔体，它们的容积固定。口腔、咽腔是可调节共鸣腔体，它们的容积不固定，形状可以调节改变。共鸣调节主要是学习调节可变共鸣腔体，并使整个共鸣腔体处于"打开"通畅的状态，从而充分发挥各共鸣腔体的作用。歌唱发声时，所有的共鸣腔体都起作用，只是由于声音的高低变化，各腔体发挥的共鸣作用不同。在歌唱中，共鸣一般分为口腔共鸣、头腔共鸣和胸腔共鸣。

一、口腔共鸣

口腔自然地上下打开，面带微笑，下颚自然放下，上颚有上提的感觉。这样，声波就能随着气息的推送离开喉咽部流畅向前，在硬腭前部集中反射，引起口腔前上部分的振动。这种共鸣使音色明亮、靠前，易于和头腔取得联系，并可减少咽喉部的负担，起到保护声带的作用。

二、头腔共鸣

在口腔共鸣的基础上，把下颚和舌根再放下一些，软腭和小舌头上抬，好像打哈欠或是打喷嚏前的准备动作那样，使口、鼻、咽腔之间的通道和空间更宽些，把声波在硬腭上的集中反射点稍后移一点，使声波能沿着上颚骨传送到鼻咽腔、鼻腔和头腔各部，引起振动，这种共鸣使音色清脆、丰满。但要防止气息从鼻腔送出，变成鼻音。

三、胸腔共鸣

胸腔共鸣是指咽喉部做半打哈欠状，发声时下颚自然下垂，把声波的集中反射点从硬腭移动到下齿背上，使声部在喉头和气管附近引起更多的振动，并继续传送到胸腔引起的共鸣。这种共鸣使音色厚重、结实。但要防止声音故意下压，使咽喉部肌肉紧张，造成喉音。

第四节　歌唱的咬字

一、咬字

歌曲中的咬字，是指把字头的声母，按一定的发声部位和发音方法予以咬准。

咬字一般分为"五音"，五音是指喉音、齿音、牙音、舌音、唇音。再如"宫"指的喉音，"商"指的是齿音，"徵"指的是舌音，"羽"指的是唇音。

（1）唇音：b、p、m、f。唇音用力部位在唇上，上下嘴唇喷口应有力清晰。

（2）舌音：d、t、n、l。舌音用力部位在舌头上。

（3）牙音：j、q、x。牙音咬字用力部位在牙齿上。

（4）齿音：z、c、s、zh、ch、sh、r。齿音用力部位在上下齿间。

（5）喉音：g、k、h。喉音用力部位在喉上。

在歌唱中，咬字和吐字是歌曲表情达意的基础。字音的准确、清楚是歌唱的必备条件。没有这种基础和条件，表情达意只会是空话。当歌唱者要表达一首蕴含着深刻思想感情的歌曲，而又没有掌握一定的咬字技巧时，这种思想感情将毫无表现力，无法打动人心。因此，有字才有声，有声才有情，只有"字清情深"才能做到"声情并茂"，才能把歌曲的思想感情完美、充分地通过音乐形象传达给观众。

二、吐字

吐字是对于字腹和字尾而言的，把字腹的韵母，按照不同的口型予以延长吐准，并收清字尾。

按照字腹中不同的韵母对口型的要求，将韵母分为开口呼、齐齿呼、撮口呼、合口呼四类，简称"四呼"。现代语音学中关于"四呼"的定义如下。

（1）开口呼。开口呼指没有韵头，以 a、o、e 为主要元音的韵母。或者说：没有韵头、韵腹又不是 i、u 的韵母。发音时要求口腔打开。

（2）齐齿呼。齐齿呼指韵头或韵腹是 i 的韵母。如以 i 或 ia、ie 等开头的韵母，发音时口呈扁平状，气息通过上下齿之间的空隙流出，用力在牙齿上。

（3）撮口呼。撮口呼指韵头或韵腹是 ü 的韵母。如以 ü 或 ü 开头的韵母，如 ün、üe、üan 等，发音时上下唇微微向前，用力在唇。

（4）合口呼。合口呼指韵头或韵腹是 u 的韵母。如 u 或以 u 开头的韵母，如 ua、uo 等，发音时上下唇收拢呈圆形。

"四呼"在引长字腹时运用，口型不能随着曲调的变化而变化，应保持不变。歌唱中，声音是否圆润、连贯主要取决于吐字发音是否准确、连贯与流畅。

三、归韵收音

归韵是指吐字之后，字音归到主体的韵腹。收音是指在演唱中，适度地把韵尾交代清楚，以求把字的音韵唱完整。韵头与声母相连成字头，是声母与韵腹之间的一个过渡。字尾的作用是完成收音，充分发挥共鸣的作用，开口度最大，发音很长。根据发音时间的长短和音量的大小，可以把字头、字腹、字尾俱全的字音形容为"橄榄型"。头尾短而小，表示头尾发音较为短暂；字腹长而宽，表示字腹发音长而大。归韵包含韵母的韵头、韵腹和韵尾三个部分。韵头在声母和韵腹之间，又叫介音，是决定口型的依据；韵腹对于字的韵辙起着决定性作用；韵尾就是字音的收尾。三者在演唱的出字、行腔和收尾的不同阶段中各有不同的功能而又互相结合、圆润互通。

第三章　歌唱基础训练与要求

第一节　歌唱发声的训练

一、发声练习的作用

　　练声是歌者制造嗓音乐器，形成正确声音理念的过程。只要正常的人都可以学习唱歌，因此唱歌是最普遍、最受欢迎的一种艺术形式。有一副好的嗓子并不等于会唱歌，因为任何声音都是要通过后天训练学习的。嗓子就好比一件乐器，自然状态下的嗓子没有天生具备乐器所必需的基本发声技能，即音色、音域、音量等，歌唱发声器官的生理机能都不是天生就具备歌唱发声能力的，它必须从后天的练习中得到。任何一个歌唱者在学习的过程中，都要经过发声训练和演唱不同类型的歌曲来不断完善自己，其中发声训练就好比是在制造乐器。

二、发声练习的要点

　　发声练习一般都采用单纯的母音。欧洲传统的唱法用 a、o、e、i、u 五个母音。我国汉语多了两个母音，这七个母音构成了单韵母以及若干个复韵母。两种母音系统都可以做发声练习用。

　　发声练习的要点如下。

　　（1）要达到配合气息运用、打开喉咙、放松下巴和喉部肌肉、稳定喉头的目的，用 u、uo 母音比较好。

　　（2）从自然共鸣较好的 a 母音和声带张力比较好的 i 母音开始练习比较多。

　　（3）根据初学者的发声习惯，结合汉语语音的特点，从复韵母 ao、uo、ie、ue 中选择来练习。

　　（4）要选择自然、动听的而且容易的母音进行练习。

三、常用的发声练习

（一）哼鸣练习

　　哼鸣练习可以有效地放松喉咙周围和面部的肌肉，是克服喉咙紧张，放松下巴、舌头和喉头，获得高位置共鸣的重要手段。

练习一

$\frac{2}{4}$ 1　2 | 3　2 | 1　- ‖
　　Hum

练习二

$\frac{2}{4}$ 1 3　5 3 | 1　- ‖
　　Hum

练习三

$\frac{2}{4}$ 1 2　3 4 | 5 4　3 2 | 1　- ‖
　　Hum

方法和要求：面部要自然放松，呈微笑兴奋状态。嘴巴轻轻闭起来，软腭提前，舌头轻轻顶在下牙的地方，轻哼响鼻腔，感觉将声音哼响到鼻梁、眉心处。

（二）u、o 母音的练习

u、o 母音相对其他母音喉咙更加容易放松一些，喉头位置低一点，更加容易找到头腔共鸣的位置。

练习一

$\frac{2}{4}$ 1 2　3 4 | 5 4　3 2 | 1　- ‖
　u

练习二

$\frac{2}{4}$ 1 3　5 3 | 1 3　5 3 | 1　- ‖
　u　o　u　o　u

练习三

$\frac{2}{4}$ 5 6 5　4 5 4 | 3 4 3　2 3 2 | 1　- ‖
　u　　o　　u　　o　　u

方法和要求：运用胸腹式联合呼吸，保持吸气状态，嘴巴像含着一个鸡蛋，然后轻轻发出 u 母音，逐步形成 u 母音的通道。自然地发 u 母音时，体会一下喉咙打开、喉头下降的感觉，感觉喉头落在衣服的第 2 颗扣子上，慢慢进行发声练习。

（三）mi、ma 的母音顿音练习

mi、ma 的母音顿音练习是一种气息和母音的综合练习，可以加强腹部的气息及闭口音、开口音的综合运用。

练习一

$\frac{3}{4}$ 5 3 1 | 5 3 1 ‖
　　mi mi mi　ma ma ma

练习二

$\frac{2}{4}$ 1 3 5 3 | 1 3 5 3 | 1 - ‖
　mi mi mi mi　ma ma ma ma

练习三

$\frac{3}{4}$ 1 3 5 6 5 3 | 1 3 5 6 5 3 | 1 - - ‖
　mi mi mi mi mi mi　ma ma ma ma ma ma

方法和要求：用急呼急吸的呼吸方法，感觉小腹的收缩，然后发出mi、ma的母音。声音要明亮、轻巧并有弹性。

（四）mi、ma 的母音大跳连音练习

mi、ma 的母音大跳连音练习是一种气息与音域扩充的综合练习，可以加强腹部气息的张力，使音域得到提升。

练习一

$\frac{2}{4}$ 1 3 5 í | 5 3 1 - ‖
　mi　　ma　　mi　　ma

练习二

$\frac{2}{4}$ 1 3 5 í | í - | 5 3 1 ‖
　mi　　ma　　　　　　mi　ma

练习三

$\frac{2}{4}$ 1 3 5 í | 5 3 1 3 | 5 í 5 3 | 1 - ‖
　mi　　　　　　　　　ma

方法和要求：要求打开共鸣腔体，特别是头腔与胸腔。声音要保持高位置，高低音要连贯统一，不能脱节。气息要求稳定，从丹田发出，随着音高的变化而加强对气息的控制，音特别高时可以通过踮脚的方式来加强一些力量。

第二节　歌唱姿势的训练

"姿势是呼吸的源泉，呼吸是发声的源泉"。正确的歌唱姿势，是歌唱发声的基础。人体歌唱器官是一个不可分割的有机整体，只有掌握正确的姿势，才能使歌唱器官的各个组成部分互相

配合、协调动作，从而获得正确的发声。歌唱者不仅要用歌声表达歌曲的思想感情，同时还要通过形体和动作表演塑造各类人物的艺术形象，使我们的歌唱表演更加完美动人。姿势主要包括站姿和坐姿，正是形体和动作表演所不可缺少的重要条件。

一、站姿

站姿的要求如下：

（1）身体自然直立；

（2）双脚稍微分开，可一前一后，重心要稳定；

（3）头眼要平视，上胸张开，双肩微微向后，但不要紧张，小腹微收；

（4）脸部要自然，根据歌曲内容而富有表情；

（5）演唱时，整个人要处于精神振奋、生气勃勃的状态。没有精神，缺乏演唱的热情，会使歌声没有感情，很难听。

二、坐姿

坐姿的要求如下：

（1）坐在凳子前三分之一左右的位置，不要依靠后背，两脚平放在地上；

（2）腰、背、头等要求跟站姿一样。

三、正确的歌唱姿势

正确的歌唱姿势如下：

（1）身体要直；（2）重心要稳；（3）上胸要开；（4）双肩要松；（5）面部自然；（6）精神振奋。

第三节 歌唱情感的处理

声乐歌曲的情感处理是声音技巧和情感表现相结合的统一体，而歌曲演唱的情感是歌曲作品的基本情绪和精神特征。因此，在声乐歌曲演唱中单凭声音技巧这方面来达到音乐审美愉悦的境界是远远不够的，还必须对歌曲作品做出有情感的渗透和处理，使音乐达到一种"以声传情，声情并茂"的艺术效果。

一、分析歌曲

要想唱好歌，就必须懂得如何分析歌曲的情感，理解歌词的大意，了解歌曲的题材等。

（一）熟悉歌曲

熟悉歌曲就是要背熟歌词和旋律，只有真正理解了歌曲，才能更好地、更真实地客观表现歌

唱的内容，才能在理解的基础上对歌曲进行艺术处理和加工。

（二）了解歌曲的题材

题材是构成文学和艺术作品的材料，也是作品中具体描写的生活实际或现象。题材范围很广，有童话、神话、宗教、政治、历史、爱情等。声乐作品的题材也是多种多样的，有劳动歌曲、进行曲、小夜曲、歌舞曲、抒情歌曲等。内容和情感的不同形成了作品各自的风格。

（三）了解作品的曲式结构

在分析音乐旋律部分时，要想准确地领会作者的创作意图，就必须搞清楚歌曲的调式、调性、曲式结构以及力度等。只有做到对歌曲整体风格基调的把握和对曲式结构的了解，才能做到心中有底，知道如何演唱。

（四）了解歌曲的创作背景和寓意

只有了解歌曲的创作背景和寓意，才能塑造更好的音乐形象。时代、环境、地位、条件、习俗等的不同，对作者的思维会产生极大的影响，只有真正地理解了作者创作时的意图和思想动态，才能在演唱中很好地处理歌曲，唱出作品的真实感受，塑造出正确的、完美的音乐形象。

（五）了解歌曲的伴奏

钢琴伴奏在声乐教学中的作用不可忽视，只有使人声和琴声融为一体，才能为歌曲的表现增添巨大的艺术魅力。

二、处理好声音和情感的关系

要想唱好歌曲，"情"是歌曲中重要的部分，它是声音的灵魂和支柱。在歌曲演唱中，只有先运情、动情才能唱出感人肺腑的歌曲。"以声带情"是为了达到"声情并茂"，我们在演唱中，只有熟练地掌握唱歌的技巧，加入感情，才能以声带出情。若要很好地运用声音技巧，我们必须做到以下几点。

（1）声音技巧的运用是建立在牢固掌握声乐演唱的基础上，只有系统学习和长时间的实践，多唱多练，才能达到收放自如、自然的歌唱。

（2）唱歌的时候，要用心和思想来歌唱，思想要永远走在声音的前面。同时要具备一对好的耳朵，懂得聆听，分辨演唱的时候声音的对错，只有这样，在演唱的时候才会更好地用声音来演绎歌曲，唱出作品的思想感情，才能做到"声情并茂"。

第四节　艺术歌曲赏析

一、艺术歌曲初级

思 乡 曲

瞿琮 词
郑秋枫 曲

1=G 4/4

慢速、深情 怀念地

(6 5 ‖: 3 5 4 2 | 5 5 6. 7 1 | 2 1 - - -) | 5 5 3 - |
　　　　　　　　　　　　　　　　　　　　　　　　1.中　秋　月，
　　　　　　　　　　　　　　　　　　　　　　　　2.椰　子　树，

2 1 7 6 - | 7. 1 2 4 3 | 2 - - - | 3 4 3. 1 |
挂 天 上，　映 木 楼，照 小 窗，　　　　　　远 山 云 烟
风 中 唱，　诉 离 情，话 衷 肠，　　　　　　最 忆 故 乡

7 6 7 - | 2. 6 7 7 6 | 5 - - - | 6. 7 1 3 |
渺　渺，　近 水 碧 波 茫　茫。　　　　　海 外 万 千
草　木，　难 忘 慈 母 生　养。　　　　　秋 来 梧 桐

5 6 5 - | 6. 5 4 1 3 | 2 - - - | 4 3 2 - |
游　子，　隔 山 隔 水 相　望。　　　　　相　望，
叶　落，　海 外 儿 女 思　乡。　　　　　思　乡，

　　　　　　　　　　　　　　　　　　　　1.　　　　　　　　2.
3 2 1 - | 5. 5 6 6 7 2 | 1 - - (6 5 :‖ 1 - - - |
相　望，　泪 眼 无 限 惆　怅。
思　乡，　此 情 此 意 久　　　　　　　　　　　　长。

渐慢

6 5 3 - | 5 4 3 2 - | 5. 5 6 6 7 2 | 1 - - - ‖
思　乡，　思　乡，　此　情 此 意 久　　长。

>> **演唱分析**

　　这是一首选自电影《海外赤子》的插曲。该曲词曲清丽，具有很强的感染力，节奏平稳，旋律婉转深沉，歌词用形象感人的比喻抒发了海外赤子对故乡的思念之情。演唱时注意低声区声音清晰、饱满、连贯，长音要保持住口型，气息不断支持，感情色彩是深情并略带伤感的怀乡之情。

故乡的小路

陈克正 词
崔 蕾 曲

1=D 3/4 4/4

稍慢、思念地

$\underline{5}$ 1 ‖: 3. $\underline{3\ 3}$ $\underline{3\ 2}$ | 4/4 1 — — $\underline{3\ 4}$ | 3/4 5. $^\#\underline{4}$ $\underline{6\ 5}$ 5 |
1. 我 那 故 乡 的 小 路 是 我 童 年 走 过 的
2. 我 那 故 乡 的 小 路 是 我 离 家 走 过 的

4/4 3 — — $\underline{5}$ 1 | 3/4 3. $\underline{3\ 3}$ $\underline{4\ 3}$ | 4/4 2 — — $\underline{3\ 4}$ | 3/4 5. $\underline{\dot{5}}$ $\underline{2}$ 1 |
路。 路旁 盛 开的小 花， 给我 欢 乐和幸
路。 妈妈 抚 摸着我的衣 裳， 轻轻 对 我嘱

4/4 1 — — 1 | 3/4 6. $\underline{6\ 6}$ $\underline{7\ \dot{1}}$ | 4/4 5 — — $\underline{6\ 5}$ | 3/4 3. $\underline{\dot{5}}$ $\underline{1}$ 2 |
福。 啊 弯 弯的小 路， 梦中 我 思念的
咐。 啊 弯 弯的小 路， 梦中 我 思念的

4/4 3 — — 1 | 3/4 6. $\underline{6\ 6}$ $\underline{7\ \dot{1}}$ | 4/4 5 — — $\underline{4\ 3}$ | 3/4 2. $\underline{\dot{5}}$ $\underline{2}$ 1 |
路， 啊 路 旁的小 花， 时刻 向 我倾
路， 啊 妈 妈的话 儿， 在我 心 中永记

1. 4/4 1 — — $\underline{\dot{5}}$ 1 :‖ 2. 1 — — 结束句 $\underline{4\ 3}$ | 3/4 2. $\underline{\dot{5}}$ $\underline{2}$ 1 | 1 — — ‖
诉。 （我那） 住。 （噢）

演唱分析

这是一首优美深情的歌曲。通过对故乡小路的描述，回忆起童年的幸福时光，表达了对母亲、对故乡的思念之情，让学生在学唱和欣赏的过程中充分体会人伦亲情、故土母训等中华民族优良的道德要素，培养学生爱故乡、爱亲人、爱祖国、爱人类的博大情怀。歌曲采用大调式与周期性变化的节拍，属于单二部曲式。该曲第一部分曲调平稳，着重表现对往事的回忆。第二部分情绪较为激动，抒发了对故土和亲人的思念。结束句以哼鸣重复末乐句的后半句，仿佛还沉浸在无穷的思念之中。演唱时第一段，注意#4的音准，第二段注意"啊"的唱法和感情处理。

长 城 谣

潘子农 词
刘雪庵 曲

1=F 4/4

苍凉 悲壮

(5 3 5 6 1 2 3 3 | 2 2 1 -) ‖: 5 3 5 3 5 | 1. 6 5 - |
　　　　　　　　　　　　　　　　　万　里　长　城　万　里　长，
　　　　　　　　　　　　　　　　　没　齿　难　忘　仇　和　恨，

5 6 1 3 5 3 | 2. 6 1 - | 5 3 5 3 5 | 1. 6 5 - |
长 城 外 面 是 故 　 乡。 高 梁 肥 　 大 豆 香，
日 夜 只 想 回 家 　 乡。 大 家 拼 命 打 回 去，

5 5 6 1 3 2 | 1 - - 0 | 2 1 2 1 2 | 5. 3 2 - | 3 1 2 3 5 3 5 6 |
遍 地 黄 金 少 灾 殃。　　　　自 从 大 难 平 地 起， 奸 淫 掳 掠
哪 怕 倭 奴 逞 豪 强。　　　　万 里 长 城 万 里 长， 长 城 外 面

1. 6 1. 3 | 5 3 5 3 5 | 1. 6 5 - | 5 5 6 1 3. 5 3 2 | 1 - - 0 |
苦 难 当， 苦 难 当 奔 他 方， 骨 肉 离 散 父 母 丧。
是 故 乡， 四 万 万 同 胞 心 一 样， 新 的 长 城 万 里

(2 1 2 1 2 | 5. 3 2 - | 3 1 2 3 5 3 5 6 | 1 6 1 - :‖ 1 - - 0 ‖
　　　　　　　　　　　　　　　　　　　　　　　　　长。

演唱分析

这是一首选自电影《关山万里》中的插曲。影片讲述一位东北的京剧艺人，"九·一八"事变后，携妻女流亡关内，在颠沛流离中，自编小曲，教育幼女牢记国仇家恨的故事。该曲在抗战时期广为流传，倾述了人民被迫离家流浪的苦难，从而激发人民同仇敌忾的爱国热情。

这首歌的音乐苍凉悲壮，纯朴自然，感情深切而不缠绵。在音乐上极具民族风格，在写法上与民歌相似，同时兼有叙事和抒情的特点。旋律起伏不大，节奏进行平稳，音域不宽，整个曲调建立在五声音阶的基础上，听起来亲切、优美；唱起来既口语化，又有民族特色。演唱时注意民族调式风格的把握以及感情的起伏变化，特别是对国仇家恨的控诉。

月之故乡

彭邦桢 词
刘庄、延生 曲

1=G 4/4
中速 稍慢

(6 1 7 6 3 - | 6 1 7 6 3 - | 2 2 1 2 3 6 | 1 7 6 5 6 -) | 3. 5 6 7 5 |
　　　　　　　　　　　　　　　　　　　　　　　　　　　　　　　　　　　　　　　天 上 一 个 月

6 - 3 - | 5. 3 2 3 #4 | 3 - - - | 2 2 3 6 1 | 2 4 3 2 3 1 |
亮，　　　水里一个月　亮，　　　　天上的月亮在水里，

7 7 6 5 2 | 1 7 6 5 6 - | 3. 5 6 7 5 | 6 - 3 - |
水里 的月亮 在 天 上。 天 上一个 月 亮，

5 5 3 2 3 #4 | 3 - - - | 2 2 1 2 4 3 | 2 3 1 2 - |
水里 一个月 亮，　　　　天上的月亮在水里，

7 7 6 5 2 | 1 7 6 5 6 - | (6 1 7 6 3 - | 6 1 7 6 3 - |
水里 的月亮 在 天 上。

2 2 1 2 3 6 | 1 7 6 5 6 -) | 3. 5 6 7 5 | 6 - 3 - |
　　　　　　　　　　　　　　　　低 头看水里，

5 5 3 2 3 #4 | 3 - - - | 2 2 3 6 1 | 2 4 3 2 3 1 |
抬头 看天 上。　　　　看月 亮， 思故乡，

7 7 6 5 2 | 1 7 6 5 6 - | 6. 5 6 1 7 | 6 7 5 6 - |
一个 在水里， 一个在天上。 看 月亮， 思故乡，

5 5 3 2 3 #4 | 3 #4 3 2 3 - |‖: 2 2 3 6 1 | 2 4 3 2 3 1 |
一个 在水里， 一个在天上。　　 看月 亮， 思故乡，

　　　　　　　　　　　　　　　　　　1.　　　　　　　2.
7 7 6 5 2 | 1 7 6 5 6 - :‖ 1 7 6 5 6 - | 6 - - 0 ‖
一个 在水里， 一个在天上。 一个在天上。

演唱分析

这是海峡两岸词曲作家共同创作的一首游子怀念故乡的歌曲。虽然只有两句歌词，但其含义深远，语言质朴、真挚、感人，抒发了海外赤子对祖国家乡的无比热爱之情。全曲是起承转合四句体乐段结构，连续三次变化重复构成。音调用的是雅乐七声羽调式，与清乐七声羽调式的交替，使该曲具有浓郁古典的民族风格，其柔和的色彩和深沉优美的旋律，使人感到思乡之情更加深沉。演唱时注意变化音以及重复语句感情的变化及升华。

念 故 乡

1=D 4/4

[捷]德沃夏克 曲
斐 雪 填词
齐明远 配伴奏

慢板

p

3. 5 5 3. 2 1 | 2. 3 5. 3 2 — | 3. 5 5 3. 2 1 |
念 故 乡， 念 故 乡， 故 乡 真 可 爱， 天 甚 清， 风 甚 凉，

mp

2. 3 2. 1 1 — | 6. 1 1 7 5 6 | 6 1 7 5 6 — |
乡 愁 阵 阵 来。 故 乡 人 今 如 何， 常 念 念 不 忘，

mf *p*

6. 1 1 7 5 6 | 6 1 7 5 6 — | 3. 5 5 3. 2 1 | 2. 3 5. 3 2 — |
在 他 乡 一 孤 客， 寂 寞 又 凄 凉。 我 愿 意 回 故 乡， 重 返 旧 家 园，

渐强 *f* *p*

3. 5 5 1. 2 3 | 2. 1 2 6 1 — | 2. 1 2 6 | 1 — — 0 ||
众 亲 友 聚 一 堂， 同 享 从 前 乐。 同 享 从 前 乐。

演唱分析

这是一首从第九交响曲《自新大陆交响曲》第二乐章摘选出来的歌曲，表现了作曲家对美国黑人命运的同情，以及他远涉重洋，对故乡亲人的怀念之情。该曲为带有再现的单二部曲式，最后加两小节的补充，给人以稳定的终止感；附点八分音符构成的节奏型为该曲的基本节奏，感情真挚强烈。演唱时注意附点节奏的准确性和气息的稳定性。感情色彩为深沉的怀乡之情。

鼓浪屿之波

张藜、红曙 词
钟立民 曲

1=F 4/4

(3 4 ‖: 5 6 6 5 5 3 0 5 | 5 3 3 2 6 - | 5 7 1 2 3 | 1 - - 0)

5 6 6 5 5 3 3 2 | 1. 5 - | 6 6 5 2 3 4 3 | 2 - - 0 |

1. 鼓 浪屿四 周海 茫茫， 海水 鼓起波 浪，
2. 母 亲生我在 台 湾岛， 基隆 港把我滋 养，
3. 鼓 浪屿海波在 日 夜唱， 唱不 尽骨肉情 长，

5 6 6 5 5 3 3 2 | 1. 6 6 - | 5 7 1 2 3 | 1 - - 0 1 |

鼓 浪屿遥 对着 台 湾岛， 台湾 是我家 乡。 登
我 紧紧偎 依着 老 水手， 听他 讲海龙 王。 那
滔 不干海 峡的 思 乡水， 思乡 水鼓动波 浪。 思

6 6 7 1. 2 | 1. 5 5 - | 5 1 4 | 4 6 1. 2 |

上 日光岩 眺 望， 只见 云海
迷 人的 故 事 吸引我， 他娓 娓的话 语
乡 思乡 啊思 乡， 鼓浪 鼓浪 啊

1. 5 5 - 5 6 | 6 5 5 3 3 0 5 | 5 3 3 2 2 - |

苍 苍， 我 渴望， 我 渴望，
刻 心上，
鼓 浪，

|1. 2. |3.
3 4 3 2 6 - | 5 7 1 2 3 | 1 - - (3 4 ‖: 1 - - ‖

快快见到你， 美丽的基 隆 港！ 港！

演唱分析

这其实是一首思乡曲，描述的是由于海峡的阻隔，旅居大陆、乡愁难以舒解的台湾同胞在厦门鼓浪屿登高远眺的情景，贯穿其中的是盼望海峡两岸和平统一的主题。歌词用日光岩暗含登高眺望、盼望宝岛早日回归团圆之意，也唱出了海峡两岸同胞期盼统一和浓浓的思乡之情。鼓浪屿之波是鼓浪屿形象气质的音乐代表，鼓浪屿人的性格与气质——高尚、优雅、精致，带有彬彬有礼的谦谨、含蓄蕴藉的恳切、婉转低回的感伤，这种气质不经意间在歌曲的旋律中得到了体现、阐明和释放。演唱时注意把握歌曲主题，用略带感伤的口吻抒发思念之情。

金风吹来的时候

任卫新 词
马骏英 曲

1=♭E 4/4

稍慢 甜美地

（乐谱略）

这是一首非常好听的傣族民歌。歌词中"金风吹来……家乡的金秋，姑娘们绣花……乡亲们饮酒"，其乐融融，为收获欢歌，为新生活庆贺，表现了勤劳善良的傣族人民对家乡的赞美之情。该曲是单二部曲式结构，以典型的傣族长鼓的鼓点贯穿始末，旋律优美婉转，结尾处陈词的使用，更使歌曲意味深远。演唱时注意气息的流动，演唱装饰音要打开腔体，最后结束要渐弱处理。

南 泥 湾

1=E 2/4

贺敬之 词
马 可 曲

中速

| 5 5 5 6 i | 3. 2 1 6 | 2 2 2 3 5 | 1. 6 5 | 1 6 | 3 | 2 — |

1.花篮的 花儿 香， 听我来 唱一 唱， 唱(呀) 一 唱，
2.往年的 南泥 湾， 处处 是荒 山， 没(呀) 人 烟，
3.陕北的 好江 南， 鲜花 开满 山， 开(呀) 满 山，

| 5 5 5 6 i | 3. 2 1 6 | 2 2 2 3 5 | 1. 6 5 | 2 3 | 1 6 | 5 — |

来到了 南泥 湾， 南泥湾 好地 方， 好(呀) 地 方。
如今的 南泥 湾， 与往年 不一 般， 不(呀) 一 般。
学习那 南泥 湾， 处处 是江 南， 是(呀) 江 南。

| 5 5 3 2 2 3 | 5 5 3 2 | 1 1 6 5 5 6 | 1 1 6 5 | 1 1 6 1 3 | 2. 3 |

好地 方来 好风 光， 好地 方来 好风 光， 到处 是庄 稼，
如(呀)今的 南泥 湾， 与(呀)往年 不一 般， 再不是 旧模 样， 是
又 学 习来 又 生 产， 三五 九旅 是模 范， 咱们 走向 前，

| 6 6 5 3 5 | 1 5 0 | (5 6 5 3 2. 3 | 1 2 1 6 5 | 1 1 6 1 3 | 2. 3 |

遍地 是牛 羊。
陕北的 好江 南。
鲜花 送模 范。

| 6 6 5 3 5 | 1 5) ‖ 1 1 6 1 3 | 2. 3 | 6 6 5 3 5 1 6 | 5 — | 5 — |

咱们 走向 前， 鲜花 送模 范。

演唱分析

这是一首歌颂八路军战士艰苦奋斗、不怕困难的革命乐观主义精神，把荒凉的南泥湾改造成了美丽"江南"的歌曲。全曲可分为对比性的两个部分，前半部分曲调柔美委婉，后半部分欢快跳跃，最后采用五度上行的甩腔手法结束全曲。歌曲吸收了民间歌舞的音调和节奏，加上载歌载舞的表演形式，融抒情性与舞蹈性为一体，更加生动感人。演唱时应注意前半部分气息的流动，加大气息控制，后半部分注意气息的跳跃，更能表现歌曲欢快的特点。结束时的甩腔要提前准备好气息，打开腔体。

雪 绒 花
Edelweiss

1=C 3/4

奥斯卡·哈默斯坦 词
理查德·罗杰斯 曲
章 珍 芳 译配

```
3 - 5 | 2̇ - - | 1̇ - 5 | 4 - - | 3 - 3 |
E - del - weiss,    E - del - weiss,    e - very
雪    绒    花,    雪    绒    花,    清    晨

3  4  5 | 6 - - | 5 - - | 3 - 5 | 2̇ - - |
mor-ning you greet    me.    Small and white,
迎  着  我  开       放。   小   而   白,

1̇ - 5 | 4 - - | 3 - 5 | 5 6 7 | 1̇ - - |
clean and bright,  you  look hap-py to meet
洁   而   亮,   向  我  快 乐 地  摇

1̇ - - | 2̇ - 5 5 | 7 6 5 | 3 - 5 | 1̇ - - |
me.   Blos-som of  snow may you bloom and grow,
晃。   白    雪般的  花 儿 愿  你  芬   芳,

6 - 1̇ | 2̇ - 1̇ | 7 - 7 | 5 - - | 3 - 5 |
bloom and grow for - e - ver.    E - del-
永    远   开   花  生     长。    雪   绒

2̇ - - | 1̇ - 5 | 4 - - | 3 - 5 | 5 6 7 |
weiss,   E - del- weiss,  bless my home-land for-
花,   雪   绒   花,   永   远  祝 福 我

1̇ - - | 1̇ - - | 4 - - | 4 - - | 1̇ - - | 1̇ - - ||
e - ver.    a!
家    乡。   啊!
```

演唱分析

这首歌是《音乐之声》的插曲之一。作者把雪绒花通过拟人化的手法,使它具有人类的感情和高尚的品格,歌词并不长,却情深意远。主人公赞扬雪绒花的美丽,实际是在歌颂自己的祖国,并保佑她永远平安、顽强。该曲是带再现的单二部曲式,结构规整,朴实流畅。演唱时要以抒情、柔美的音色,唱得自然流畅;第二部分下行五度大跳节奏有变化,要加强力度。

纺织姑娘

1=D 6/8

俄罗斯民歌
何燕生 译词
章　枚 配歌

```
5 3 6 5 | 5. 4. | 5 7 2 6 5 | 3. 3 0 | 1 3 5 1 7 | 7. 6. |
```
在　那矮　小的屋　里，　灯火在闪　着光，　年轻的纺织姑　娘，
她　年轻又　美　丽，　褐眼睛亮　闪闪，　金黄色的辫　子，
她　那伶　俐的头　脑，　思量得多　深远，　你在幻想什　么，
在　那矮　小的屋　里，　灯火在闪　着光，　年轻的纺织姑　娘，

```
7 6 5 7 | 1. 1 0 | 1 3 5 3 2 | 2. 1 0 | 7 6 5 7 | 1. 1 0 :||
```
坐　在窗　口　旁。　年轻的纺织姑　娘，　坐在窗　口　旁。
垂　在肩　上。　金黄色的辫　子，　垂在肩　上。
美　丽的姑　娘？　你在幻想什　么，　美丽的姑　娘？
坐　在窗　口　旁。　年轻的纺织姑　娘，　坐在窗　口　旁。

演唱分析

　　这是一首优美的俄罗斯民歌，描写了勤劳美丽的纺织姑娘和小伙子对她的爱慕之情，歌曲轻柔、安详、静谧，又略带一点点惆怅、失落和忧伤。该曲为简单的一段体结构，采取三拍子的圆舞曲节奏型，旋律优美流畅。演唱时注意气息的稳定，旋律起伏较大的乐句注意位置统一。

喀秋莎

1=G 2/4

伊萨科夫斯基　词
勃兰切尔　曲
寒　柏 译配

中速

```
6. 7 | 1. 6 | 1 1 7 6 | 7 3 0 | 7. 1 | 2. 7 | 2 2 1 7 | 6 — |
```
正　当梨　花　开　遍了天涯，　河　上　飘　着柔曼的轻　纱；
姑　娘唱　着　美　妙的歌曲，　她　在　歌　唱草原的雄　鹰；
驻　守边　疆　年　轻的战士，　心　中　怀　念遥远的姑　娘；

‖: 3 6 | 5 65 | 4432 | 3. 6 | 0 4 2 | 3. 1 | 7 3 | 1 7 | 6 - :‖

喀 秋莎 站 在 峻峭的 岸 上， 歌声 好 像 明媚的 春 光。
她 在 歌 唱 心 爱的 人 儿， 她 还 藏 着 爱人 的 书 信。
勇 敢 战 斗 保 卫 祖 国， 喀 秋莎 爱 情 永远 属于 他。

这是一首苏联歌曲，描绘了春回大地时的美丽景色，姑娘对离开故乡去保卫边疆的情人的思念。在苏联的卫国战争时期，这首歌对于那场战争，曾起到过非同寻常的作用。歌曲结构为不带再现的单二部曲式，结构短小，旋律优美，感情质朴，具有典型的俄罗斯民族风格。演唱时注意切分节奏，要唱得准确轻巧，音色柔和，表达出喀秋莎对心上人的思念以及苏联人民乐观向上的精神。

康定情歌

四 川 民 歌
江定仙 编曲

1 = G 2/4

行板

(3 5 | 6 65 | 6. 32 | 3 5 | 6 65 | 6 3 2) | 3 5 | 6 65 | 6. 32 |

跑马(溜溜的) 山 上，

3 5 | 6 65 | 6 3. | 3 5 | 6 65 | 6. 3 2 | 5 3 | 2321 | 2 6. |

一朵(溜溜的) 云 哟， 端端(溜溜的) 照 在 康定(溜溜的) 城 哟。

6 2. | 5 3. | 2 1 6. | 5 3 | 2321 | 2 6. |

月 亮 弯 弯 康定(溜溜的) 城 哟。

 mf
(2 6 6) | 3 5 | 6 65 | 6. 3 2 | 3 5 | 6 65 | 6 3. |

李家(溜溜的) 大 姐 人才(溜溜的) 好 哟，

3 5 | 6 65 | 6. 3 2 | 5 3 | 2321 | 2 6. | 6 2. |

张家(溜溜的) 大 哥 看上(溜溜的) 她 哟， 月 亮

演唱分析

这是一首歌颂爱情的歌曲，由康定本地民歌改编而成，具有浓郁的地方特点和民族特色，歌词直白、质朴，曲调慷慨激昂，大胆活泼，广为流传。歌曲每段有两句歌词、三句旋律。第一乐句前两小节"跑马（溜溜的）山上"是全曲的主调，后两小节是它的变化重复。第二乐句的前两小节与第一乐句的前两小节相同，后两小节是对主要音调的对换，具有收束性。第三乐句是第二句的变化重复，从低音区起腔，感情真挚、委婉。不仅在节奏上后宽一小节，而且音调的起伏增大了，加重了深切、舒展的情感。第三乐句运用"月亮弯弯"三小节的"衬腔过渡句"导致衬腔过渡句的起音，对上句未尽乐意做补充性的反复，然后再回到句末终止音。演唱时注意衬腔过渡句情感的把握，"月亮弯弯"处理得要更为细致，才能起画龙点睛之作用。

幸福在哪里

戴富荣 词
姜春阳 曲

1=F 4/4

(1 2.1 3 - | 5 3 1 2 - | 3 2 1 3 2 1̣ | 6̣ 2 1 1 -) | 5 6 5 6 3 |
　　　　　　　　　　　　　　　　　　　　　　　　　　　　　　　幸 福 在 哪

5 - - - | 5 6 6 5 3 1 | 2 - - - | 2 3 1 2 3 | 2. 1̣ 6̣ - |
里,　　　　朋 友 啊 告 诉 你,　　　　　她 不 在 柳 荫 下,
　　　　　　　　　　　　　　　　　　　　　　她 不 在 月 光 下,

5̣ 6̣ 5̣ 6̣ 2 1 | 1 - - - | 1̇ 6 1̇ 6 5 | 5 6 6 - | 1̇ 6 1̇ 6 5 |
也 不 在 温 室 里。　　　　　她 在 辛 勤 的 工 作 中, 她 在 艰 苦 的
也 不 在 睡 梦 里。　　　　　她 在 精 心 的 耕 耘 中, 她 在 知 识 的

3 5 5 - | 1 2 1 3 - | 5 3 1 2 - | 3 2 1 3 2 1 |
劳 动 里,　　啊　　　　幸 福　　就 在 你 晶 莹 的
宝 库 里,　　啊　　　　幸 福　　就 在 你 闪 光 的

6 2 1 1 - | 1 2 1 3 - | 5 3 1 2 - | 3 2 1 3 2 1 |
汗 水 里,　　啊　　　　幸 福　　就 在 你 晶 莹 的
智 慧 里,　　啊　　　　幸 福　　就 在 你 闪 光 的

‖:　　　　　　‖ 结束句
6 2 1 1 - :‖ 3 2 1 3 2 1 | 6 2̇ 1̇ 1̇ - | 1̇ - - - ‖
汗 水 里。　　就 在 你 闪 光 的 智 慧 里。
智 慧 里。

演唱分析

　　这是一首赞美美好生活的歌曲。歌曲恰当地把人民群众对幸福生活的渴望和向往结合,表现了新时代的人民对幸福的期盼之情,把幸福唱进了人民的心坎里。该曲是单二部曲式加补充构成,两部分都以歌曲的第一句节奏为基础贯穿及变化发展而来,音乐明朗而富有激情,表现出人们对幸福生活的正确理解。演唱时注意第一部分在中低声区,语调平稳亲切;第二部分在中高音区,语调坚定激昂。

共和国之恋

1=F 2/4

刘毅然 词
刘为光 曲

深情地

| 3 4 5 6 | 5. 3 | 1 2 4 3 | 2 - | 3 4 5 6 | 5 5 6 |

在　爱　里，　在　情　里，　痛　苦　幸　福　我
你　恋　着　我，　我　恋　着　你，　是　山　是　海　我

| 7 5 4 5 | 3 - | 3 4 5 6 | 5. 3 | 1 2 4 3 | 6 - |

呼　唤　着　你；　在　歌　里，　在　梦　里，
拥　抱　着　你；　你　就　是　我，　我　就　是　你，

| 5 6 5 6 | 5 4 4 | 3 21 2 3 | 1 - | 1 7 1 | 6 7 1 3 |

生　死　相　依　我　苦　恋　着　你。　纵　然　是　凄　风
是　血　是　肉　我　凝　聚　着　你。　纵　然　我　扑　倒

| 4 5 6. | 1 7 1 | 6 7 1 3 | 4 3 2. | 3 4 5 6 | 5. 3 |

苦　雨，　我　也　不　会　离　你　而　去；　当　世　界
在　地，　一　颗　心　依　然　举　着　你；　晨　曦　中　你

| 1 2 4 3 | 6. - | 5 6 5 6 | 5 4 4 | 3 21 2 3 | 1 - |

向　你　微　笑，　我　就　在　你　的　泪　光　里。
拔　地　而　起，　我　就　在　你　的

| 1 - | 1 0 0 | 0 0 : | 3 21 2 3 | 1 - | 1 - ||

形　象　里。

演唱分析

这是一首歌颂科学家们对祖国的挚爱深情和无私奉献的歌曲。歌曲没有出现一处"祖国"的字样，但从心里流出来的歌词，却能更真实、更亲切地感受到科学家们对祖国博大的爱。歌曲旋

律优美、情深意长、朴实通俗，蕴涵着对祖国母亲深沉的情感。该曲为两段体结构，旋律朴实，充满典雅的艺术气质，乐段之间模仿跃进，回环往复，似内心涌动的情感，逐层铺展，情深致远。演唱时注意第一部分速度稍慢，要饱含对祖国的深情；第二部分音调提高，充满激情，注意八度大跳时的声音与气息要保持平稳。

在 路 旁

1=F 4/4

巴 西 民 歌
汪德健 译词
刘淑芳 配歌

中速

(3 3 | 6 1̇ 7 6 5 4 3 | 5 4 - 4 4 | 3 7 #5 3 2 1 7 | 6̣ - -) 3 3 |

1. 在 路
2. 美丽的
3. 假如

‖: 6 6 3 1 6̣ 1 4 3 | 3 7 - 3 3 | 7 7 #5 3 3 2 1 7 |

旁啊，在路 旁啊，有个 树 林， 孤孤 单单 人们 叫它 撒力
姑娘，你抢走了 我的 灵 魂， 我也 决不 让你 独自 安
这条 道路 它是 属于 我 的， 那我 一定 要请 人们 来装

6̣ - - 3 3 | 6 6 6 7 1̇ 7 6 3 | 5 4 - 4 4 |

登， 在树 林里 住着 一个 美丽的 姑 娘， 一见
静， 我要 占有 你那 迷 人的 心 房， 因为
饰， 在那 路上 我要 镶着 美丽的 宝 石， 让我

3 7 #5 3 2 1 ⌢ 7 | 6̣ - - ‖

见 她就 神魂 飘 荡。
我 已经 深深地 爱上 你。
们 甜蜜地度过 青 春。

演唱分析

这是一首巴西民歌，表现了一位青年对住在路旁树林中的姑娘的爱慕和思念之情。该曲结构简单，气氛孤独感伤，渗透着巴西传统的幽怨和怀乡情调。演唱时注意气息的把握，注意弱起、节奏和音准的把握。

二、艺术歌曲中级

绒 花

1=G 2/4

刘国富、田 农 词
王 酩 曲

中速

1 1 23 | 5 5. | 6 65 | 4 56 542 | 1 — | 7 1 2 3 |

1.世上　有朵　　美丽的　花，　　　　那是
2.世上　有朵　　英雄的　花，　　　　那是

2 1 1. | 7. 1 2. 1 | 5 — | 1 1 23 | 5 5. | 6 65 |

青春　吐芳　华。　　铮铮　硬骨　绽 花
青春　放光　华。　　花载　亲人　上 高

4 56 543 | 2 — | 5 1 24 | 3 6. | 7. 6 76 5 | 1 — |

开，　　　滴滴　鲜血　染红　它。
山，　　　顶天　立地　映彩　霞。

1 4 5 6 | 5 — 5 | 4 5 4 | 5 — 5 | 4 5 6 | 1 — |

啊！　　　　　　　　　　　　　　绒 花！
啊！　　　　　　　　　　　　　　绒 花！

1 7 1 3 | 5 — 5 | 4 5 6 | 5 — 5 | 4 5 4 | 5 — 5 | 4 5 6 |

绒 花！　　　啊，　　　　　　　　　　　　一路芬
绒 花！　　　啊，　　　　　　　　　　　　一路芬

1 — | 1 7. 1 2 | 1 — | 1 0 :‖ 1 — | 1 — | 1 0 ‖

芳　　满山　崖！
芳　　满山　　　　　　崖！

演唱分析

这是一首选自电影《小花》的插曲，旋律款款，让人听后内心舒张。歌曲以电影故事为框架，并以音乐的魅力契合电影的主题，形象地凸显主人公的内心精神世界和坚强的性格，受到广大人民群众的喜爱。该曲运用很多切分节奏和三连音，旋律优美但难度不大。演唱时注意音色的柔和，这类柔情歌曲咬字发音过程要稍慢、圆滑，收音也要慢，以"柔"为主，注意连贯性。

我和我的祖国

张藜 词
秦咏诚 曲

1=F 6/8 9/8

庄重、深情地

5 6 5 4 3 2 | 1. 5. | 1 3 i 7 6. 3 | 5. 5. | 6 7 6 5 4 3 |
我 和 我 的 祖 国, 一 刻 也 不 能 分 割, 无 论 我 走 到
我 的 祖 国 和 我, 像 海 和 浪 花 一 朵, 浪 是 海 的

2. 6. | 7 6 5 5 1 2 | 3. 3. | 5 6 5 4 3 2 | 1. 5. |
哪 里, 都 流 出 一 首 赞 歌, 我 歌 唱 每 一 座 高 山,
赤 子, 海 是 那 浪 的 依 托, 每 当 大 海 在 微 笑,

1 3 i 7 2. i | 6. 6. | i 7 6 5. | 6 5 4 3. | 7 6 5 2 |
我 歌 唱 每 一 条 河, 袅 袅 炊 烟, 小 小 村 落, 路 上 一 道
我 就 是 笑 的 漩 涡, 我 分 担 着 海 的 忧 愁, 分 享 海 的 欢

1. 1. | i 2 3 2 i 6 | 9/8 7 6. 3 5. 5. | 6/8 i 2 3 2 i 6 | 9/8 7 5. 3 6. 6. |
辙。 我 最 亲 爱 的 祖 国, 我 永 远 紧 依 着 你 的 心 窝,
乐。 我 最 亲 爱 的 祖 国, 你 是 大 海 永 不 干 涸,

6/8 5 4 3 2. | 7 6 6 5 3. | 4. 2 1 1. 0: ‖ 结束句 i 2 3 2 i 6 | 7 6. 3 5. |
你 用 你 那 母 亲 的 脉 搏 和 我 诉 说。 我 最 亲 爱 的 祖 国,
永 远 给 我 碧 浪 清 波 心 中 的 歌。

i 2 3 2 i 6 | 7 5. 3 6. | 5 4 3 2. | 7 6 5 3. | 5. 2 i i. i. ‖
你 是 大 海 永 不 干 涸, 永 远 给 我 碧 浪 清 波 心 中 的 歌。

演唱分析

这首歌曲采用了抒情和激情相结合的笔调,将优美动人的旋律与朴实真挚的歌词巧妙结合起来,表达了人们对伟大祖国的衷心依恋和真诚歌颂。歌曲采用舒展流畅的旋律,$\frac{6}{8}$、$\frac{9}{8}$ 的三拍子,有主歌有副歌的并列二部曲式结构,不强调装饰性,而让其自然流露,这样既朴实大方,又亲切感人,生动形象地表现了每一个人和生他养他的祖国的血肉联系。演唱时注意歌曲的三拍子圆舞曲风格,自然流畅,跳进时注意把握好气息,控制好声音位置,抒情与激情要恰到好处。

壮 家 妹

麦展穗 词
金凤浩 曲

$1 = {}^\flat B$ $\dfrac{2}{4}$

♩=84 欢乐、喜悦地

(3̇ 6̇ | 5̇ 3̇5 3̇2 | 3̇6 5̇6 | 5̇ 3̇2 3̇3 | 6̇ 5̇ | 5̇ 3̇5 3̇ 1̇ |

6̇ 1̇ 3̇5 | 5̇ 6̇6 6̇ | 3̇6 1̇6 3̇6 1̇6) | 6̇5 6̇5 3̇ | 6̇6 3̇ |

1. 壮 家 妹， 壮 家 妹，
2. 壮 家 妹， 壮 家 妹，

3̇3 2̇5 | 5̇2 3̇ 1 | 3̇7 0 7̇6 | 5̇3 7 | 6̇ — | 3̇ 0 |

生 来 爱 唱 歌 耶， 一 唱 就 是 一 大 箩 耶，
待 客 也 唱 歌 耶， 笑 脸 好 像 花 一 朵 耶，

6̇5 6̇5 3̇ | 6̇6 3̇ | 3̇3 2̇5 | 3̇2 3̇ 1 | 3̇ 7 | 7̇6 5̇3 5̇ |

唱 着 山 歌 去 采 茶， 唱 着 山 歌 忙 春 播， 唱 着 山 歌 忙 春
山 歌 赛 过 糯 米 酒， 唱 醉 客 人 心 窝， 客 人 的 心

6̇ — | 6̇ 0 0 | 3̇ 5̇ | 1̇ 7̇ 6̇5 5̇ 2̇ 3̇ | 3̇ — |

播 耶。 壮 家 妹， 壮 家 妹，
窝 耶。 壮 家 妹， 壮 家 妹，

5̇ 3̇5 | 6̇ 6̇3 | 5̇2 0 1̇6 | 2̇ 3̇. | 3̇ — | 5̇ 3̇ 1 |

出 门 就 唱 歌 耶， 歌 声 飞 过
呢 嗦 呢 呀 嗦 耶， 唱 了 三 月

3̇ 1 6 | 5̇ 3̇ 1 | 3̇ 1 6 | 6̇ 3̇ 2̇ | 6̇ 3̇ 2̇ | 6̇ 3̇ 6̇3 |

青 山 坡， 唱 得 阿 哥 忘 了 归， 呢 呀 嗦， 呢 呀 嗦， 呢 呀 呢 呀
唱 九 月， 唱 了 耕 耘 唱 收 割，

6̇ 3̇ 2̇ | 3̇. 6̇ | 5̇ — | 5̇ — | 5̇ — | 6̇ 3̇ 3̇ 1 | 3̇ 1 3̇ |

呢 呀 嗦， 呢 呀 嗦， 就 等 日 头 西 山

```
7 6. | 6 0 :‖ 3 3 | 6 56 | 3505 | 1 6 | 3 3 |
落      耶。   山 歌 当 做 好 茶 饭， 山 歌

6 | 56 | 3505 | 1 6 | 5 3 3 | 6 3 3 | 5 3 5 3 | 6 3 3 |
出 口 真 快 活 耶， 呢 呀 嘞， 呢 呀 嘞， 呢 呀 呢 呀 呢 呀 嘞，

5 - | 3 - | 7 6. | 6 - | 6 - | 6 - | 6 0 ‖
呢    呀    嘞 耶！
```

演唱分析

这是一首具有典型广西壮族特色的歌曲，旋律明快，朗朗上口，把人带入载歌载舞的情境之中。歌曲节奏欢快、活跃，歌词中很多壮族地方语言的大量应用，很好地表现了壮族人民单纯、朴实的人物性格。此曲音区较高，演唱时要注意气息的支撑，稳定喉头，咬字要快而准确，吐字要清晰，声音要连贯统一，特别要注意这首歌曲的人物形象表达。

为 了 谁

邹友开 词
孟庆云 曲

$1=G$ $\frac{4}{4}$

♩=86 深情、真挚地

```
6 76 5 35 | 6 76 53. | 3̲5. 3 65 32 | 3 - - - |
泥 巴 裹 满 裤 腿，     汗 水 湿 透 衣 背。

5 5 3 6 - | 2 3 2 1 - | 3 5 6 3 2 7 6 | 5 - |
我 不 知 道  你 是 谁，  我 却 知 道 你 为 了 谁。

6 76 6 35 | 66 76 53. | 3̲5. 3 65 32 | 3 - - - |
为 了 谁 为 了 秋 的 收 获，  为 了 春 回 大 雁 归。

5 65 35 6 63 | 22 321 - | 35 63 2 27 | 67 53. 27 |
满 腔 热 血 唱 出 青 春 无 悔， 望 穿 天 涯 不 知 战 友 何 时
```

演唱分析

这首歌曲写于1998年，是为了纪念和歌颂在1998年特大洪水中奋不顾身的英雄们而写的，是送给所有用自己的身躯挡住洪水的抗洪勇士们的。歌曲赞扬了军人不怕苦、不怕累、不怕牺牲的伟大精神。该曲为二部曲式，前段用平稳的述说表达对抗洪英雄的赞美之情；后段在高音处反复询问"你是谁，为了谁"，极具感召力，表达了抗洪英雄的大无畏精神。演唱时注意把握两段的情感变化，结束时的"妹"字要在均匀的气息支持下把喉咙充分打开。

我的祖国

乔 羽 词
刘 炽 曲

1=F 4/4

稍慢 优美、亲切地

1.一条大河波浪宽，风吹稻花香两岸，
2.姑娘好像花一样，小伙心胸多宽广，
3.好山好水好地方，条条大路都宽敞，

| 2 5 3 1 6̣· 5̣·6̣ | 2 6 5̣ 6̣ 3· 2 | 1 2 2 3 5 5 i 6̣ 5̣ | 5̣ 6̣ 1 2 ⌄4· 6̣ 6̣ |

我家就在　岸上住，　　听惯了艄公的号子，看惯了船　上的
为了开辟　新天地，　　唤醒了沉睡的高山，让那河流改　变了
朋友来了　有好酒，　　若是那豺狼　来了，迎接它的　有

| 5 6 3 2 1 — | **2/4** 1 ‖ **4/4** 5 5 | i — 2· i | 6̇ i 5 7 6 — |

　　　　　　　　　　　　　　　　稍快　宏阔、壮丽地
白　　　帆。　　　　　　这是　美　丽　的　祖　国，
模　　　样。　　　　　　这是　英　雄　的　祖　国，
猎　　　枪。　　　　　　这是　强　大　的　祖　国，

| 5 3 i 6̇·6̇ | 5̇ 6̣ 1 2 3 — | 3 3 5 6 6̇ i | 2̇ 3̇ i 2̇· i |

是我生长的地　　方，　　在这片辽阔的土　地　上，
是我生长的地　　方，　　在这片古老的土　地　上，
是我生长的地　　方，　　在这片温暖的土　地　上，

| 1.2. 2̇ 3̇ 5̇ 6̇ 7̇ 2̈ 2̈ 6̇ 7̇ | 5̇ — — — | (3 3 5 6 6̇ i | 2̇ 3̇ i 2̇· i |

到处都有明媚的风　　光。
到处都有青春的力　　量。

　　　　　　　　　渐慢　　　　　　　　　| 3.
| 2̇ 3̇ 5̇ 6̇ 7̇ 2̇ 6̇ 7̇ | 5̇ — — —) ‖: 2̇ 7 6 5 3 5 5 6̇ i | i̇ — — — ‖

　　　　　　　　　　　　　　　到处　都有 和平的 阳　光。

▶ 演唱分析

这是一首优秀的抒情歌曲，深切地表达了浓烈的爱国主义思想。歌词真挚朴实，亲切生动。该曲虽然不同于很多红歌那般曲风硬朗有力，但前半部曲调委婉动听，三段歌是三幅美丽的图画，引人入胜；后半部副歌，混声合唱法与前面形成鲜明对比，仿佛山洪喷涌而一泻千里，尽情地抒发战士们的激情，唱出志愿军战士对祖国、对家乡的无限热爱之情和英雄主义的气概。演唱时注意前后段感情变化，特别第二部分的高音，要唱出开阔气势，气息和位置一定要提前做好准备。

小背篓

欧阳常林 词
白诚仁 曲

1=A 4/4
♩=64 甜美地

(7. 6#56 - | 7 6#5653 - | 3663 2332 1221 7 | 7. 6 5356 6 - |

6 3 2323 6 -) | 3 6 2 1 6 0 | 6 3 3 6 2 1 6 0 | 3 3 5 6. 6 5 3 |
　　　　　　　　　1.小　背　篓　　晃　悠　悠，　　笑声中妈妈把我
　　　　　　　　　2.小　背　篓　　圆　溜　溜，　　歌声中妈妈把我

5 1 2 5 3 2 3 - | 2 2 3 1 6 1 2 #1 2 0 | 3 6 1 3 2 #1 2 0 |
背　下了吊脚楼。　　头一回幽幽深山中　　尝呀　野果哟，
背　下了吊脚楼。　　多少次外婆家里哟　　烧呀　糍粑哟，

2 2 3 1 6 1 2 #1 2 0 | 2 6 1 2 2 #1 6 0 | 3 3 5 6 6 #5 3 3 0 |
头一回清清溪水边　　洗呀　小手哟，　　头一回赶场逛了
多少次听唱山歌哟　　在呀　桥头哟，　　多少次睡在背篓里

6 1 2 5 3 2 3 - | 2 2 3 1 7 6 5 3. 3 | 3 5 6 5 3 6. |
山里的大世界，　　头一回下到河滩里我　看了赛龙舟，
尿湿了妈妈的背，　多少次爬出背篓来我　光着脚丫儿走，

3 6 6 #5 6 - | 3 6 6 #5 6 5 3 - | 3 3 6 6 3 2 2 3 1 7 6 |
哟　　　　　　　哟　　　　　　　童年的岁月难忘妈妈的

|1. 5 3 5 6 6. - :| |2. 5 3 6. 5 3 3 3 5 5 6 2 1 | 6. 5 3 3 3 5 5 6 2 1 |
小　背　篓。　　　小背篓。多少欢乐多少　爱，　多少思念多

6 0 3 6 6. | 6 7 6. 7 6 5 4 3 | 2 3 2 #1 2 3 |
情，妈妈那回头的笑脸，　至今　甜在

1 7 6. 5 3 5 5 6 2 1 | 6. #4 7 6 5 - | #4 7 5 5 6 - - |
我心头，甜在我心头。　噢噢噢　　　　　　噢噢噢。

 演唱分析

　　这是一首土家族民歌。歌曲曲调清新、悦耳，散发着乡土气息，具有强烈的民族特点。该曲属于单二部曲式结构，朴实无华，又形象鲜明，既饱含了丰富的民族音乐特点，又充分展现出作曲家对旋律的独特理解。歌曲精致、精炼与细腻，才能时时令听众不由自主地回忆起童年的清新，激起对乡土、对母爱更深的理解和感悟。演唱时注意准确把握休止符的位置，音色要明亮，娓娓道来的叙事与清爽洒脱的感慨一定要把握恰当，特别要注意装饰音的运用。

唱支山歌给党听

1＝A　2/4

蕉　萍　词
践　耳　曲

慢 亲切、深情、如说话地

mf

3. 3 3 6 | 5. 3 | 5 1 6 | 2 — | 5 3 5 6 | 1. 2 |
唱　支　山　歌　　给　党　　听，　　　我　把　党　来

3 5 7 6 5 | 6 — | 1 1 6 5 | 3 5 3 | 3/4 6 1 2 3 0 | 2/4 0 2 3 |
比　母　　亲，　　母　亲　只生了　我　的　身，　　　党　的

f　　　　　　　　　　　　　　　　　　　　　　　　　　　　　　　　　*p*

6. 5 4 6 | 5 — | 4 3 6 5 | 1 — | (0 5 4 | 3 5 6 5 | 1. 3 2 1 |
光　辉　照　我　　心。

0 7 6 5 | 3 5) | *mp* 6 6 7 | 5 3. | 1 0 1 0 | 5 3 1 0 |
　　　　　　　　旧　社　会　　鞭　子　抽我身，

稍快 昂扬地

2. 2 2 7 | 6 1 7 6 | 3 5 6 5 | — | 1 1 2 | 3 — |
母亲含恨　泪　淋　　淋。　　　　　　共　产　党

f

2 2 3 5 1 | 2 | 3. 3 | 5 0 3 0 | 2 1 7 6 | 5. 3 5 6 |
号召我闹革命，　夺　过　鞭　子　揍敌人。共　产　党

演唱分析

这是一首歌颂党、歌颂祖国的歌曲，表现了迎接新生活的劳动人民对党和祖国的无比热爱之情。歌曲是三部曲式结构。第一乐段充满深情和激情，表达了雷锋对党的热爱。第二乐段体现了新旧社会的强烈对比，时而悲痛凄楚，时而壮怀激烈，表达了雷锋跟党闹革命的决心。第三乐段再现第一乐段的主题，加深了旋律的印象，并把音乐推向高潮，再次强调了歌曲的中心思想。演唱时注意：第一段音乐宽广舒展，充满深情，演唱时气息要深沉、均匀，声音要圆润、明亮，感情要真挚。第二段的前两句声音和情绪要压抑，如泣如诉，悲痛凄苦。第三段再现第一段主体，演唱时情绪更加高昂、激动，乐句也更加舒展。最后虽然结束在弱拍上，但却要给人留下难忘的印象和无尽的回味，演唱时注意渐弱的发音处理。

祝福祖国

1=♭E 4/4

清 风 词
孟庆云 曲

深情、赞美

1 1 1 2 3 5 6 5 — | 1. 2 3 6 5 — | 6 5 6 1. 1 6 5 6 1 |
1.都说你的花　朵　　　真　红　火，　　都说你的果　实
2.都说你的信　念　　　不　会　变，　　都说你的旗　帜

6 5 3 3 2 1 2 — | 1 1 1 2 3 5 6 5 — | 1. 2 3 5 6 — | 5 6 1 6 1 6 5 3 2 |
真 丰 硕。　都说你的土　地　　真　肥　沃，　　都说你的道　路
不 褪 色。　都说你的苦　乐　　不　曾　忘，　　都说你的歌　声

2/4 6 1 2 3 | 4/4 5 — — 5 6 | 1 — — 2 1 6 5 | 6 — — 5 6 |
真 宽 阔。　祖 国，　我的祖 国，　祖
永 不 落。　祖 国，　我的祖 国，　祖

1 — — 2 1 6 5 | 5 — — — | 3. 5 6 5 6 1 6. | 5 5 5 6 5 3 — |
国，　 我的祖 国！　　我用炽热的豪情　祝福　你，
国，　 我的祖 国！　　我用满腔的赤诚　祝福　你，

2 2 2 3 5 5 5 6 | 2 1 1. 1 — ‖ 2 1 1. 1 — | 2 2 2 3 5 5. |
愿你永远年轻，永远　快 乐。　　　　　　蓬 勃。　愿你 永远坚强，
愿你永远坚强，永远

f
0 3 5 6 2 — | 2 — — 0 1 6 | 1 2 2 1 1 — | 1 — — 0 ‖
永 远蓬勃，　　　　　蓬 勃！

>> 演唱分析

　　这是一首歌颂祖国的歌曲，传达了全国人民祝福祖国繁荣昌盛、人民安居乐业的美好心愿与祝愿。全曲曲调抒情优美，为两段体结构，运用较多的十六分音符，起伏比较大。演唱时注意声音的统一，特别是十六分音符的演唱，咬字要快，吐字要清晰，气息要平稳。

美丽的草原我的家

火 华 词
阿拉腾奥勒 曲

1=F 2/4

中速 赞美地

(歌词)
1.美丽的草原我的家,风吹绿草遍地花。彩蝶纷飞百鸟唱,一湾碧水映晚霞。骏马好似彩云朵,牛羊好似珍珠洒。啊啊哈嗬咿牧羊姑娘放声唱,愉快的歌声满天涯,牧羊姑娘放声唱,愉快的歌声满天涯。

2.美丽的草原我的家,水清草美我爱它。草原就像绿色的海,毡包就像白莲花。牧民描绘幸福景,春光万里美如画。

天涯。

演唱分析

这是一首用诗的语言勾勒一幅草原美景的歌曲,歌曲用单二部曲式结构而成。第一乐段的节奏均匀、稳健;第二乐段从弱拍起唱,使原本平稳的节奏带有起伏的律动感。歌曲的旋律采用了牧歌的素材,并用五声宫调式构成旋律,给人以辽阔、悠扬、婉转、抒情的印象。这种将情感波澜与意境相融合的创作手法,非常深刻地表现了蒙古族牧民意气风发的精神面貌及对幸福生活无比赞美的欢乐心情。演唱时要注意表达出歌曲优美抒情的情绪,表现出宽广美丽的草原情景,体验蒙古族歌曲的风格以及女中音柔和、浑厚的音色特点。

大红枣儿甜又香

孟 波、杨永直 词
严 金 萱 曲

1=G 4/4

亲切、热情地

1.大红枣儿甜又香, 送给咱亲人尝一尝,
2.军民团结一条心, 打败敌人保家乡,

一颗枣儿一颗心, 哎嗨哟嗬心心 向着共产党。
革命意志坚如钢, 哎嗨哟嗬永远 跟着共产党。

啊 一颗枣儿一颗 心, 心心向着共产 党。
啊 革命意志坚如 钢, 永远跟着共产 党。

演唱分析

这是一首选自芭蕾舞剧《白毛女》的歌曲,描述了抗战胜利后,各地的老百姓都把八路军当成自己的救命恩人,他们纷纷拿出自家舍不得吃的鸡蛋、粮食、枣儿等来欢迎八路军战士的情景。歌曲旋律根据河北民歌《好八路》改编而成,旋律依次呈下行趋势,亲切流畅,表达了军民鱼水之情。演唱时注意乐句中的逻辑重音,语气上给予强调,使整个演唱起落有致,情真意切,例如"大红枣儿甜又香"的"甜"。还要注意歌曲以抒情为主,速度要把握好。

曲蔓地

新疆民歌
西彤 填词

1=♭B 4/4

稍快 柔和地

(3. 4 5 - | 4. 3 2 - | 0 2 3 4 5 0 4 3 2 | 1 7 1 2 1) 5 5 |

1.玫瑰
2.微风

4 - - 5 4 | 3 - 6 7 | 1 - - 1 7 6 | 6 - - 0 |
花　　　花丛里，　有一枝　　曲蔓地，
啊　　　轻轻吹，　歌声啊　　快飞去，

6 6 7 1 2 1 7 1 6 | 7 6 7 6. 5 5 - | 2. 3 4 3 4 3 6 |
曲蔓地花开甜又香，　芬芳　又美丽，　　啊！
请你 带着我的心，　飞到那花园里，　啊！

6. 5 6 5. 4 3 | 5 - - - | 4 3 3 2. 3 2 1 1 - |
芬芳　又美丽。
飞到那花园里。

6 6 7 1 2 1. 7 6 | 7 6 7 6. 5 5 - | 1. 2 3. 5 |
曲蔓地花开甜又香，　芬芳　又美丽。　美　丽的，　我
请你 带着我的心，　飞到那花园里。　快　来吧，　我

4. 3 2 - | 0 2 3 4 5 4. 3 2 | 3 2 3 2 1 1 - ‖
心　爱的！　我的言语不能够　表达 我心意。
心　爱的！　我们劳动又歌唱　永远 在一起。

结束句

3. 4 5 6 5 - | 4. 3 2 3 2 - | 0 2 3 4 5 0 4 3 2 |
啊！　　　　啊！　　　　　我们劳动 又歌唱

渐慢

3 2 3 2. 1 1 - | 1 - - - | 0 0 0 0 ‖
永远　在一起！

演唱分析

　　这是一首新疆民歌,经过重新填词,赋予新的内容后,充满清新、质朴、健康向上的气息,表达了对爱情的向往和对劳动生活的热爱与赞美。歌曲为多乐句的乐段结构,悠扬舒展的旋律线与短促紧密的切分节奏始终交叉,相互推进,形成张与弛、松与紧、柔婉与欢快的情绪对比,具有少数民族典型的音乐风格特征。这是一典型的新疆风格节奏型,最后通过衬词"啊"的过渡,反复这一典型节奏型,点明主题思想后结束全曲。歌曲音域偏高,应注意气息的运用及节奏、风格的掌握,要保证每个音通透明亮,富有质感。该曲音型密集,注意吐字和咬字。

摇 篮 曲

[德] 勃拉姆斯 曲
尚家骧 译配

$1=F\ \dfrac{3}{4}$

温柔地

(1 1 | 1 6 4 | 5 - 3 1 | 4⁵⁴ 3 2 | 1) 3 3 | 5. 3 3 |
　　　　　　　　　　　　　　　　　　　安睡　吧, 小宝
　　　　　　　　　　　　　　　　　　　安睡　吧, 小宝

5 0 3 5 | 1 7. 6 | 6 5 2 3 | 4 2 2 3 | 4 0 2 4 |
贝, 　丁 香 红 　玫 瑰 　在 轻 轻 爬 上 床, 　陪
贝, 　天 使 在 　保 佑 你, 在 你 梦 中 出 现, 　美

7 6 5 7 | 1 0 1 1 | 1 - 6 4 | 5 - 3 1 | 4 5 6 |
你 入 梦 乡; 愿 上 帝 保 护 你, 一 直 睡 到 天
丽 的 圣 诞 树; 你 静 静 地 安 睡 吧, 愿 你 梦 见 天

5 - 1 1 | 1 - 6 4 | 5 - 3 1 | 4⁵⁴ 3 2 | 1 - :‖
明, 愿 上 帝 保 护 你, 一 直 睡 到 天 明。
堂, 你 静 静 地 安 睡 吧, 愿 你 梦 见 天 堂。

演唱分析

　　这是一首古今摇篮曲中颇负盛名的歌曲。简朴的主题充满了温和、安详的情绪,表现了母亲对小宝贝深挚的怜爱之情。伴奏声部的切分效果,形成了摇篮摇晃的动感,烘托了乐曲平稳、宁静的气氛。歌曲结构短小,旋律轻柔甜美,应引导学生在学唱的过程中,逐步掌握歌曲的情绪、情感,并以此为依据,调整自己的演唱速度、力度,带着感情去演唱。

映山红

陆柱国 词
傅庚辰 曲

1=♭B 2/4

向往 期待地 稍慢

（乐谱略）

歌词：
夜半三更哟盼天明，寒冬腊月哟盼春风，若要盼得哟红军来，岭上开遍哟映山红，若要盼得哟红军来，岭上开遍哟映山红，岭上开遍哟映山红。

演唱分析

这是一首选自电影《闪闪的红星》的插曲，优美的旋律和深情的歌词，表达了人们对红军的热爱，寄予了人民对美好未来的渴望与期盼，以及送红军的依依不舍之情和对红军深深的思念之情。这首歌用深入浅出、通俗易懂的语言和柔美细腻、悦耳动听的旋律向人们诠释了对红军英雄的无限热爱，以及对美好未来的憧憬和向往。正如歌词写的"夜半三更哟盼天明，寒冬腊月哟盼春风，若要盼得哟红军来，岭上开遍哟映山红"，每一句歌词都有一个"盼"字，这个"盼"字让我们深刻体会到急切盼望的心情。

春天年年到人间

于树骓 配歌

$1=\flat B$ $\dfrac{3}{4}$

♩=86 中速稍快

mp

1.春天年年到人间到人间，漫山遍野百花争艳百花争艳。
2.漫山遍野百花争艳百花争艳，我们只有无限悲痛充满胸间。
3.可爱的姑娘去卖花呀去卖花，朵朵花儿含着悲酸含着悲酸。

mf

我们失去祖国没有春天，鲜花何时开在心田开在心田？
怀里抱着束束鲜花束束鲜花，心中泪水浸着辛酸浸着辛酸。
一朵鲜花千滴泪千滴泪，可是诉说深仇奇冤深仇奇冤。

4.姑娘为何去卖花呀去卖花？辛酸的故事啊传人间。啊！啊！啊！啊！

这是一首选自朝鲜影片《卖花姑娘》的插曲。该曲描写了20世纪20年代，一个名叫花妮的姑娘在日本帝国主义和地主老财的双重压迫下，为了给双目失明的妹妹和病重的母亲治病，白天在地主家做工，晚上上街卖花，当她把挣来的钱买了药回到家中，母亲已经去世，花妮兄妹不堪欺压，决然走上革命道路，最终获得解放的曲折命运。歌曲采用朝鲜音乐常见的三拍子，委婉、质朴、优美而忧伤的旋律，以及辛酸的歌词，塑造了纯洁可爱的卖花姑娘的艺术形象，表达了对敌人的愤慨，突出表达了朝鲜人民对祖国的热爱之情。

红梅赞

阎肃词
羊鸣、姜春阳、金砂曲

1=♭B 4/4
稍慢

(サ 56123 5 6565655 6532 7235 2. 35 2 7 6563 5)

4/4 5 5 35 5.3 2.3 65 | 3.5 2321 1 - | 1 12 65 5.3 5 6154 |
江：红岩　上红梅　　开，　　　千里冰霜　脚下

3 03 2354 3 - | 2 23 1 27 6.1 3 5 | 6 6 5 2 323. |
踩，　　　　三九严寒　　　　何　所　惧，

5 53 235 3 21 6 5 | 3535 3 2 1 023 | 1.2 17 656 5 - |
一片　丹心　向阳开，　　　向阳开。

5 53 234 3. 6 | 1 23 654 3 - | 2 12 35 3 21 6 5 |
合：红梅花儿开，　　朵朵放光彩，　　昂首怒放花万朵，

3 56 543 2 - | 3 3 2 32 1 027 6 | 56535 237 656. |
香飘　云天　外，　　唤醒百花　　齐　开　放，

5 53 235 3 21 6 5 | 4.3 2532 1. 35 | 2 7 6563 5 - ‖
高歌　欢庆　新春来　　　　　　新春来！

演唱分析

这是一首选自歌剧《江姐》的著名歌曲，创作背景取材于小说《红岩》。它是一首歌谣体的唱段，句式和全曲的结构都比较方整，曲调朴实、婉转、优美，高低音区变化突出，朴实中又具有高亢坚定的特点。本曲采用民族七声调式，具有浓郁的民族色彩，多处借鉴戏曲中的拖腔手法，使旋律更加优美抒情，装饰音及附点十六分音符多次运用，细致地表达了歌词的感情，八度跳跃的反复出现则加强了人物挺拔的形象，表现了江姐外柔内刚、坚贞不屈，犹如盛开在冰山上红梅一样的性格品质。

三、艺术歌曲高级

我们的生活充满阳光

1=F 3/4

集体词
吕远、唐河曲

(i - 2 | i - 6 | 5 6 5 | 3· 2 1 | 6 5 5 | 3· 1 2 |

1 1 1 1 | 5 1 1 1) | 3 - 5 6 | 5 - - | i· 7 6 7 | 5 - - |
　　　　　　　　　　　　幸 福 的　　花　　儿　　　　　　　　　　
　　　　　　　　　　　　并 蒂 的　　花　　儿　　　　　　　　　　

6 5 3 | 2· 1 2 | 3 - - | 3 - - | 3 - 5 6 | 5 - - |
心 中 开　　放，　　　　　　　　　　　　　爱 情 的
竞 相 开　　放，　　　　　　　　　　　　　比 翼 的

6· 5 3 | 2 - 3 | 5 2 1 | 7· 6 5 | 6 - - | 6 - - |
歌　 儿　　随 风　飘　荡，　　　　　　
鸟　 儿　　展 翅　飞　翔，　　　　　　

1 2 3 | 2· 5 6 | 1 - - | 1 - 2 | 3 7 6 | 6· 5 3 |
我 们 的 心　 儿　　　　　　飞 向 远
迎 着 那 长 征 路 上　　　　战 斗 的 风

5 - - | 5 - - | 3 5 5 | 6· 5 3 | 2 - - | 2 - 3 |
方，　　　　　　憧 憬 那 美 好　　　　　　的
雨，　　　　　　为 祖 国 贡 献　　　　　　出

5 2 1 | 7· 6 5 | 1 - - | 1 - - | i - - | i 2 i |
革 命 理　 想。　　　　　　　　　　　　　　　啊，
青 春 和 力　 量。　　　　　　　　　　　　

7· 6 5 | 6 - - | 6 - - | i 6 i | 6 - 5 | 6 5 3 |
　　　　　　　　　　　　　　亲 爱 的 人 啊 携 手

2· 1 3 | 5· 6 1 | 2 6 5 | 3 - - | i - - | i i 2 |
前　 进 携　手　前 进，　　　　　　　　　　我 们 的

演唱分析

这是一首电影《甜蜜的事业》的主题曲，曲调明朗悠长，充满激情，节奏紧凑，表现温柔与深情，表达了对心上人的爱恋之心，有很强的抒情性。这首歌本来是一个计划生育宣传片的歌曲，却让沉浸在甜蜜爱情中的人们广为哼唱。1984年中央电视台春节联欢晚会，于淑珍演唱了这首歌曲，足见它的影响力和在当时受欢迎的程度，此歌后被联合国教科文组织选入亚太地区音乐教材。演唱时要求把握住这种情绪，气息要平稳，吐字要清晰，运腔需婉转。

赶圩归来阿哩哩

古笛 词
黄有异 曲

演唱分析

这是一首具有浓郁的西南地区民族风格的歌曲，曲调采用了彝族民歌的音调为素材，旋律流畅、明快、活泼。歌曲生动地描绘了彝族农家姑娘在赶集归来的路上，嬉戏欢笑、愉快歌唱的欢乐场面。衬词"啊哩哩"不仅增强了歌曲的民族风格特点，而且使歌曲的情绪表达更为强烈。演唱时第一部分声音要舒展、明亮，巧妙利用滑音技巧，让人仿佛听到山谷的回音；中段小腹运用要灵活有力，使声音轻巧、活泼，富有弹性；最后部分头声色彩明显，气息深而稳，把情绪推向高潮。

祖国之恋

屈塬 词
印青 曲

1=G 2/4

(1̇. 2̇ 1̇ 7 6 | 5 - | 1̇. 2̇ 1̇ 7 | 6 - | 5. 6 1̇ 3 | 2 5 6 2 |

1 - | 1 2 3 4) | 5 5 3 | 6 5 3.3 | 2 3 3.6 7 6 | 5 - |
　　　　　　　　　　我 是你春 天 的　一枝花　　 蕾，

6 1 2 2 3 | 2 1 6 | 6 5 5 3 3 | 2 - | 5. 5 5 3 | 5 6 5 6 |
我 是你 长河里 一 滴 水， 我的梦想 从 你

5 1 2.3 2 1 | 1 6. | 2. 2 2 5 | 2 6 0 7 6 5 | 5 5. | 5 - |
怀里放 飞， 生来就为 把你追　　随。

‖: 5. 5 5 3 | 6 5 3 | 2 2 3 3.6 7 6 | 5 - | 1. 1 2 2 3 | 2 1 6 |
我的生命 因为你 无比尊　　贵， 我的笑容 因为你

6 5 5 3 2 | 2 - | 5. 5 5 3 | 5 6 5 6 | 5 1 2.3 2 1 | 1 6. |
无限明 媚。 我的长路 洒遍 你的春 晖，

2. 2 2 5 | 2 7 0 6 | 5 6 2 1 | 1 - | 1 - | 1̇ 1̇ 1̇ 7.6 7 6 |
结伴同行 多　 少 兄弟姐 妹 再大的风

5 - | 6. 6 6 5 3 | 3 5 5. | 1̇. 1̇ 7 6 | 5 6 5 3 | 5 6 2 3 2 |
雨　 从未停下 脚步。 你的千山 万 水 遍野芳

2 - | 3 5 5 3 2 | 3. 3 3 | 5 3 6 7 6 | 6 - | 0 6 6 5 3 | 0 5 6 1 |
菲， 不知经过了 多 少 年年岁 岁， 我的生命 都属于

1.
2̇ 2̇. | 2̇ - | 2̇ 7 | 6 6 1̇ 7.6 7 6 | 5 0 5 6 | 5 6 3 2 1 | 1 1. |
你呀， 把一切交给 你， 我 无怨无 悔，

演唱分析

这是一首歌颂祖国的著名歌曲，歌词明快而质朴，旋律明快而舒展，深刻地表达了作者对祖国炽热的情感。歌曲结构为二段体结构，由 A 与 B 两个部分组成，其中 B 乐段进行重复。歌词简单淳朴让人感觉到无比亲切，整首歌的歌词都是以"我"对"你"的口吻去表达情感，歌词不仅表达了作家深厚的文学功底，而且能够表现出新时代的声乐作品所蕴含的思想与其所要表达的情感的深度结合。整首歌的歌词情真意切，准确简练，使得歌曲充满艺术特色。作者以第一人称"我"为主要表现形式，表达了"我"对祖国的热爱之情，旋律流畅亲切，体裁新颖，具有非常高的艺术价值与抒情性。

亲吻祖国

雷子明 词
戚建波 曲

54 声乐基础

你，　　祖国啊让我　亲亲　你。
你，　　祖国啊让我　亲亲　你。

亲那画中的　泰山，　亲那诗中的　戈壁，　亲吻我那
亲那泪中的　欢笑，　亲那笑中的　泪滴，　亲吻我那

深情的　中原大　地。　亲那长城的　脊梁，　亲那黄河的　血液，
祖辈的　黄河故　里。　亲那甜中的　酸苦，　亲那苦中的　甜蜜，

亲吻我那　华夏　的　丰功伟　绩。　　　　太久太　久
亲吻我那　梦中　的　五星红　旗。

太久的分　离，　　太长太　长　　太长的归　期。

祖国　啊　让我　亲亲　你，　祖国啊让我　亲亲

结尾突慢

你，　　让我亲　亲　　　　　你。

▶▶ 演唱分析

这是一首反映时代主旋律题材的歌曲。歌曲产生的背景是在香港回归时，作者考虑到当时以香港回归为题材的歌曲较多，如何独辟蹊径，与众不同，反映一些更能打动人的情感，故创作了此曲。这首歌曲的旋律流畅大气，歌曲情感荡气回肠，歌曲一开始就扣人心弦，对祖国的思念之情跃然而出，运用排比手法，连续的几句"亲吻"让思念变得更加真切，反复几句"祖国啊，让我亲亲你"将思念之情表现得淋漓尽致，将情感推向高潮，演唱中要注意字头的唱法，演唱时要更为夸张更为亲切，准确表达出对祖国的热切思念和渴望回归祖国的赤子之心。

眷 恋

1=G 或 F 4/4

贺东久 词
张卓娅、王祖皆 曲

♩=72 热情颂扬地

5 6 6 5 4 1 4 6 | 5 - - - | 5 6 6 5 4 1 4 6 | 5 - - - |
描绘你的模 样， 不知该用什么丝 线？
赞美你的形 象， 不知该用什么语 言？

2 5 5 6 4. 0 | 2 5 5 6 1. 0 | 6 6 2 2 6 7 6 5 | 5 - - - |
红色太 淡， 绿色太 浅， 金黄也不够鲜 艳，
伟大太 轻， 崇高太 矮， 圣洁也不够全 面，

1 6. 5 6 1 | 2. 5 4 3 2 3 2 | 0 2 - 4 5 | 6 - 6 2 4 5 |
挑遍人间所有的色彩， 也 绣不出， 绣不出
查遍人间所有的词典， 也 写不出， 写不出

6 2 2 6 7 6 5 | 5 - - 4 3 | 2. 5 2 6 7 6 5 | 5. - - 5 |
你的容 颜， 你的容 颜。
一首诗 篇， 一首诗 篇。 啊，

♩=116 进行速度

i - 5 i | 6 5 6 4 - | 3 2 5 6 | 1 - - - |
为 什么我的心 常常颤 抖？

2. 2 2 1 2 | 4 3 2 - | 2 1 2 4. 5 6 1 | 5 - - - |
三 百六十轮太 阳 在 飞 旋；

i - 5 i | 6 6 5 6 4 - | 3 2 5 6 | 1 - - - |
为 什么我的眼睛 饱含泪 水？

渐慢

2. 2 2 1 2 | 4 3 2 4. 5 | 6 2 2 6 7 6 5 | 5 - - 4 3 |
九 百六十万热 土 铺满眷 恋，

结束句

2. 5 2 6 7 6 5 | 5 - - - :‖ 2. 2 2 1 2 | 4 3 2 4. 5 |
铺满眷 恋。 九 百六十万热 土

6 - - 2̇ | 2̇ 6̇ 7̇ 6̇ 5̇ | i̇ - - - | i̇ - - - | i̇ 0 0 0 ‖
铺　　满　春　　　　　恋。

　　这是一首歌颂祖国的创作歌曲，歌曲旋律优美，慷慨激昂，抒发了作者对祖国无比深厚的爱恋和热情洋溢的赞美之情。歌曲朴实无华，音乐充满活力，舒展的旋律和富有动力的节奏，表达了中华儿女对祖国河山的热爱和赞美，以及对祖国满怀深情的高尚爱国主义情操，曲调流畅、激越、抒情，歌词真挚，亲切感人，使人听了有一种发自心灵深处的爱国情感的升华。演唱时要始终保持吸着唱，声音立体感要强，体会闭口音开口唱，稳住喉头，气息要有流动感，运用头腔共鸣，使声音更具穿透力。

黄　水　谣

1=♭E　2/4

光未然　词
冼星海　曲

慢速　有表情地

(5　3 5 | 1 2 3 6 5 | 3　5 3 | 2 3 2 1 | 5 -)　| 5　3 5
　　　　　　　　　　　　　　　　　　　　　　　　　　　黄　水

1 2 3 6 5 | 3　5 3 | 2.　3 | 1. 3 2 1 6 1 | 5 - | 5 -
奔　流　向　东　方，　　河　流　万　里　长。

渐强　　　　　　　　　　　　　　　　　　　　　f
5.　5 6 | 1.　3 | 5 6 1 6 | 5 - | 2 3 1 2 | 6 1 5 6
水　又　急，　浪　又　高，　奔　腾　叫　啸

　　　　　　　　　　　　　　　　　　　　　　渐弱
1 2 3 5 | 2 - | (1. 2 3 5 | 2 -) | 2. 3 5 6 5 | 3 -
如　虎　狼。　　　　　　　　　　　　　开　河　渠

2. 3 2 1 | 6 - | 6.　5 | 6 1 5 6 | 3　5 3 | 6 -
筑　堤　防，　　河　东　千　里　成　平　壤。
　　　　　　　　　　　　　　　　　　　　　　弱
5　3 5 | 6 1 5 0 | 1 2 3 6 1 | 2̇ - | 2̇ - | 5. 　6
麦　苗　儿　肥　呀　豆　花　儿　香，　　男　女

演唱分析

这首歌曲选自于大型声乐歌曲作品《黄河大合唱》的第四乐章，创作于1939年，是一首非常优秀的叙事性歌曲。全曲由三个乐段构成，第一段抒情而亲切，第二段是悲痛的呻吟，第三段情绪更为凄凉，是一首歌谣式的三段体歌曲，用对比手法，通过对黄河两岸人民和平生活的描绘，揭露并控诉日本侵略者在入侵华北以来给中华民族带来的沉重灾难。演唱时要体会情绪，注意音色的对比和气息的均匀、流畅，要表现出三个段落不同情绪的变化，声情并茂地演唱。

又唱浏阳河

1=G 4/4 2/4

郭天柱 词
邓东源 曲

中速

2 5 | 3 2 1 2 3 2 | 2 3 | 5. 6 1 2 3 2 - | 2 0 2 5 5 3 4 3 2 1 |
家乡有支歌　啊，一支流蜜的歌，你也唱过我也唱过，
神州有支歌　啊，一支永恒的歌，你也唱过我也唱过，

6. 6 6 3 2 3 6. 5. | 5 6 | 1 1 | 6 1 2 3 2 6 1 7 1 |
千家万户都唱过。它　染绿　过湘江水，它
千家万户都唱过。它　沸腾　过千座山，它

2 2 5 3 2 1 2 1 2 | 4. 4 4 1 2 4 5 4. | 6. 6 6 6 2 6 5 - |
映红　过洞庭波，它　奔入湘江向大海，歌声飞遍全中国。
激荡　过万条河，它　载着家乡奔世界，情比河水韵更多。

2/4 5. | 2 3 | 4/4 5 6 1 6 5 3 5 3 2 6 5 | 5 6 1 6 5 5 3 5 6 5. |
啊，浏阳　河，　　　　　浏阳　　河，
啊，浏阳　河，　　　　　浏阳　　河，

1. 6 5 6 1 6 3 2 1 | 6. 6 6 5 3 2 1 2 3 2 2 3 | 5 6 1 6 5 3 5 3 2 7 6 |
你是一支　流蜜的歌，永远温暖我心窝。啊，浏阳　河，
你是一支　永恒的歌，鼓励我们去开拓。啊，浏阳　河，

5 6 1 6 5 5 3 5 6 5. | 1. 6 5 6 1 6 3 2 1 | 6. 6 6 1 2 1 6 5 6 5 5 3 |
浏阳　河，你是一支　流蜜的歌，永远温暖我心窝，
浏阳　河，你是一支　永恒的歌，鼓励我们去开拓，

2. 2 2 3 2 3 6. 5. | 6 5 6 1 6 | 1. 5 - - - ‖ 2/4 5. | 1 2 |
永远温暖我心窝。咿呀咿子儿　哟。
鼓励我们去开拓。咿呀咿子儿　　　哟。啊

4/4 2. 2 2 2 5 6 6 5 6 2. 7 | 2/4 6. 5 6 1 | 5 - - - ‖
鼓励我们去开拓，咿呀咿子儿　哟。

演唱分析

这是一首歌颂家乡的湖南民歌。随着唱红歌的兴起并广为传唱，歌曲中融入了湖南地方民歌的音乐元素，以此为基调激发了作曲家的创作思维，本着对这部传统歌曲的理解和敬意，在此基础上结合时代精神，创作了具有时尚元素的新作品。作品散发着时代的气息，给人以气象一新的感觉和体会。演唱时要注意气息的稳定，保证声音集中、明亮地演唱。

天　路

屈　塬　词
印　青　曲

$1=\flat E$　$\frac{4}{4}$

中速稍慢

路(呐)，　　把　祖国的温暖送到边　　疆，

从此　山不再高，　路不再漫　长，　各　族儿女欢聚一

堂。　**D.S.** 那　是一条神奇的天　　路(呐)，

带我们走进人间天　　堂，　　青稞　酒酥油茶会

更加香　甜，　幸福的歌声传遍四　　方。

方。　　幸福的歌声传遍　　　　　四

方。

演唱分析

　　这是一首藏族人民歌颂党的著名歌曲。此曲既有充满诗意的歌词又有舒缓流畅的旋律和节奏，体现了藏族人民对党的感激之情。歌曲犹如天籁之声，优美舒缓、高亢豪迈的旋律将人们带进神秘辽阔的雪域高原，歌词美妙地运用神鹰、祥云、吉祥为后面的铁路修到家乡做铺陈，进而歌颂那条神奇的天路。演唱时要将藏族歌曲辽阔高亢的意境表现出来，注意最后的高音"遍"字，要自然地将笑肌提起来演唱，节奏要相对稳定，不要突快突慢，气息的运用要游刃有余，不可过硬或过松，尤其是高音处，注意对气息支点的把控。

啊！我亲爱的爸爸

1=♭A 6/8

佚 名 词
[意]普契尼 曲
尚家骧 译配

稍快

(i. 3 7 | 6. 5. | 1 2 3 1 6 i. i.) | 1 1 1 3 7 |
啊 我 亲 爱 的

6. 5. | 1 2 3 1 i | 5. 5 3 | 5 2 4 3 | 1. 1. |
爸 爸， 我 爱 那 美 丽 少 年， 我 愿 到 露 萨 港 去，

1 2 3 1 7 | 2. 2 5 | 1. 3 1 7 | 6. 5. | 1 2 3 1 i |
买 一 个 结 婚 戒 指， 我 无 论 如 何 要 去， 假 如 你 不 再

5. 5 6 | i 6 5 4 | 5. 3. | 1 2 3 1 6 | 1. 1 0 6 |
答 应， 我 就 到 威 克 桥 上， 纵 身 投 入 河 水 里。 我

(i. 3 7 |
i 6 5 4 | i 5 4 3 | 6. 6. | 6 4 3 2 | 1 0 0 0 |
多 痛 苦， 我 多 悲 伤， 啊！ 天 哪！ 宁 愿 死 去！

6. 5.)
0 0 0 0 | 1 2 3 1 i | 5. 5. | 1 2 3 1 6 | 1 0 0 0 ‖
爸 爸 我 恳 求 你！ 爸 爸 我 恳 求 你！

演唱分析

 这是一首选自独幕歌剧《贾尼·斯基基》中的咏叹调，也是整部歌剧中女主人翁劳莱塔唯一的一首咏叹调。剧中女主人翁的演唱以单纯朴素的情感、连贯流动的声音、均匀柔和的声线，刻画出女儿劳莱塔恳求其父亲贾尼·斯基基允许她嫁给心上人的急迫心情，以及其对父亲表达"不能相爱，宁愿死去"的坚定决心。歌曲音乐旋律优美，情感深切，为音乐会中演唱较多的咏叹调之一。全曲虽然较为短小，但在演唱技法和情感处理上具有一定的难度，演唱中要把握好咏叹调的人物性格、演唱风格以及语言。

红 旗 颂

车 行 词
戚建波 曲

1=E 4/4

(5 - 7 -) | 6· 1 2 35 | 1 - - 23 | 5 6 6 5 3 7 |
　　　　　　　啊　　　　　　　　　　　啊　　啊

6 - - (5 3 | 2· 3 5 37 | 6 - - -) ‖: 6 6·3 6 7 6· |
　　　　　　　　　　　　　　　　　　　蓝 蓝 的 天 空
　　　　　　　　　　　　　　　　　　　滚 滚 的 铁 流

5 6 7 6 5 6　6 | 7 0 7 6 6 5 6 3· | 2 3 5· 2 3　3 |
是 你 飘 扬 的 背 景，亲 你 爱 你 的 是 那 呼 啦 啦 的 东 风。
是 你 身 后 的 大 众，陪 你 伴 你 的 是 那 路 漫 漫 的 征 程。

6· 6 2 3 5 5　3 | 6 5 2 3 2 1 - | 2· 2 2 2 3 5 5　6 |
你 和 神 圣 结 成 了 亲 密 的 弟 兄，看 到 你 我 就 看 到 了
你 和 英 雄 凝 成 了 永 恒 的 生 命，眺 望 你 我 就 望 到 了

7 2　2 1 7 6　6 | 2/4 6 - | 4/4 6 2 3 3 2 1 1 | 2 5 5 6 7 6 - |
祖 国 的 笑 容。　　我 放 歌 一 曲、一 曲 红 旗 颂，
世 界 的 高 峰。　　我 放 歌 一 曲、一 曲 红 旗 颂，

1 1 7 6 6 5 6　3· | 2 6　6 2 3 3 3 | 3　5· 3 5 6 6　6 |
眼 里 就 闪 动 着 对 你、对 你 的 深 情。一 份 份 虔 诚、
肩 上 就 担 负 了 对 你、对 你 的 忠 诚。一 份 份 祝 福、

6 1　6 1 2　2 | 5· 5 5 6 6 2· 2 3 3 | 1 6 6 - - |
一 份 份 庄 重，一 个 信 念 和 我 的 理 想 重 逢。
一 份 份 感 动，一 片 霞 光 在 我 的 心 里 上 升。

1. 转1=♯C 前1=后6
(1　2 1 7 2 6) | 5· 3 5 6 1 6 1 3 | 5 5 ♭7 ♯4 7 5　5 ♭7 ♯4 7 |
　　　　　　　　　　啊　　　　　　　　　　啊　　　　啊

演唱分析

这是一首非常著名的红色革命歌曲。歌曲由前后两个段落构成，采用小调式写成，前段为抒情部分，后段为高潮部分，全曲中速，乐句铿锵有力。这首歌曲质朴真切，旋律优美动听，用舒缓优美的旋律来歌颂红旗，表达了作者对祖国的亲切感、自豪感和责任感，无限热爱之情油然而生。演唱时，咬字要亲切夸张，情绪要深情自豪。

中国大舞台

韩 伟 词
刘 青 曲

1=E 4/4

中速

好一个中国大舞台，大舞台，
好一个中国大舞台，大舞台，

演唱分析

这是一首气势恢宏、脍炙人口的艺术歌曲。此曲旋律热情、积极、振奋人心，抒发了人们在改革开放后对祖国发生巨变的深情歌颂和赞美之情。演唱时牙关要打开，使声音立起来，气要吸得深，强调头腔共鸣，疏通声音管道，让声音成一条线，充分打开胸腔，使声音饱满、结实、有力。

美丽的心情

张名河 词
孟庆云 曲

1=♭G 6/8

(2 3 2 1 5̣ 1 | 6̣· 6̣·) | 6 5 3 6 5 3 | 6· 6· | 6 5 3 6 5·2 |
　　　　　　　　　　　　　水 蓝 蓝 水 蓝　蓝，　　　　　山 青 青 山 青
　　　　　　　　　　　　　天 朗 朗 天 朗　朗，　　　　　地 盈 盈 地 盈

5̇3· 3· | 6̣· 6̣· 1 6̣ | 3 5 3 2· | 3 2 3 1 5̣ 1 | 6̣· 6̣· |
青，　　　鲜 花 打 扮 我 们 青 春 的 倩　影。
盈，　　　阳 光 浸 透 我 们 甜 蜜 的 笑　声。

6 5 3 6 5 3 | 6· 6· | 1̇ 6̣ 1̇ 6̣ 5 2 | 5̇3· 3· | 6̣· 6̣· 1 6̣ |
灯 闪 闪 灯 闪 闪，　　　鼓 声 声 鼓 声 声，　舞 姿 拥 抱
星 灿 灿 星 灿 灿，　　　雨 纷 纷 雨 纷 纷，　真 情 编 织

3 5 3 2· | 3 2 3 1 5̣ 1 | 6̣· 6̣· | 1̇· 7 · 7 · | 3 5 6 |
我 们 不 眠 的 欢　腾。　　　　梦　啊，　乘 上 那
我 们 共 同 的 憧　憬。　　　　风　啊，　放 飞 那

1̇ 6 5 6· | 6· 6· | 3 5 5 5 1̇ 6 5 | 6 5 2 5 | 3· 3· |
祝 福 的 翅　膀，　　让 美 丽 的 心 情 飞 越 星　空。
欢 乐 的 鸽　群，　　让 美 丽 的 心 情 诉 说 追　寻。

1̇· 1̇· | 1̇· 3 5 6 | 1̇ 6 5 6· | 6· 6· | 3 5 5 5 1̇ 6 5 |
歌　啊，　洒 向 那 多 彩 的 画　屏，　　让 美 丽 的 心 情
月　啊，　揽 在 那 年 轻 的 手　中，　　让 美 丽 的 心

6 5 1 6· | 2· 2· | 3 3 0 2 1 0 | 2 2 0 1 6 0 | 1 1 0 2 2 0 |
赞 美 成 功。　　　一 双 眼 睛、一 道 风 景、一 张 笑 脸、
与 爱 同 行。　　　一 双 眼 睛、一 道 风 景、一 张 笑 脸、

```
3 3 0 3̲2̲ 5 | 3. 5. | 6 5̲ 7. | 7. 3̲3̲5 | 1 0 5̲ 6̲. |
一 个 黎 明，人  人   都 有 啊  美 丽 的 心 情，
一 个 黎 明

6. 6. | (间奏略) ‖ 3. 5. | 6 5̲ 7. | 7. 3̇. |
                        天  天   都 有 啊   啊

3̇. 3̇. | 3̇. 3̲3̲5 | 2̇. 2̇. | 1̇5̲ 6̇. 6̇. 6̇. |
            美 丽 的 心    情。
```

演唱分析

这是一首旋律优美动听、曲风独特的歌曲。此曲讴歌新时代的精神风貌，整首歌曲都洋溢着浓郁的青春气息。演唱时要保持积极、兴奋的情绪，突出三拍子欢快、动感的节奏特点，咬字吐字快而流畅，所有字在气息的支点转换，保持微笑的状态演唱，通过歌声传递彼此美丽的心情。

在希望的田野上

晓 光 词
施光南 曲

$1=\flat B$ $\frac{2}{4}$

中快 节奏鲜明而有活力、朝气蓬勃地

```
(5 6̲5̲ 3 5 | 5 6̲5̲ 3 5 | 5 6̲5̲ 3 5 5 | 3̲5̲ 3̲2̲ 3 | 2̲3̲ 2̲1̲ 2 3̲5̲ |

1 0 3̲5̲ 1̲) | 5 1̲2̲ | 3̲.4̲ 3̲2̲ | 3 - | 3 5 |
             mf 明朗地
             1.我  们 的  家     乡        在
             2.我  们 的  理     想        在
             3.我  们 的  未     来        在
```

第三章　歌唱基础训练与要求

| 5　　2 4 | 3 2　2 5 | 2 —　3. 5 | 1. 　0 | 3 　2 3 |

希　望 的　田　野　上，　　　　　　　　炊　烟 在
希　望 的　田　野　上，　　　　　　　　禾　苗 在
希　望 的　田　野　上，　　　　　　　　人　们 在

| 2 6　7 2 | 7 7　6 7 | 6 　5 | 5 3　5 3 | 2 2 3　2 1 |

新　建 的　住 房 上　飘　荡，　小　河 在　美 丽 的 村 庄
农　民 的　汗 水 里　抽　穗，　小　牛 羊 在　牧 人 的 笛 声
明　媚 的　阳 光 下　生　活，　生　活 在　人 们 的 劳 动

| 1 6　0 1 | 2 — | 5　5 5 | 5. 2　3 4 | 3 2　3 |

旁　流　　淌，　　　　一　片　冬　　麦，
中　成　　长，　　　　西　村　纺　　花，
中　变　　样，　　　　老　人　们 举　　杯，

| 3　2 3 | 5 2　3 5 | 3 2 3　2 7 | 2 6 7 6 5 | 6 — |

（那 个）一　片　　　高　　粱，
（那 个）东　港　　　撒　　网，
（那 个）孩 子　们　　欢　　笑，

| 5. 6　5 3 | 3 5　6 | 7　3 | 2. 3　7 0 | 6 6　5 7 |

十　里　（哟）　荷　　塘，　　　　十　里
北　疆　（哟）　播　　种，　　　　南　国
小　伙 儿（哟）　弹　　琴，　　　　姑　娘

f 宽广地

| 6 7 6 2. 3 | 5 — | 5. 　0 | 5 — | 5 3 |

果　　香。　　　　　　　　　哎　　　　咳
打　　场。　　　　
歌　　唱。

mp

| 6 — | 6 3 | 2　0 3 | 3 2 1 | 2 — |

哟　　　嗬　呀　儿　咿 儿　哟！

声乐基础

$\dot{2}$ 0 $\dot{5}$ | $\dot{5}$ $\dot{5}\dot{6}$ $\dot{5}$ 3 | $\dot{5}$ $\dot{5}$ $\dot{5}$ 3 | $\dot{2}$ $\dot{2}$ 3 $\dot{5}$ | $\dot{5}$ $\dot{1}$ $\dot{1}$ 0 |

咳，　我们　世世　代代　在这　田野　上　生　活，
　　　　我们　世世　代代　在这　田野　上　劳　动，
　　　　我们　世世　代代　在这　田野　上　奋斗，

3 7 7 $\dot{2}$ | 0 $\dot{2}$ 6 7 | 7 5 67 5 - ‖ 7 5. |

为她富裕　为她兴旺。　　　　光。
为她打扮　为她梳妆。
为她幸福　为她增

5 0 | $\dot{2}$ $\dot{4}$ | $\dot{4}$ $\dot{3}$ | $\dot{2}$ 6 | $\dot{6}$ - |

　　为　她　幸　福　为她　增

6 5 | 5 - | 5 - | 5 - | 5 0 ‖

光！

演唱分析

　　这是一首歌唱祖国繁荣富强、歌颂中国农村新面貌及活力的歌曲。歌词朴实、曲调优美流畅上口，通过对家乡充满希望的田野的赞美，抒发了对美好生活的赞美，歌颂了新生活，歌颂了新时代。三段歌词的字句基本相同，只对应地变换了少数字词、句子，这种反复咏唱的复沓形式不仅起着便于记忆和传唱的作用，而且还在艺术上起着充分抒情的作用。歌词简单朴素，通过平民化的视角歌颂改革开放给农村带来的改变。歌词把希望和未来巧妙地结合起来，既歌颂了改革开放以后的新变化、新面貌，又憧憬着富裕、兴旺而幸福的未来。

我爱你，中国

瞿琮 词
郑秋枫 曲

1=F 4/4

稍慢、自由、歌颂、赞美地

5 $\dot{1}$ | $\dot{1}$ - - 5 3 5 3 | 1 5. 5 5 | 6 - 6 5 3 2. 1 |

百　灵　　　　　　　鸟　从蓝　天飞

```
3 - - 5 1 | 2 - 2 1 5̲3̲5̲3̲ | 1̳ 3. 3 - | 5̲7̲2̲ 4 - 3 |
过,        我  爱    你,              中

1 - - (5̲ 6̲ 7̲ | 1̇ - 1̲7̲ 6̲3̲ | 5 - - 6̲6̲7̲ | 6 - 6̲5̲ 4̲3̲2̲ |
国!

3 - - 3̲3̲4̲ | 5 - 5̲3̲ 1̲7̲6̲ | 7 - - 6̲7̲1̲ | 2. 6̲7̲ 5 |

            中速
1 - - ) 5̲ 6̲ ‖: 3. 5̲ 1̲.7̲ 6̲1̲ | 5 - - 1̲2̲ |
        1. 我     爱   你, 中    国,           我 爱
        2.(我)    爱   你, 中    国,           我 爱

3. 6̲ 5̲3̲ 2.1̲ | 3 - - 5̲6̲6̲ | 6. 5̲7̲6̲6̲7̲1̲ |
你,  中      国!  我 爱 你 春 天 蓬 勃 的 秧
你,  中      国!  我 爱 你 碧 波 滚 滚 的 南

2 - - 3̲5̲ | 3 5̲3̲2̲2̲1̲6̲ | 1 - - 5 |
苗,     我 爱 你 秋 日 金 黄 的 硕  果。       我
海,     我 爱 你 白 雪 飘 飘 的 北  国。       我

5. 3̲6̲5̲1̲2̲ | 3 - - 1 | 6. 6̲6̲5̲4̲3̲ |
爱  你 青 松 气 质,     我 爱      你 红 梅 品
爱  你 森 林 无 边,     我 爱      你 群 山 巍

2 - - 1 | 1̇. 5̲7̲6̲6̲2̲3̲ | 4ˇ 5̲6̲7̲6̲6̲7̲1̇ |
格,     我 爱     你 家 乡 的 甜  蔗, 好 像 乳 汁 滋 润 着
峨,     我 爱     你 淙 淙 的 小  河, 荡 着 清 波 从 我 的

2 - 2̲1̲ 7̲6̲3̲ | 5 - - 5̲6̲ | 3. 5̲ 1̲.7̲ 6̲1̲ |
我      的 心  窝。  我 爱      你, 中
梦      中 流  过。  我 爱      你, 中
```

演唱分析

这是一首选自电影《海外赤子》的插曲，创作于1979年。这首曲子为单三部曲式，尽管歌词质朴无华，却有动人心魄的激情，把海外游子眷念祖国的无限深情抒发得淋漓尽致。每当唱起这首歌，都能让人体验到一派喷涌而出的激情，让每一个炎黄子孙心中都荡漾着对祖国的崇高之爱。歌词采用我国传统词律"赋比兴"的写作手法，一咏三叹，字句凝练。其中运用叠句、排比等手法，对祖国的秧苗硕果、青松红梅、南海北国、森林群山、小河清波等作了形象的描绘和细腻的刻画，表达了海外游子对祖国的满腔炽热和真挚的爱国主义情感。

纳西篝火啊哩哩

1=F 2/4

高　峻 词
龙　飞 曲

稍快 活泼、欢快地

(i i6 656 | i i6 6 | i.2i6 i 4 | i2i6 6 | i i6 656 |

i i6 6 | i.2i6 i 4 | i2i5 4 32 | 1 4 3 2 | 1 5　5 |

1 4 3 2 | 1 2　2 | 1 4 3 2 | 1 5　5 | 5.653 5653 |

5 2 i) | 5 53 323 | 5 53　3 | 5653 5 i | 5.653 3 |
　　　　　啊哩 哩　　啊哩　哩　　纳西的篝火　啊 哩 哩。

5 53 323 | 5 53　3 | 5653 5 i | 5 53 1 | 5 53 323 |
啊哩 哩　　啊哩　哩， 纳西的篝火　啊哩 哩。 啊哩 哩

5 53　3 | 5653 5 i | 5.653 3 | 5 53 323 | 5 53　3 |
啊哩 哩，　纳西的篝火　啊哩 哩。 啊哩 哩　　啊哩 哩，

5653 5 i | 2 2i i⁷ | (5653 5 i | 2 2i i 0) | 1　5 |
{纳西的篝火 啊哩 哩。 (纳西的篝火 啊哩 哩。) 玉 龙
 纳西的篝火 啊哩 哩。 (纳西的篝火 啊哩 哩。) 丽 江

3 5　6 | 5.6 5 4 | 3　- | 5 5 5 i | 5 6 5 4 | 3　- |
雪山　多雄　奇,　　　　　密林深藏 云雾　里。
游泉　清见　底,　　　　　古老情歌 多甜　蜜。

3　- | 1　5 | 3 5　6 | 5 6 5 4 | 3　- | 5 5 5 i |
　　 摘　下 夕阳　　点篝　火,　　　　笑脸映红
　　 火　映 阿妹　　更漂　亮,　　　　酒助阿哥

演唱分析

这是一首风格明快、具有浓郁西南地区音乐风格的歌曲。以云南丽江古老的纳西族的篝火晚会为题材,通过云南纳西族一首百唱不厌却只有十六小节的原始古朴"啊哩哩"的曲调音乐的感染创作而成,形象地表现了纳西族篝火晚会上青年男女热情奔放、载歌载舞的情景。作品巧妙地运用纳西族音乐元素,并在音乐的发展中别具新意地融入了彝族的音调,演唱时要注意保留当地民歌的音乐风格和地域色彩。

第二部分 幼儿歌曲

第四章 幼儿歌曲概论

第一节 幼儿歌曲演唱的意义

学前教育专业是以培养幼教领域专业人才为目的的。其中，音乐教育是学前教育专业学生必须要学习和掌握的一门重要的艺术课程，它主要包括唱歌、韵律活动和音乐欣赏等。

幼儿思维简单，喜欢丰富而快乐的事物，特别是愉快的活动更能引起他们的兴趣和探索的欲望。在他们的世界里，歌唱是非常快乐的一件事情，且最能被幼儿所理解和接受。歌唱所具有的感染力、吸引力和感召力能够很容易地引起他们的注意，再加上音乐本身就对孩子们的性情、情操起到良好的熏陶和陶冶作用，所以，幼儿园开设歌唱音乐课程是社会、教师、家长的共识，也是我国幼儿教育事业发展的必然结果。根据我国的教育方针和总的培养目标，结合幼儿的特点，幼儿园的教育应该是对幼儿进行德、智、体、美全面发展的教育，使幼儿身心健康快乐成长。由于音乐属于艺术门类，那么，幼儿音乐教育必须在艺术实践活动中针对幼儿的特点进行教育。

音乐的作用巨大，它是我们生活的反映，又润滑着我们的生活，人们用它来抒发内心情感，它又带给我们愉悦和美的感受。研究表明，音乐能使人集中注意力，发展思维想象空间，开发语言天赋，激发创造性，因此，把音乐引入幼儿教育对于幼儿智慧的开启与发展有着积极重要的作用。歌唱的旋律、内容、情感能给幼儿带来情绪上的兴奋和积极向上的动力，歌唱的节奏、音调和动作配合会激发幼儿的创造性潜能，在感悟中学习创新，在快乐中体会成功的喜悦，对幼儿从小形成创造性思维以及良好的性格奠定了基础。歌唱也给幼儿带来美的感受，不仅能培养他们对音乐的爱好和兴趣，也能提升他们的审美能力。当然，把歌唱融入幼儿园孩子们的生活中，小朋友们在轻松愉快的氛围里生活、学习，对幼儿各个方面的发展也起着非常重要的作用。

学前教育的声乐课程是歌唱理论、技巧与学前教育理论交叉的综合课程，教授对象是将来从事幼儿音乐教育的幼儿教师，其目的在于提高幼教专业学生在音乐课程教学中的实际操作能力，以及幼儿园声乐教学能力，同时加深他们对幼儿教育的理解，增强对幼教工作的积极性与责任心。以歌唱为教学内容，以表演唱为重要的教学方法，以激发孩子们的情感为目的，正确地运用歌唱教学，才能更好地普及音乐教育。

第二节　幼儿歌曲演唱的基本要求

幼儿歌曲演唱是学前教育音乐方向学生的必修课程，作为未来的幼儿园教师首先要明白我国幼教的方针政策和培养目标，了解幼儿园教育的特点，做到有针对性地学习该课程。

根据该课程的特点和实际操作经验，归纳总结了幼儿教师学习该课程要做到的几点基本要求，具体如下。

首先，幼教学生要具备一定的演唱能力。能用科学的方法演唱不同风格的声乐作品，包括中外的艺术歌曲和儿童歌曲，同时要了解歌唱发声器官的基本原理以及嗓音保护的有关知识。其次，要具备一定的弹奏能力。在学校期间必须学会钢琴演奏，要掌握正确规范的手型，注重基本功练习，并且弹奏一定数量的练习曲，还要开阔视野，多与外界接触，提高欣赏不同层次的钢琴作品的能力，还要掌握一部分幼儿歌曲或乐曲的弹奏。再次，幼教学生要具备自弹自唱的能力。教小朋友学儿歌必须要具备弹唱能力，能弹不能唱，能唱不能谈都会影响教学效果，作为一个合格的幼儿教师一定要有扎实的弹唱能力。在练习弹唱时，要以唱为主弹为辅，兼顾儿歌的特点、风格，带动小朋友学习。然后，还要具备一定的唱跳编排能力。能把歌唱与舞蹈结合起来，能够根据歌词改编舞蹈，教小朋友边跳边唱。此外，幼教学生还应具备一定的幼儿节目的编排能力和音乐审美能力，要能够组织幼儿园日常和节日的节目编排与训练，鼓励小朋友们多参加表演活动，还能够带领小朋友们在课堂和生活中体会和欣赏音乐的美，从而提高自身和幼儿对音乐的审美。

还应注意的是，幼儿音乐教育不是简单的音乐课而已。在幼儿音乐教育中，要以音乐活动为主，其他学科为辅，综合舞蹈、绘画、语言、手工、体育等其他课程进行综合式教学，内容统一明确，情感形式一体，最终达到幼儿音乐教学的目的。教师在整个教学活动中起主导作用，把握幼儿的身心特点，改革旧的教学模式，创造出有针对性且有自己特点的教学风格，把音乐艺术与教育相结合，为幼儿教育事业服务。幼儿园教学有别于中小学教育，要更有效地把握幼儿的特点和兴趣，遵循以游戏为主的教学原则。把艺术性、知识性和趣味性结合运用于幼儿教学，激发幼儿的审美情趣和求知欲，开发幼儿的智慧，引导幼儿学习。所以，幼儿教师必须要学会以幼儿的兴趣为切入点，选择合适的教学内容，采用多种教学手段，以做游戏为基本方法，用自己的能力、魅力和教学风格把多种知识熔铸于教学课堂，使幼儿在幼儿园能学到最生动、丰富且有用的知识，促进幼儿全面发展。

第三节　幼儿歌曲演唱的基本方法

幼儿园的歌唱活动包括演唱歌曲、节奏朗诵、唱名游戏等，是幼儿学习其他音乐活动的基础。小朋友们在幼儿园是第一次真正地接受歌唱启蒙教育，如果教师教学方法不当，运用传统的

单一乏味的跟唱和重复训练，只会使孩子对歌唱活动产生厌烦心理，从而导致幼儿音乐教育的失败。所以，幼儿教师在上唱歌课时采用什么样的教学方法显得尤为重要，这也是幼儿音乐教育专业的学生在学习中必须重视和解决的问题。

幼儿教师在设计歌唱课这一过程时，应运用艺术化、多样化的方式、方法来吸引孩子，努力把"枯燥训练"变为"情景陶冶"，让孩子学得轻松，记得牢固。根据幼儿的年龄特点和新《幼儿园教育指导纲要》的教学目标，选择一些让幼儿喜闻乐见的教学方法，并依据实际学情合理运用，是幼儿音乐教育必不可少的教学改革措施。以下列举一些常见且效果比较好的音乐教学方法供大家参考。

一、图片演示法

幼儿由于年龄小生活经验不足，思维尚处于直觉形象阶段，用图片展示能使幼儿直观地认知、感受歌曲内容，从而达到加深理解歌词的作用。例如儿歌《来了一群小鸭子》，里面出现了"小白鸭、小黄鸭、小灰鸭、小黑鸭"，幼儿时常会把颜色搞混，如果我们画出不同颜色的鸭子并按照歌词先后顺序来展示图片，那么小朋友就能很容易地记住歌词了。

二、情景表演和讲故事法

在幼儿园，讲故事和情景表演是幼儿很喜欢且乐于接受的上课形式。教师把歌曲内容改编成一段故事，再把它演绎出来，或者直接让小朋友们表演，那效果比直接教唱歌词强太多了。这种教学方法能使抽象的东西更生动、更具体，从而加深幼儿的印象。例如儿歌《两只小象》，在音乐伴奏下，让孩子们表演两只小象见面的情景，体会小象的笨拙、可爱形象，对孩子们认知和音乐审美都会有很大的益处，更不用说记忆歌词了。

三、游戏法

游戏是幼儿园最常见的活动，几乎所有课程都围绕着游戏进行，并且能起到事半功倍的效果，这跟小朋友爱玩的天性是分不开的。音乐教学同样也离不开游戏教学法，教师把歌曲内容设计成一个游戏，把学习变成"玩"，幼儿在游戏过程中就学会了歌词，熟悉了旋律，也理解了歌曲的风格和要表现的形象，并且还增强了幼儿学习的积极性，他们自愿地、不知不觉地融入了表演、唱、跳、打、闹的游戏过程中，游戏中的运动增强了幼儿的音乐节奏感，促进了幼儿动作的协调性，还能发展其想象力、创造力，有效地促进幼儿身心全面和谐地发展。

四、激励法

幼儿园的小朋友天真可爱，思维单纯，很容易受到诱惑和鼓励，在音乐教学过程中如果教师善于利用孩子们的"单纯"，教学更"狡猾"一些，会收到意想不到的效果。这也是最体现教师教学智慧的方面。幼儿歌曲各式各样，有活泼的、有抒情的、有叙事的、有幽默的，教师在教学过程中首先要把握作品的风格，反复分析教材，然后进行换位思考，如果自己是班里的孩子，应

该怎么设计这节歌唱活动才能取得最好的效果？好的教师不会放过任何一个能使课堂增色的环节。首先，创设有趣情境，让孩子产生好奇心，"忍不住"去唱。例如一些需要互动的作品，教师可以做一些装扮，孩子们觉得有趣，自己就掉进"陷阱"了。其次，巧妙地设置疑问，让幼儿主动回答，比如问他们五线谱上的音符，这些"小蝌蚪是什么啊？"还有，启发诱导，通过生活中的所见所闻诱导孩子们理解歌曲，艺术来源于生活，儿歌同样是反映小朋友们的生活的，有心的老师能够看到歌曲和现实中的共同点，从而启发孩子们的想象空间，达到教学目的。

其他还有多媒体教学法，让孩子们观看学习视频内容，也是通过直观展示加深印象；还有绘画法，让幼儿通过动手动脑加深印象。总而言之，没有最好的教学方法，只有最好的教师。教学是一种自由的艺术，教学方法也没有固定模式，只要能让幼儿学到知识，达到教学要求和目的，就是成功的教学方式，开放思想、结合实际、大胆创新是新时代教师必须要走的一条新道路。

第五章　幼儿歌曲的演唱要求

第一节　幼儿歌曲演唱的基本知识

幼儿歌曲演唱属于艺术教育范畴，是幼儿情感的启蒙课程之一。该课程不仅培养幼儿的演唱能力，也能增强幼儿对音乐美的感受力和音乐素养。幼儿园的小朋友们年龄小，想让他们集中注意力学习一门课程不是一件容易的事情。小朋友们将会在幼儿园第一次接受音乐教育，那么，幼儿园的音乐课应该让孩子们学到什么呢？

一、幼儿歌唱的兴趣培养

"兴趣是最好的老师"，对幼儿歌唱能力的培养首先应该培养幼儿对歌唱的兴趣，有了兴趣才有学习的积极性，还能激发他们的想象力和创造力。那么，如何让他们感觉唱歌非常有趣呢？

首先，把游戏引入教学。对幼儿来说，一个老鹰捉小鸡的游戏比唱好一首歌更能引起他们的注意和兴趣。把相对枯燥的学习变成游戏，是幼儿歌唱教学最好的选择。比如我们让小朋友们学唱歌之前模仿动物的叫声，比比谁学得更像；或者"击鼓传花"一个个让孩子们展现自己；或者师生一起表演"双簧"，老师对口形，让孩子们分组唱。在游戏中，孩子们通过身体的动作，体会到音乐的节奏感以及旋律的律动感，在快乐的游戏中更真切地感受音乐，激发内在的情感表现。通过一系列的游戏，寓教于乐，不仅能让教师更了解孩子的嗓音特点，做好教学计划，也能发展幼儿的想象力和表现力。

其次，选择合适的歌曲。幼儿歌曲一般比较简单、可爱，还有些有情节，生动活泼；选择幼儿喜爱并且音域范围不宽的歌曲，不仅能让他们学到知识，提高演唱能力，还能让孩子们更加热爱歌唱。相反，如果唱难度太大的歌曲，他们学不会，唱不好，不仅打击他们的积极性，也会对幼儿的身体造成伤害，更会让他们对唱歌产生厌恶和恐惧感，从而失去兴趣，如果是这样，就更不用提音乐的教育和发展了。

二、幼儿基本音乐知识的学习

幼儿在幼儿园第一次接触音乐，必不可少地要学习一些基本的音乐基础知识。比如谱号、音符、音的时值、节奏、拍子、简谱、线谱、调号等，这些理论知识的讲授一定不能枯燥，要寓教于乐，以兴趣为导向。小孩子对于鲜艳的色彩和美丽的图画有着特别的喜好，卡通图片和彩色的书页远比密密麻麻的文字更吸引他们，教师可以给抽象的音符加上色彩；还可以把抽象的东西形象化，把高音谱号想象成蜗牛，把低音谱号想象成耳朵；把八分音符当做一只拖着尾巴的松鼠；

把音的时值分解为几个苹果、葡萄；缓慢的节奏让小朋友们学大象走路，欢快的节奏让他们学蹦跳的小兔子……这样，小朋友们就更容易理解和接受这些抽象的音乐知识了，同时也培养了他们的想象力和观察事物的能力。

在教授幼儿音乐基础知识的同时更要注重对他们进行音乐的熏陶。随着幼儿音乐知识的增长，要逐渐给他们听一些经典的音乐作品；观看并参与一些文艺演出；教他们认识和了解一些乐器；听唱儿歌，并能随音乐跳一些简单的舞蹈，有条件的话还可以编排一些简单的音乐故事，如《丑小鸭》《灰姑娘》等。一些有条件的小朋友还可以学习一个阶段的键盘乐器，键盘乐器具有标准音高的特点，不仅能锻炼他们的音准，还能培养乐感，增加音乐素养，对以后学习音乐大有裨益。

三、幼儿的演唱技能培养

小朋友们在幼儿园初次接受正规的歌曲演唱课程，一些基本的演唱技能也是幼儿园教师要教给孩子们的。

演唱方面的技巧主要有以下几个方面。第一，歌唱的姿势。正确的歌唱姿势是演唱的基础，从小就要让孩子们养成良好的歌唱习惯，演唱时身体要直立、放松，嘴巴自然张开，声音不要喊出去，以自然发音为宜，动作要有感而发，舒展大方。第二，要学会正确的歌唱呼吸方法。幼儿不用像成人一样去单独练习气息，可以用吹蜡烛、吹气球的游戏加强锻炼，让幼儿能分辨出歌声中的强弱、快慢、高低、跳跃和连贯等变化，以及歌唱的换气。第三，学会一些简单的发声练习。幼儿的声带短小、娇嫩，容易损伤，所以不宜大声喊叫，练声区要在自然音域范围内，中声区练好后再逐渐向高声区发展。当然，这些练习仍然不能死板教授，幼儿的注意力转移得很快，教师一定要用生动活泼的形式上课，最大化地吸引孩子的注意力，并采取"少食多餐""循序渐进""循环反复"的方式进行教授，这样才能让幼儿轻松地学会唱歌的方法，切忌急功近利。

幼儿园音乐启蒙旨在为孩子们今后的音乐学习打基础，做好前期音乐能力的培养，对以后孩子们真正热爱音乐、享受音乐、体会音乐美，无疑是很重要的，这不仅需要幼教老师的教育，更需要家长的配合，全社会的努力，给孩子们一个良好的音乐环境，是他们学好音乐最重要的保障。

第二节 幼儿歌曲的演唱形式

幼儿歌曲有丰富生动的演唱形式，这些不仅能让幼儿掌握歌唱技能，了解演唱方式的丰富性和不同特点，更重要的是通过各种形式的演唱，幼儿在不知不觉中学会了合作、分享；发展了独立性、自信心、责任心，自我意识和集体意识等良好个性得到了发展。因此，教师在注重教幼儿

学习必要的歌唱技能的同时，更应该注意利用丰富多样的演唱形式的潜在教育价值，以促进幼儿全面和谐发展。

一、个人的表演形式

个人的表演形式是独唱。独唱即一个人独立歌唱或独自歌唱。独立歌唱可以解释为：幼儿在人前大胆地用歌声表达自己的情感；独自歌唱可以解释为：幼儿不论在人前还是独自一个人，都投入地歌唱，属于一种情绪宣泄。

独唱的教育作用具体如下。

（1）幼儿在人前尤其是在集体面前大胆演唱，可以很好地锻炼自我的胆量。

（2）幼儿的演唱若能得到教师和同伴的肯定评价，可以使其建立起良好的自我意识，即能发展较正确的自我评价能力，对他今后的成长很有益。

（3）独自全神贯注地唱歌，能使幼儿心理压力得到及时释放，有利于培养其开朗活泼的性格。

因此，教师在组织幼儿独唱时，不要专门请唱歌能力较强的孩子，更要有意识地多请能力弱、胆子小、缺乏自信的孩子，把独唱作为教育的手段加以运用，发挥独唱的潜在教育作用，使每个幼儿都有机会独唱，在独唱中发展独立性、自信心和自我意识，这将使幼儿一生受益。

二、齐唱的表演形式

齐唱是指两个或两个以上的人在一起整齐地唱同一首歌曲。齐唱强调演唱者唱歌时一起进入，一起结束。

齐唱对于幼儿还是有一定难度的，尤其对年幼的小朋友而言，因为他们还不能很好地掌握歌曲的前奏，还不太能控制自己的声音和别人协调一致。所以，齐唱可以锻炼幼儿协调一致的能力。这种协调一致的能力即指声音的协调一致，更指个人与集体的协调一致。通过齐唱，幼儿渐渐懂得了个人与集体的关系，在集体中，个人应该服从集体，从而培养起集体观念和团队精神。

齐唱可以说是学校唱歌课程中最常用、最简单的一种形式，教师应该充分利用这一常见、简单的形式，发挥其看不见的、复杂的心理教育功效。

三、合唱的表演形式

合唱是指音色和音域不同的几个声部，合作演唱一首歌曲，从而产生合声效果，给人以纵横交错的织体感。

幼儿在合唱活动中，首先要努力掌握和熟悉自己的声部，与其他声部合作演唱时，在唱好自己声部的同时，还要善于集中注意力倾听别的声部，要学会控制自己的声音和情感，以达到与其他声部和谐一致的效果。

对其他声部的声音和信息做出及时反应，有利于锻炼人与人的配合协调性。这一过程对提高和发展幼儿的分配能力、记忆能力、思维的敏捷性、意志力、情感的调适能力、合作协调等心理

素质有着重要作用。

由于幼儿能力受年龄发展阶段限制,幼儿合唱不论在技能上还是心理水平上都不够成熟,不能挑战过难的曲目。教师应客观分析和把握幼儿的年龄特点,选择适合幼儿的合唱形式。

第三节　幼儿嗓音的特点

幼儿发声器官的生理特征表现为喉头小、肌肉紧、声带短(长度为2～3 mm),发出来的声音清脆明亮。但是由于声带娇嫩,因此耐受力较差,音质相对单薄,共鸣一般发生在头部,气息较短浅,力度较小,音域不宽。此时,幼儿天真无邪,喜欢朗读唱歌,而且越读越唱越起劲,这种无节制的用声特点往往会伤及其声带,严重的甚至会丧失演唱能力。为了避免这种情况的发生,教师一般要选择音量、力度适中的歌曲。一般来说,幼儿的音域如下:小班 $d1～a1$;中班 $c1～b1(c2)$;大班 $c1～c2(d2)$。在练习的过程中,可以根据具体情况,在练习好中音的基础上再慢慢向高音过渡,并且多以轻声歌唱为主,这样才能够让幼儿在合适的音域范围内展现出童声最纯正优美的音色。

一、声音清脆明亮

在幼儿歌曲的演唱中,清脆明亮的声音是必须要掌握的。要想得到这样好听的声音,在练习的过程中要注意高位置的发声方法。在演唱幼儿歌曲的时候,每一个字都集中在头腔共鸣里,头声的成分越多,音质就越纯净明亮。同时,喉咙要自然地吸开,不要过大,以免造成声音僵硬。只要气息通畅了,声音集中了,歌声自然会亲切松弛、清脆明亮。可以试着唱一下歌曲《我爱北京天安门》。

二、咬字吐字准确自然

幼儿往往是通过模仿来学习演唱的,这就要求教师在教学中要注意咬字的清晰准确,这样就能够帮助小朋友更好地理解歌词内容,表达歌曲的内涵。为此在教学中,应要求孩子咬字时做到字正腔圆,口型可以略微夸张一些。唇、舌要灵活,字头要有力,但不能咬死,字腹要饱满,字尾要自然。在练习中,可以多用朗读的形式纠正孩子的咬字问题,看是否清晰、自然、流畅。

三、演唱风格多样化

幼儿歌曲的内容非常丰富,风格也多变。不同风格的歌曲需要运用不同的处理方式,这样不仅可以激发幼儿的学习兴趣,而且能够更好地帮助幼儿理解歌曲的内容。

（一）抒情歌曲的演唱

抒情歌曲曲调优美、流畅；节奏自由舒展；感情细腻，善于揭露人的内心世界。在演唱这一风格歌曲的时候，幼儿要注意气息流动连贯、柔和，音量要控制适中，咬字吐字自然亲切，身体动作轻柔、舒缓。这类歌曲能给幼儿带来抒情、柔美的情感体验。

（二）舞曲的演唱

舞曲类的歌曲节奏欢快、动感，多采用适中的力度来演唱。演唱时，幼儿应注意声音要有弹性，有跳动感，咬字吐字要快，仿佛是把字"弹"出去一样。动作和表情要活泼、轻松，整个精神面貌要兴奋。这类歌曲能给幼儿带来跳跃、欢快的情感体验。

（三）进行曲的演唱

节奏鲜明有力、旋律朝气蓬勃是进行曲类歌曲的特点。这类型歌曲往往表现威武、雄壮的场面和勇往直前、积极进取的情感。演唱时应注意咬字要有力，字头需短促清脆，吐字要夸张而稳定，换气的速度要快，表情要坚定，身体动作要干脆利落，不能拖沓。这类歌曲能给幼儿带来勇敢、刚毅的情感体验。

（四）劳动歌曲的演唱

劳动歌曲是伴随着劳动所唱的歌曲，它体现出了幼儿生活、劳动的场景。这类歌曲曲调粗犷朴实，沉稳有力，短句多，衬词多。演唱时多采用较强的力度和较稳健的速度。气息要沉稳深厚，咬字吐字要有力，字头要清晰并且有爆发力。动作和表情要配合歌曲的内容表现出劳动的画面。这类歌曲给幼儿带来了劳动的情感体验。

第四节　幼儿嗓音的保护

歌唱是幼儿艺术教育课程中不可或缺的一门课程，它对幼儿的感性认识和情感表达起着重要的启发作用。唱歌就会用到嗓子，但是幼儿园的小朋友由于年龄很小，嗓子还处于发育阶段，声带薄而稚嫩，身体的抵抗力弱，稍有不注意就有可能引起病变。所以，关注幼儿的嗓音保护就显得非常重要。

一、幼儿嗓音问题产生的原因

幼儿的声音清脆悦耳，这与他们的声带短而薄有关。声带是歌唱的声源器官，如果长期歌唱或者大喊大叫就容易引发声带充血、水肿甚至声带小结和声带息肉等声带病变。据调查发现，现在有很多幼儿园的小朋友有声音嘶哑状况，究其原因主要有以下几种。

（一）教师方面

幼儿园小朋友的理解能力还很差，但是模仿能力很强。所以，幼儿园教师在教小朋友唱歌的时候，只靠语言讲解发声方法是达不到预期效果的，要注意自己的示范，在示范时要保持喉部放松，轻声歌唱，切忌声嘶力竭地演唱。在练习时也应该尽量减少集体齐唱的时间，因为幼儿为了在齐唱时听到自己的声音会刻意地加大音量，这样也会造成用嗓过度。所以，幼儿园老师在教幼儿歌唱时要从自身出发，根据幼儿的特点找到科学的教育方法来组织课堂。

（二）幼儿自身方面

幼儿园的小朋友一般在3~6岁之间，处于生长发育的关键时期，身体的抵抗能力比较弱，感冒、发烧时常发生，对嗓子也有一定的负面影响，一旦患上咽喉疾病就很容易出现声音沙哑、声带病变的情况，所以孩子的身体健康也是造成幼儿嗓音问题的一个因素。另外，如果幼儿天生就遗传了父母的沙哑嗓，这也是无法改变的因素。所以，当幼儿自身健康出现问题的时候，需要家长和幼儿园共同采取一定的措施，保证幼儿的营养供给和健康状况。

（三）外部环境方面

幼儿生活的环境也是影响幼儿嗓音问题的一个因素，这也是经常被忽略的一个问题。例如：幼儿经常在嘈杂的地区生活，不大声说话就听不到声音；幼儿园环境比较差，班级间互相干扰较严重；孩子的生活成长环境优越，造成喜欢哭闹的性格习惯等，这些外部环境都对幼儿嗓音保护产生不利的影响，需要社会的共同关注。

二、如何保护幼儿的嗓音

那么，我们该怎么保护幼儿的嗓音，避免幼儿出现声带病变的情况，教会幼儿科学发声、科学用嗓呢？笔者归纳了以下几点。

（一）在幼儿音乐教学上

幼儿园音乐教师要了解幼儿的生理特点，依据具体情况选择适合他们的儿歌进行教授。在上课示范的时候要用幼儿喜欢且能接受的声音歌唱，声音要轻，状态要放松，这样，幼儿模仿你歌唱时就不会过度用嗓了，长期下去他们就能形成良好的歌唱习惯。教师还要刻意控制幼儿的音量，引导他们科学发声，也要把握好歌唱时间，不宜唱太久。为幼儿选唱的歌曲，曲调要上口，音域莫要太宽。一般以由五六个音（3~4岁幼儿）和七八个音（5~6岁幼儿）组成的一首歌为宜。在唱歌前，最好带幼儿模仿一些动物的叫声（如布谷鸟、小鸡、小鸭等的叫声），这是必要的唱歌前准备活动，即"练练嗓子""开开声"。不要让幼儿模仿成人、歌星们的演唱，教会幼儿用自然的声音唱歌，用适中的音量唱歌，切忌"喊歌"。另外，还要培养幼儿的音乐欣赏能力，让他们学会辨别好听的声音和不好听的声音，初步形成歌唱的审美观。

（二）在幼儿健康上

幼儿声带稚嫩，一定的卫生保健是必不可少的。在平时要让幼儿多参加体育锻炼，增强体

质，减少患病概率，在生病期间提醒幼儿少说话，保护嗓子。幼儿的活动空间要注意通风透气，保持室内外空气清新。让幼儿养成有规律的生活习惯，保证睡眠时间，注意天气变化，注意个人卫生。在饮食上注意少吃刺激性食物，不要在运动或唱歌后立即吃冷食。同时，教师和家长也要引导幼儿提高保护嗓子的意识，做好自我保健。

三、保护幼儿嗓音的小常识

（一）饮食方面

不吃或少吃刺激性食物，尽量不吃酸、辣、苦如大蒜、辣椒、生姜、韭菜等食物，因为这些食物会刺激气管、喉头与声带；冬天不喝太烫的开水，夏天不吃太凉的冷饮，剧烈运动后不要马上喝冷水；主食及副食都应以软质、精细食物为宜；不要吃炒花生仁、爆米花、锅巴、坚果类及油炸类硬且干燥的食物，以免对喉咙造成机械性损伤。

（二）日常生活方面

要保证幼儿睡眠充足和营养合理。吃得好，睡得好，身体健康状况好，嗓子才有可能好。帮助幼儿改掉大声说话、喊叫的毛病。更应注意不要无端地引起幼儿大声哭闹。在幼儿唱歌前，不要让他做剧烈的运动，以防声带充血。幼儿嗓子不适，感冒时，不要唱歌。唱歌时间不要过长，以免声带过于疲劳。唱歌前，幼儿要忌食花生、瓜子等容易引起嗓子干燥的食物。饭后不宜马上唱歌。

第六章 动植物类

第一节 案例解析

数 鸭 子

王嘉桢 词
胡小环 曲

1=C 4/4

| x x xxx | xxxxx 0 | xxxxxxxx | xxxxx 0 |
（白）门 前 大桥下，游过 一群 鸭，　　快来 快来 数一 数，二四 六 七八。

| (i i 55 36 53 | 21 23 1 0) | 3 1 3 3 1 | 3 3 5 6 5 0 |
　　　　　　　　　　　　　　　　　　　门　前　大桥下，游过 一群 鸭，
　　　　　　　　　　　　　　　　　　　赶　鸭　老爷爷，胡子 白花 花，

| 6 6 5 5 4 4 4 | 2 3 2 1 2 0 | 3 1 0 3 1 0 | 3 3 5 6 6 0 |
快来 快来 数一 数，二四 六 七八，　　咕　嘎　咕　嘎　真呀 真多 呀，
唱呀 唱着 家乡戏，还会 说笑 话，　　小　孩　小　孩　快快 上学 校，

| i 5 5 6 3 | 21 23 5 - | i 5 5 6 3 | 21 23 1 - |
数　不清 到底　多少　鸭，　　　　　数　不清 到底　多少　鸭。
别　考个 鸭蛋　抱回　家，　　　　　别　考个 鸭蛋　抱回　家。

| x x xxx | xxxxx 0 | xxxxxxxx | xxx xx 0 ‖
（白）门 前 大桥下，游过 一群 鸭，　　快来 快来 数一 数，二四 六 七八。

 歌曲分析

　　这是一首形象生动活泼，带有儿歌朗读性质的幼儿歌曲，音域为8度。歌曲的开始和结尾都有念白，节奏感强，朗朗上口，活泼诙谐，深受小朋友们喜爱。

演唱提示

演唱时用中等速度，吐字要清晰有弹性，情绪要饱满，烘托出歌曲的热烈气氛。中间部分的歌词和旋律结合紧密，唱时要似念似唱，边说边唱，模仿鸭子叫声时要唱得轻巧、有趣，表现出快乐的小鸭子形象。

表演提示

1.（白）门前大桥下，游过一群鸭

动作：两手肘伸直45°摆于身体两侧，手腕翘起，身体左右摇摆，模仿鸭子走路时左右摇摆状。一个八拍入场。

2.（白）快来快来数一数，二四六七八

动作：唱"快来快来数一数"时左手保持前一个动作的位置不动，右手置于侧前方做招手的动作半个八拍（四次）；唱"二四六七八"时伸出食指由右至左做点数的动作半个八拍（点三下）。

前奏：头晃动的同时，手掌也晃动由上至下画圆，两手到身体两侧成45°时停止，重复一次，共两遍。

3. 歌词：门前大桥下，游过一群鸭

动作：两手肘伸直45°摆于身体两侧，手腕翘起，身体左右摇摆，模仿鸭子走路时左右摇摆状。

4. 歌词：快来快来数一数，二四六七八

动作：唱"快来快来数一数"时左手保持前一个动作的位置不动，右手置于侧前方做招手的动作半个八拍（四次）；唱"二四六七八"时伸出食指由右至左做点数的动作半个八拍（点三下）。

5. 歌词：咕嘎咕嘎，真呀真多呀

动作：唱"咕嘎咕嘎"时两只手掌叠在一起，在最前一张一合，做鸭子嘴巴状；唱"真呀真多呀"时一只手捂住嘴巴，一只手放于身体侧，手腕翘起，做惊讶状。

6. 歌词：数不清到底多少鸭，数不清到底多少鸭

动作：唱"数不清到底多少鸭"时双手伸直至正前方（先伸左手，再伸右手），摆摆手，做夸张的数不清的动作，第一句结束双手收回背在身后，第二句"数不清到底多少鸭"双手依次伸出重复前一动作。

7. 歌词：赶鸭老爷爷，胡子白花花

动作：一人扮演赶鸭的老爷爷，独自位于舞台一侧，膝盖微曲，弯腰，两臂张开，做赶鸭状，表情夸张而有趣地捋捋胡子；其余的人扮演小鸭子，两手肘伸直45°摆于身体两侧，手腕翘起，身体左右摇摆，模仿鸭子走路时左右摇摆状。

8. 歌词：唱呀唱着家乡戏，还会说笑话

动作：唱"唱呀唱着家乡戏"时左手背后，右手由下向上平举于胸前，比肩稍宽，手心向外；唱"还会说笑话"时左手叉腰，右手五指张开做捂嘴状，身体先后仰，再前倾。

9. 歌词：小孩小孩，快快上学校

动作：双手叉腰，身体夸张地左右摇摆，双脚一拍一动，做后踢步（变队形）。

10. 歌词：别考个鸭蛋抱回家，别考个鸭蛋抱回家

动作：唱"别考个鸭蛋"时双手向前做不要的动作，身体前倾，屁股撅起，小碎步；唱"抱回家"时做夸张地环抱着椭圆大鸭蛋于胸前的动作，身体大摇大摆。

11. 歌词：门前大桥下，游过一群鸭

动作：两手肘伸直45°摆于身体两侧，手腕翘起，身体左右摇摆，模仿鸭子走路时左右摇摆状。

12. 歌词：快来快来数一数，二四六七八

动作：左手保持前一个动作的位置不动，右手置于侧前方做招手的动作半个八拍（四次），伸出食指由右至左做点数的动作半个八拍（点三下）后模仿鸭子摆不同的造型（三种以上）。

小 红 花

$1=C$ $\frac{2}{4}$

金 波 词
尚 疾 曲

(5 3 5 6 | 1 2 3 | 2 1 6 5 | 1 —) | 3 2 1 | 5 — |

1. 花 园 里，
2. 党 爱 我，

3 2 1 | 5 — | 3 5 6 | 1 2 | 3 1 6 1 | 2 — |

篱 笆 下， 我 种 下 一 朵 小 红 花。
我 爱 党， 我 们 从 小 就 听 党 的 话。

6 6 7 | 6. 6 | 3 1 7 1 | 6 — | 5 3 5 6 | 1 2 3 |

春 天 的 太 阳 当 头 照， 春 天 的 小 雨
党 的 温 暖 像 太 阳， 党 的 关 怀

2 1 6 5 | 1 — | 3 3 3 3 | 1 — | 2 2 2 2 | 5 — |

沙 沙 下。 啦 啦 啦 啦 啦， 啦 啦 啦 啦 啦
像 妈 妈。 啦 啦 啦 啦 啦， 啦 啦 啦 啦 啦，

5 3 5 6 | 1 2 3 | 2 1 6 5 | 1 — :‖ 1 — ‖

小 红 花 张 嘴 笑 哈 哈。
我 就 是 党 的 一 朵 小 红 花。

歌曲分析

这是一首曲风柔美抒情的幼儿歌曲，旋律十分流畅，表达了孩子们内心对大自然的热爱和赞美之情。

演唱提示

演唱时注意气息均匀流畅，中等速度。歌曲开头的四句，声音要在气息的支持下保

持高位置下演唱，不能喊唱或发出虚的声音。演唱"啦啦啦"的时候富有节奏动感，声音活泼有弹性。

表演提示

1. 前奏

动作：小碎步，两手垂放身体两侧45°，手腕翘起，歌曲开始前一小节开始，左手掌立起平举于正前方，右手以左手为起点，向上划半圆至身后停住，同时两腿并拢，弯膝点蹲，头先点左边，再点右边。

2. 歌词：花园里，篱笆下，我种下一朵小红花

动作：唱"花园里，篱笆下"时前后排交换位置，队形收紧，队员双手五指张开晃动在身前划大圈（做两个），两脚绷脚交替均匀后踢小腿，身体稍向前倾。

3. 歌词：春天的太阳当头照，春天的小雨沙沙下

动作：队形打开，插空，前后再次交换位置，两脚交替屈膝向两旁踢出，脚心向上，脚踢起时向外撇，双膝尽量挨近。双手五指张开，一手臂侧屈肘于胸前，一手臂侧平举。

4. 歌词：啦啦啦啦啦，啦啦啦啦啦

动作：两手打开扶旁边位置人的腰，先迈右脚跟向顺方向点地，同时左腿略屈膝，上体

略右倾，脸向左前方，再使右脚尖向右后方点地，同时左腿竖立，上体略左前倾。

5. 歌词：小红花张嘴笑哈哈

动作：左脚掌向前上一步，右脚在左脚内侧或脚跟处垫错一步，同时左脚离地，左脚掌向前迈一步。（错步）手自然摆动。走到位置后摆造型。

小 燕 子

王　路、王云阶 词
王云阶 曲

1=♭B 4/4

3 5 1 6 5 — | 3 5 6 1 5 — | 1. 3 2 1 | 2 1 6 1 5 — |
小　燕　子，　　穿　花　衣，　　年　年　春　天　来　这　里，

3. 5 6 5 6 | 1 2 5 6 — | 3 2 1 2 — | 2 2 3 5 5 |
我　问　燕　子　你　为　啥　来，　　燕　子　说，　　这　里　的　春　天

1 2 3 5 — | 3 5 1 6 5 — | 3 5 6 1 5 — | 1. 3 2 1 |
最　美　丽。　　小　燕　子，　　告　诉　你，　　今　年　这　里

2 1 6 1 5 — | 3. 5 6 5 6 | 1 2 5 6 — | 3. 1 6 5 |
更　美　丽，　我　们　盖　起　了　大　工　厂，　　装　　上　了

3 2 1 2 — | 2. 3 5 — | 1. 3 2 1 | 2 1 5 6 1 — ‖
新　机　器，　欢　迎　你，　长　期　　住　在　这　里！

 歌曲分析

这是一首儿童抒情的歌曲，旋律优美舒缓，歌词富有想象力，描绘出春天里小燕子美丽快乐的形象。此曲培养了孩子们热爱大自然、热爱小动物的情感，让孩子们学会和大自然和谐共处。

演唱提示

注意正确地打开喉咙，腹部对气息的支持要平稳，声音要保持高位置，在演唱第二句"年年春天到这里"时不能喊唱。咬字吐字要清楚，音色需甜美，声音要连贯通畅。

表演提示

1. 前奏

动作：整好队列，最前面的成员站于舞台中线，全体成员身体放松，两手自然张开，身体随音乐有规律地左右摆动。

2. 歌词：小燕子，穿花衣

动作：像燕子一样上下挥动双手入场，之后，向最前面的成员聚拢，像只调皮的燕子左飞飞，右飞飞。

3. 歌词：年年春天来这里

动作：外面的成员围成圈继续挥翅绕中间的成员顺时针转，中间的成员在圈内旋转。

4. 歌词：我问燕子你为啥来，燕子说，这里的春天最美丽

动作：唱"我问燕子你为啥来"时全体成员融合成半圆，动作一致，与身旁搭档面对面互动做询问状；唱"燕子说"时脸朝向观众，唱"这里的春天最美丽"时双手放于胸前后向外张开。

5. 歌词：小燕子，告诉你，今年这里更美丽

动作：排成两排，两两相对，左侧成员面朝观众，一手放于耳边做倾听状，右侧成员一手放于嘴边做诉说状。唱"今年这里更美丽"时集体面朝观众。

6. 歌词：我们盖起了大工厂

动作：四人向中间靠拢，双手举过头顶，形成一座"工厂"，两人在外围做解说状。

7. 歌词：装上了新机器

动作：队形回到半圆并随音乐左右晃动。

8. 歌词：欢迎你，长期住在这里

动作：唱"欢迎你"时双手放于胸前，唱"长期住在这里"时向中靠拢蹲下做卖萌状，后方的成员整齐站着，做欢迎状。

第二节 谱 例

迷路的小花鸭

王 森 词
王紫萱 曲

$1=$ F $\frac{4}{4}$

(5 4 3 2 — | 4 3 2 1 — | 2· 2 3 1 | 1 2 3 0 |

5 4 3 2 — | 4 3 2 1 — | 2· 2 3 1 | 6 6 6 6 0)

6 1 3 — | 3 1 6 — | 6· 1 3 6 6 | 5 6 3 — |

池　塘　边，　　柳　树　下，　　有　只　迷　路　的　小　花　鸭，
小　朋　友，　　看　见　啦，　　抱　着　迷　路　的　小　花　鸭，

5 4 3 2 — | 4 3 2 1 — | 2· 3 3 1 | 6 — — — ‖

嘎　嘎嘎嘎，　　嘎　嘎嘎嘎，　　哭　着　叫　妈　妈。
啦　啦啦啦，　　啦　啦啦啦，　　把　它　送　回　家。

两只小象

常 瑞 词
江 玲 曲

$1=$ F $\frac{3}{4}$

(1 3 3 1 5 1 | 1 3 3 1 5 1 | 1 5 5 1 5 3 | 1 5 1 —)

1 3 5 1 | 3 3 3 0 | 1 5 5 6 | 2 2 2 0 |

两　只　小　象　　哟　啰　啰，　　河　边　走　呀　　哟　啰　啰，
就　像　一　对　　哟　啰　啰，　　好　朋　友　呀　　哟　啰　啰，

第六章 动植物类

| 3 1 3 1 | 6̣ 6̣ 6̣ 0 | 2 5̣ 2 | 3. 2 | 1 1 1 0 ‖

扬 起 鼻 子　　哟 啰 啰，　　勾 一 勾 呀　哟 啰 啰。
见 面 握 握 手　哟 啰 啰，　　见 面 握 握 手　哟 啰 啰。

小兔子乖乖

1=D 2/4　　　　　　　　　　　　　　　　　黎锦晖 词曲

5　1̇ 6 | 5 — | 5 — | 3　3 6 | 5 — | 5 — |

小　兔 子　乖　　乖，　　　　把　门 儿　开　　　开，

6　5 3 | 2 — | 2 — | 3　5 3 | 2.　3 | 1 — |

快　点 儿　开　　开，　　　　我 要　进　　　　来。
快　点 儿　开　　开，　　　　我 要　进　　　　来。

| 6 5 6 5 | 3 6 5 | 2 5 3 2 | 1 — | 6̣ 1 2 3 | 1 — ‖

就 开 就 开 我 就 开，妈 妈 回 来 了，　这 就 把 门 开。
不 开 不 开 我 不 开，你 是 大 灰 狼，　不 能 把 门 开。

洋娃娃和小熊跳舞

1=D 2/4　　　　　　　　　　　　　　[波] 姆·卡楚尔宾娜 词
　　　　　　　　　　　　　　　　　　　　李嘉川 译配

| 1 2 3 4 | 5 5 5 4 3 | 4 4 4 3 2 | 1 3 5 0 | 1 2 3 4 | 5 5 5 4 3 |

洋 娃 娃 和　小 熊 跳 舞，跳 呀 跳 呀，一 二 一，　他 们 在 跳　圆 圈 舞 呀，
洋 娃 娃 和　小 熊 跳 舞，跳 呀 跳 呀，一 二 一，　他 们 跳 得　多 整 齐 啊，

| 4 4 4 3 2 | 1 3 1 0 | 6 6 6 5 4 | 5 5 5 4 3 | 4 4 4 3 2 |

跳 呀 跳 呀，一 二 一，　小 熊 小 熊　点 点 头 呀，点 点 头 呀，
多 整 齐 呀，一 二 一，　我 们 也 来　跳 个 舞 呀，跳 呀 跳 呀，

| 1 3 5 0 | 6 6 6 5 4 | 5 5 5 4 3 | 4 4 4 3 2 | 1 3 1 0 ‖

一 二 一。　小 洋 娃 娃　笑 起 来 啦，笑 呀 笑 呀，笑 哈 哈。
一 二 一。　我 们 也 来　跳 个 舞 呀，跳 呀 笑 呀，一 二 一。

小绿苗

1=♭B 2/4

谷美钰 词
盛茹茵 曲

mp

| 5 5 ⌢1 7 6 | 5 3 1 3 | 5 — | 5 3 4 3 | 2 ⌢3 4 3 2 |

大树 底下 　有棵 小树 　苗，　　　没水 喝来 　也没 太阳
我们 把它 　移到 半山 　腰，　　　打桶 河水 　把　 它

p

| 1 — | 1 3 5 | 6 6 5 4 | ⌢3 2 3 | 1̇ 6 1̇ 6 5 |

照。　　　小绿 苗　　低头 弯着　腰，　　哎呀 哎呀
浇。　　　小　 树　　抬头 把人　瞧，　　对着 我们

f

| 1̇ 6 5 | 3 3 5 | 3 5 1̇ | 2̇ 2̇ 1̇ 6 | 5 1̇ 5 |

一真 叫！　小朋 友，　小朋 友，　快快 提水 　把我 浇，
嘻嘻 笑！　绿苗 叶　 开了 花，　向着 我们 　摇啊 摇，

| 1. 1̇ ⌢7 6 5 3 | 4 2 1 :‖ | 2. 1̇ ⌢7 6 5 3 3 | 4 0 2 0 | 1 0 ‖

快让 阳光 把我 照，　　说声 小朋友 你 真　 好！

小狗抬轿

1=D 2/4

佚 名 词
火 风 曲

| 3 ⌢3 2 3 ⌢3 2 | 1 5 5 | 6 ⌢6 5 6 ⌢6 5 | 1 5 3 2 | 3 ⌢3 2 3 ⌢3 2 |

八只 小狗 　抬花 轿，　老虎 坐轿 　把扇 摇。　一只 小狗
小狗 疼得 　汪汪 叫，　老虎 却在 　睡大 觉。　花轿 抬到

| ⌢5 3 2 1 1 | 2 ⌢2 3 2 1 1 6 | 5 1̇ 1 :‖ 1̇ 6 6 5 4 | 1̇ 6 6 5 4 |

跌一 跤呀，　老虎 狠狠 踢一 脚。　一 二 三　　向上 抛。
半山 腰呀，　想个 办法 真正 好。

p

f

| 5 5 5 5 | 1̇ 6 6 5 5 | 1̇ 6 6 5 4 | 1̇ 6 6 5 4 | 5 5 5 5 | 1̇ 1̇ 1̇ ‖

老虎 跌个 大老 跤。　一 二 三　向上 抛，　老虎 跌个 老大 跤！

雁儿飞

1=G 3/4

佚名 词曲

5 6 5 | 1 - 2 | 3 2 1 | 5 - - |
雁　儿　飞，　　　排　成　队，
雁　儿　飞，　　　去　又　回，

1 7 0 | 6 5 0 | 5 - 3 | 2 - - |
飞　呀　　飞　呀　　飞　向　南，
小　树　　长　呀　　长　一　年，

3 2 1 | 5 - 2 | 1 - - | 1 0 0 ||
春　天　飞　向　　北。
我　们　长　一　　岁。

蜜蜂和花儿

1=D 2/4

沈晓虹 词曲

‖: (5 1 5 3 | 5 1 5 3 | 1 2 3 4 5 1 | 5 3 5 0 | 5 1 5 3 | 5 1 5 3 |

1 2 3 4 5 1 | 5 3 1 0) | 3 4 5 | 3 4 5 | 6 6 5 0 |
　　　　　　　　　　　　 一朵朵　花儿　红又　红，

3 4 5 | 3 4 5 | 6 6 5 0 | 4 4 4 | 3 3 3 |
飞来了　一群　小蜜　蜂。　　小蜜蜂　嗡嗡嗡，

2 1 2 | 3 0 | 4 4 4 | 3 3 3 | 2 2 | 1 0 :‖
忙采蜜，　　小蜜蜂　嗡嗡嗡，爱劳　动。

小鸭洗澡

1=D 4/4

任致荣 词
韩德常 曲

| 1 2 3 3 | 35 35 3 — | 1 2 3 3 | 35 35 2 — |

小 小 鸭 子 嘎嘎 嘎嘎 叫， 走 起 路 来 真 好 笑，
小 小 鸭 子 嘎嘎 嘎嘎 叫， 洗 个 澡 来 身 体 好，
小 小 鸭 子 嘎嘎 嘎嘎 叫， 大 家 玩 得 哈 哈 笑，

| 3. 2 1 — | 1. 2 3 — | 35 35 3 5 | 3 2 1 — ‖

摇 摇 摇， 摆 摆 摆， 走 到 水 里 去 洗 澡。
洗 洗 洗， 擦 擦 擦， 快 快 洗 来 快 快 擦。
摇 摇 摇， 摆 摆 摆， 回 到 家 里 去 睡 觉。

小 企 鹅

1=D 2/4

李立青 改编词
金 韶 曲

| 1 3 2 | 1 — | 3 3 2 | 1 — | 3 5 | 3 1 |

小 企 鹅， 哦 哦 哦 哦， 摇 摇 摇 摇

| 35 3 | 2 — | 55 6 5 3 | 55 65 | 3 — |

唱 着 歌。 水 里 去 游 泳， 冬 天 不 怕 冷，

| 35 3 | 2 2 | 55 32 | 1 — | 3 35 | 6 — |

厚厚 的 羽 毛， 黑 色 衣 服。 排 着 队

| 56 5 | 3 — | 6 6 5 3 | 23 2 | 1 — ‖

去 锻 炼， 人 人 都 夸 小 企 鹅。

第七章 人 物 类

第一节 案例解析

粉 刷 匠

1=C 2/4

[波兰] 佳基洛夫斯卡 词
列申斯卡 曲
曹永生 译配

(0 55 7565 | 0 55 7565 | 0 55 7542 | 0135 1 0) | 5 3 5 3 | 5 3 1 |
　　　　　　　　　　　　　　　　　　　　　　　　　　　　　　　　　我是一个　粉刷匠，

2 4 3 2 | 5 - | 5 3 5 3 | 5 3 1 | 2 4 3 2 | 1 - | 2 2 4 4 |
粉刷本领　强。　　我要把那　新房子，刷得很漂　亮，　　刷了房顶

3 1 5 | 2 4 3 2 | 5 - | 5 3 5 3 | 5 3 1 | 2 4 3 2 | 1 0 :‖
又刷墙，　刷子飞舞　忙，　　哎呀我的　小鼻子，变呀变了　样！

这是一首在我国产生了深远影响的儿童劳动歌曲，节奏简单，旋律流畅，下行音程比较多，全曲共有四句，结构十分规整。表现了小小粉刷匠劳动时愉快和自豪的心情。

演唱时尽量让气息平稳，保持声音的通畅，歌曲只有五度音域，声音位置保持统一。音色较为明亮，情绪自豪快乐，咬字吐字要清楚有力。注意唱"哎呀"时，要演唱得生动有趣。

1. 前奏

动作：站好队形跟着音乐节奏出场，站好后两腿跟着音乐节奏左右交替自然点膝。

2. 歌词：我是一个粉刷匠，粉刷本领强

动作：唱"我是一个粉刷匠"时五指并拢，一只手的手肘弯曲平举，指尖轻触胸口，做出指着自己表示"我"的动作，另一只手放在身侧，手腕自然翘起，头跟着音乐节奏自然摆动；唱"粉刷本领强"时两只手向前伸出大拇指，或者向斜前方伸出大拇指，同时将一只脚伸出与手的方向大概一致，勾脚，脚跟点地。

3. 歌词：我要把那新房子，刷得很漂亮

动作：唱"我要把那新房子"时五指并拢，一只手的手肘弯曲平举，指尖轻触胸口，做出指着自己表示"我"的动作，另一只手在身侧，手腕自然翘起，头跟着音乐节奏自然摆动；唱"刷得很漂亮"时双手五指张开晃动手腕在身前划大圈，双膝放松、屈膝，两脚掌着地，快速交替行走，速度要平均。

4. 歌词：刷了房顶又刷墙，刷子飞舞忙

动作：唱"刷了房顶"时身体微微前倾，右手举向斜上方，五指并拢，手心向上；唱"又刷墙"时身体微微前倾，右手举向斜上方，五指并拢，手掌直立，手心向侧面；唱"刷子飞舞忙"时身体微微前倾，右手举向斜上方，五指并拢，通过手腕的滑动，显出假若有墙漆的样子。

5. 歌词：哎呀我的小鼻子，变呀变了样

动作：唱"哎呀我的小鼻子"时指着自己的鼻子，表情要夸张；唱"变呀变了样"时摇头，双手举起放在耳朵两侧，左后摆一个夸张的、吃惊的造型。

小 红 帽

巴西儿童歌曲
赵金平、陈小文 译
张 宁 配歌

$1=$ C $\frac{2}{4}$

1 2 3 4	5 3 1	i 6 4	5 5 3	1 2 3 4	5 3 2 1
我 独自 走 在	郊 外的	小 路上，	我把 糕点	带 给 外 婆	

2 3	2 5	1 2 3 4	5 3 1	i 6 4	5 3
尝 一 尝，	她家 住在	又 远又	僻 静的	地 方，	

1 2 3 4	5 3 2 1	2 3	1 1	i 6 4	5 5 1
我要 担心	附近 是否	有 大	灰 狼。	当 太阳	下 山岗，

i 6 4	5 3	1 2 3 4	5 3 2 1	2 3	1 1
我 要赶	回 家，	同 妈妈	一起 进入	甜 蜜	梦 乡。

歌曲分析

这是一首巴西儿歌，歌曲描写了一个小女孩去给外婆送糕点，独自走在林间小路上的情景。歌曲富有情节，情绪活泼欢快，深受广大小朋友的喜爱。

演唱提示

演唱时注意控制气息，保持声音的亲切干净，唱得生动活泼。演唱时切记不要使声音过于白声。歌曲音域虽只有八度，但是音程跳跃比较大，演唱时注意把握好音准。

表演提示

1. 前奏

动作：双手叉腰一脚原地踏跳，同时，左腿向前吸起，脚尖向下，膝盖向前，然后左脚落地踏跳，同时收右腿。

2. 歌词：我独自走在郊外的小路上

动作：两手握拳，手心向下，先左手伸直平举于身体左侧，右手曲臂平举于左胸前，左脚勾脚，用脚跟点右斜前方的地板，收回立正站好，再右手伸直平举于身体左侧，左手曲臂平举于左胸前，右脚勾脚，用脚跟点右斜前方的地板。一个八拍，左右交错，每边做两个。

3. 歌词：我把糕点带给外婆尝一尝

动作：左手曲臂，做挽糕点篮状，右手假若从糕点篮中取食物，送至嘴前，一小句一个八拍，一个八拍做两次取送（做动作时身体跟着音乐左右摆动或者前俯后仰）。

4. 歌词：她家住在又远又僻静的地方

动作：随着滑步的方向做张望、远眺的动作，如：一只手五指并拢平放于眉毛斜上方，做张望远眺状。同时脚部动作是（滑步）双腿经屈膝，左脚前脚掌向左经擦地迈出一步，同时双膝直，重心移至左。然后，右脚前脚掌经擦地滑至左脚旁，同时双屈膝，做反方向动作。

5. 歌词：我要担心附近是否有大灰狼

动作：唱"我要担心附近是否有"时双手握拳于胸前两手相互绕着转圈，脚下为小碎步（双膝放松、屈膝，两脚掌着地，快速交替行走，速度要平均）；唱"大灰狼"时一边手高一边手低，在身体的侧面张开"大灰狼的爪子"。

6. 歌词：当太阳下山岗，我要赶回家

动作：队形变成一个横排，双手扶住旁边人的腰，第1拍双脚在原地做碎步或急速行进。第2拍，前半拍右脚掌踏地屈膝的同时，左腿伸直向左旁绷脚擦地踢出，身体随之倒向右侧，然后做反方向的相同动作。

7. 歌词：同妈妈一起进入甜蜜梦乡

动作：唱"同妈妈一起进入"时外圈的人将手搭在前一个人的肩上，小碎步围着圈内的人转圆圈。圈内的人原地高举双手同时晃动手腕原地小碎步转圈。唱"甜蜜梦乡"时摆造型，外圈的人所摆的造型动作均低于圈内的人。

泥 娃 娃

1=F 2/4

文 岳 记谱、整理
台湾童谣

(6̣ 3 3 21 | 7̣ 2 2 17 | 6̣ 67 1712 | 7̣ 65 3 | 6̣ 3 3 21 |

2 4 432 | 176 3̣·7̣ | 6̣· 6̣· 6̣·) | 3̣ 6 6 | 3̣ 7̣ 7̣ |
　　　　　　　　　　　　　　　　　　　　　　　泥 娃 娃，　泥 娃 娃，

6̣· 6̣ 6̣ 5 | ⁵3 - | 3 65 32 | 1 32 17̣ | 6̣· 6̣ 5 4 |
一 个 泥 娃 娃，　　　也 有 那 眉 毛，也 有 那 眼 睛，眼 睛 不 会

3 - | 3̣ 6 6 | 3̣ 7̣ 7̣ | 6̣· 6̣ 6̣ 5 | ⁵3 - |
眨。　　泥 娃 娃，　泥 娃 娃，　一 个 泥 娃 娃，

3 65 32 | 1 32 17̣ | 3̣· 3̣ 17̣ | 6̣ - | 6̣ 1 1 |
也 有 那 鼻 子，也 有 那 嘴 巴，嘴 巴 不 说 话。　　　她 是 个

1 7̣6̣ 7̣ | 6̣ 2 2 | 4 3 2 3 | 0 1 2 | 3 65 32 |
假 娃 娃，　不 是 个　真 娃 娃，　她 没 有 亲 爱 的 妈 妈，

1 3 2 1 6̣ | 7̣ - | 3̣ 6 6 | 3̣ 7̣ 7̣ | 6̣· 6̣ 6̣ 5 |
也 没 有 爸 爸。　　泥 娃 娃，　泥 娃 娃，　一 个 泥 娃

⁵3 - | 3 65 32 | 1 32 17̣ | 3̣· 3̣ 17̣ | 6̣ - ‖
娃，　　我 做 她 妈 妈，我 做 她 爸 爸，永 远 爱 着 她。

歌曲分析

　　这是一首生动形象、活泼可爱的歌曲。节奏和歌词结合得十分紧密，演唱时朗朗上口，表现了孩子们愉悦及帮助他人的快乐之情。

演唱时采用中等速度，注意在气息的支持下甜美地歌唱，咬字吐字要清晰有力，表现出歌曲的活泼可爱。歌曲中有较多的附点节奏和后十六分音符节奏，注意把节奏唱准确。

表 演 提 示

1. 前奏

2. 歌词：泥娃娃，泥娃娃，一个泥娃娃

动作：一边勾脚叉腰，一边手五指张开，由耳旁向上划半圈。一列队前后左右方向依次间隔错开。

3. 歌词：也有那眉毛，也有那眼睛，眼睛不会眨

动作：唱"也有那眉毛"时一手叉腰一手指着眉毛；唱"也有那眼睛"时换手，一手叉腰一手指着眼睛；唱"眼睛不会眨"时转身两列相对，两手打开像小鸭子似的撅起屁股，快速摇头。

4. 歌词：泥娃娃，泥娃娃，一个泥娃娃

动作：一边勾脚叉腰，一边手五指张开，由耳旁向上划半圈，走至如图示队形。

5. 歌词：也有那鼻子，也有那嘴巴，嘴巴不说话

动作：唱"也有那鼻子"时一手叉腰一手指着鼻子；唱"也有那嘴巴"时一手叉腰一手指着鼻子；唱"嘴巴不说话"时转身两列相对，两手打开像小鸭子似的撅起屁股，快速摇头。

6. 歌词：她是个假娃娃，不是个真娃娃

动作：双手打开45°在身旁，手腕翘起，右脚向前踏地屈膝移重心，左脚离地屈膝，原地踏步，右脚前脚掌向后踏地，重复此动作。

7. 歌词：她没有亲爱的妈妈，也没有爸爸

动作：双手打开45°在身旁，手腕翘起，双腿经屈膝，左脚前脚掌向左经擦地迈出一步，同时双膝直，重心移至左。然后，右脚前脚掌经擦地滑至左脚旁，同时双屈膝，重心移至右。

8. 歌词：泥娃娃，泥娃娃，一个泥娃娃

动作：一边勾脚叉腰，一边手五指张开，由耳旁向上划半圈，走至如图示队形。

9. 歌词：我做她妈妈，我做她爸爸，永远爱着她

动作：唱"我做她妈妈"时两人拥抱；唱"我做她爸爸"时两人换方向拥抱；唱"永远爱着她"时小碎步收拢变成如图示队形，摆最后造型。

第二节 谱 例

过 家 家

1=F 2/4

陈镒康 词
颂今 曲

3 3 6 3 | 2 2 3 | 5 5 5 6 | 1 — | 3 3 6 3 | 2 2 3 |
我来做爸 爸 呀， 我来做妈 妈， 大家一起 来 呀，

5 5 5 6 | 1 — | × × × | × × × | × × × × | × × × | 3 3 5 3 |
来玩过家 家。 炒小菜， 炒小菜， 炒好小菜 开饭了。 小菜炒好

2 2 | 3 3 6 3 | 2 2 | 3 3 5 3 | 2 2 3 | 5 5 5 6 | 1 0 ‖
了 呀， 味道好极 了 呀， 娃娃肚子 饿 了， 我来喂喂 她。

好 姑 姑

1=♭B 2/4

词选自《红旗歌谣》
雪达 曲

(3 5 3 5 | 1 1 5 | 3 5 3 5 | 3 3 1) | 3 5 3 5 |
　　　　　　　　　　　　　　　　　　　　　　小斑鸠，

1 1 5 | 3 5 3 5 5 | 1 1 5 | 6 5 3 5 | 1 1 6 5 |
咕咕咕， 我家来了个 好姑姑。 同我吃的 一锅饭呀，

3 5 3 5 | 1 1 5 | 6 5 | 6 5 | 6 1 1 5 | 6 — |
跟我住的 一个屋。 白 天 下 地 搞 生 产，

1 . 3 | 2 1 | 6 2 7 6 | 5 — | 6 5 3 5 | 1 1 6 5 |
回 家 扫 地 又喂 猪。 有空教我 学文化，

3 5 6 | 1 2 3 2 | 1 1 | 1 — | 3 5 3 5 | 1 1 5 |
还帮 妈妈做衣 服。 妈妈问她 苦不苦，

```
6   5   | 3 2 3 1 | 2 2 2 | 3  2 | 1  7 | 6 1  5 3 |
她  说    不苦不苦   很 幸 福。 要 问  她 是   哪  一

6   -   | 5 5  6 | 1  2 | 3.  2 | 1 2 3 2 | 1   - ‖
个,       她 是    下      放 的  的 好 干    部。
```

我是值日生

1=F 4/4

集体 词
张季藩 曲

```
(6 7  1   7 6 5 | 5 4 3 2 1  - ) | 3 3 1 2 3 1 5 | 6 6 7 5 1 - |
                                  今天我呀起得早,  要到幼儿园,

3 3 1 2 3 1 5 | 6 6 7 5 1 1 1 | 6 7  1   7 6 5 |
妈妈问我为什么?  因为我是值日生。  抹 桌 子, 抹 椅 子,

3 3 1 2 3 1 2 | 6 7  1   7 6 5 | 3 3 2 3 1  - ‖
玩具放得很整齐。  爱 清 洁,  爱 劳 动,  做个好孩子。
```

小 邋 遢

1=C 4/4

钱运达 词
郑 方 曲

```
5 0 6 0 | 5 0 0 0 | 6 6 4 6 5 | 5 0 0 0 |
小    邋  遢,         真 呀 真 邋 遢,

6 6 4 6 | 5 1 3 3 | 2 2 2 2 2 6 5 | 5 0 0 0 :‖
邋遢大王  就 是 他, 大家叫他小邋遢,

2 2 3 2 | 1 0 0 0 | 1 - - 6 | 6 7 1 - |
没人喜欢他            忽    然   有 一 天,

7 6 6 7. | 5 - - - | 3 5 3 5 5 6 | 1 6 6 - | 6 1 6 1. |
小邋遢变 了,         邋遢大王他不邋遢,       大 家 喜欢
```

1 - - - | 3 - - 1 | 1 2 3 3 - | 2 1 1 6. | 5 - - - |
他。　　忽　然　有一天，　小邋遢变　了，

3 5 3 5 5 | 6 1 6 6 - | 6 1 6 1 1 | 2 0 0 2 | 1 0 0 0 ‖
邋遢大王他不邋遢，　　我们大家都喜　欢　他。

不再麻烦好妈妈

1=C 2/4

颂今千红 词
颂　今　曲

5　5 6 | 5 3 0 1 | 4. 3 | 2 0 | 5　5 1 | 5 3 0 1 |
妈妈　妈妈　您歇会儿吧，　自　己的事情我

4. 3 | 2 0 | 3 4 3 2 | 1　1 | 3 2 3 4 | 5　5 |
会　做　了。　自己穿衣服呀，自己穿鞋袜呀，

3 4 3 2 | 5　5 | 3 4 3 2 | 5　5 | 1 - | 5 - |
自己叠被子呀，自己梳头发呀，不　再

4 3 2 | 6 - | 5 4 0 3 | 2　3 | 1 - | 1 - ‖
麻烦您了，　亲爱的好妈　妈。

世上只有妈妈好

1=C 4/4

蔡振田 词
林国雄 曲

6. 5 3 5 | 1 6 5 6 - | 3 5 6 5 3 | 1 6 5 3 2 - |
世上只有妈妈好，　有妈的孩子像块宝，
世上只有妈妈好，　没妈的孩子像根草，

2. 3 5 6 | 3 2 1 - | 5. 3 2 1 6 1 | 5 - - 0 ‖
投进妈妈的怀抱，　幸福享不　了。
离开妈妈的怀抱，　幸福哪里　找？

做个好娃娃

1=D 2/4

金隽 词
雪梅 曲

```
3 4 | 5 0 | 5 5 5 5 | 5 0 | 6. 5 | 3 1 | 2. 2 2 3 |
```
1. 小 鸡 鸡， 叽叽 叽叽 叽， 叫 我 不 要 乱 倒 垃
2. 小 花 狗， 汪汪 汪汪 汪， 叫 我 不 要 随 地 吐
3. 小 小 鸭， 呷呷 呷呷 呷， 叫 我 要 做 个 文 明 好娃

```
2 - | 1 2 | 3 0 | 4 4 4 4 | 4 0 | 2. 3 | 4 2 |
```
圾。 小 青 蛙， 呱呱 呱呱 呱， 叫 我 不 要
痰。 小 白 猪， 噜噜 噜噜 噜， 叫 我 爱 护
娃。 小 小 鸭， 呷呷 呷呷 呷， 叫 我 做 个

```
3.3 3 4 | 5 - | 6 4 | 6 - | 5 1 2 | 3 0 | 2 2 4 |
```
破 坏 绿 化。 小 喜 鹊 喳 喳喳 喳， 叫 我
公 共 财 物。 小 花 猫 喵 喵喵 喵， 叫 我 过 马
文 明 好 娃 娃。 小 小 鸭 呷 呷呷 呷， 叫 我

结束句
```
3 1 | 2 2 2 2 | 1 - :|| 2 2 4 | 3 1 | 2 2 2 2 | 1 - ||
```
不 要 说 脏 话。 叫 我 做 个 文 明 好 娃 娃。
路 要 走 横 道 线。
做 个 文 明 好 娃 娃。

我也骑马巡逻去

1=D 2/4

赵起越 词
黄虎威 曲

```
6 7 5 | 6 - | 3 2 5 | 3 - | 3.6 5 3 | 1.6 2 5 | 3. 2 | 3 - |
```
花 儿 红 草 儿 绿， 大草 原 呀 真 美 丽。
叫 哥 哥 慢 点儿 骑， 请你 带 上 小 弟 弟。

```
2 2 | 3 6 | 6 | 3.5 5 3 | 2 1 2 | 6 1 2 5 | 3 | 1 2 | 6 - ||
```
哥 哥 骑 上 枣 红 马 呀， 巡逻 放哨 多 神 气。
从 小 练 习 骑 大 马 呀， 长大 我 也 巡 逻 去。

| 6̣ 3.5 | 66. | 6 i0 | 6.65 3 | 23 5i | 6 - | 6 0 ||

啊 哈 嗬咿! 　　　　 巡逻 放哨 多 神 气。
啊 哈 嗬咿! 　　　　 长大 我也 巡 逻 去。

粗心的小画家

1=C 2/4

许 浪 词
韩德常 曲

| (6̇ 6̇i 5 5 | 6̇ 6̇i 5 5 | 3̇ 3̇ 2̇ 2̇ | i 0) | 33 322 | 3 65 |

　　　　　　　　　　　　　　　　　丁丁 说他是 小画家,

| 35 532 | 13 20 | 3.2 32 | 3 65 | 6.5 6i | 32 i |

彩色 铅笔 一大 把, 他对 别人 把口 夸, 什么 东西 都会 画。

| 3.2 32 | 1 32 | 3.2 32 | 1 32 | 6.5 65 | 36 55 |

画只 螃蟹 四 条腿儿, 画只 鸭子 小尖 嘴儿, 画只 小兔 圆耳 朵呀,

| 6.5 65 | 36 50 | 0 | 0 65 | 33 22 | 1 0 ||

画只 大马 没 尾巴。　　　 咦! 　 哈哈 哈哈 哈哈 哈!

大鞋与小鞋

1=C 2/4

| 5 5 | 66 3 | 565 | 55 12 | 3 - | 4 4 | 33 1 |

我 穿 爸爸 的鞋, 就像 两只 船, 开在 大大 的
我 穿 娃娃 的鞋, 就像 两顶 帽, 套在 大大 的

| 23 2 | 6 5 | 4 3 | 22 22 | 1 - | 555 | 666 |

海洋 里, 踢 踏, 踢 踏, 踢踢 踢踢 踏。 踢踢 踏, 踢踢 踏,
脚趾 上, 滴 笃, 滴 笃, 嘀嘀 嘀嘀 笃。 嘀嘀 笃, 嘀嘀 笃,

| 444 | 555 | 4 3 | 22 22 | 1 - | 221 ||

踢踢 踏, 踢踢 踏, 踢 踏, 踢踢 踢踢 踏 踏踏 踏。
嘀嘀 笃, 嘀嘀 笃, 滴 笃, 嘀嘀 嘀嘀 笃 嘀嘀 笃。

第八章 赞 美 类

第一节 案例解析

祖国，祖国我们爱你

1=C 2/4

潘 蓉 词
潘振声 曲

(1 i i | 1 ⁷i | 77 6 #5 | 6 2 3 4 | 5 i i | 5 ⁷i |

5 4 3 2 | 1 5 0) | 3 4 5 6 | 5 (⁷i 0) | 3 4 5 6 | 5 (⁷i 0) |
　　　　　　　　　小小 蜡 笔，　　　　穿 花 衣，

3 4 5 i | 7 6 | 5. (i | 7 6 5 0) | 3 4 5 6 | 5 (⁷i 0) |
红黄蓝绿 多 美　丽。　　　　　　小朋友 们

3 4 5 6 | 5 (⁷i 0) | 2 3 4 6 | 5 4 3 2 | 1 (2 3 | 4 5 6 7) |
多么欢 喜，　　　　画个图画 比 一　比。

i ⁷i | 6 - | 7 7 6 7 | 5 - | 6 5 6 | 3 - |
画 小 鸟， 飞在蓝天 里， 画小 草，

4 4 3 5 | 2 - | 1 3 5 | i i | 7 7 6 5 | 6 - |
长在春天 里，　 你 画 太 阳， 我画国 旗，

5 i 0 | 3 6 5 0 | 2 4 3 2 | 1 - | 5 i 0 | 3 6 5 0 |
祖 国，　祖 国　我们爱　你。　　祖 国，　祖 国

2 4 3 2 | 1 (1 2 3 4 | 5 6 7 | i i i i | 0) |
我们爱　你。

这首歌曲调好听，乐句对称，活泼有朝气，歌词生动，旋律简单并朗朗上口，易于表现，要把孩子对祖国母亲的热爱表达出来。

此曲旋律简单易唱，注意咬字吐字要清晰，声音靠前且明亮。演唱时要把握好呼吸的合理运用，歌唱时要充满激情，运用科学的演唱方法，注意声音的连贯统一。此曲音域跨度较大，因此演唱时要特别注意气息、位置的把控。

表演提示

1. 歌词：小小蜡笔，穿花衣，红黄蓝绿多美丽

动作：唱"小小蜡笔"时，立正站好双手合十举起，做成一只笔的形状；唱"穿花衣"时左右摆动；唱"红黄蓝绿多美丽"时，五人一排的演员双手鼓掌绕圈圈。

2. 歌词：小朋友们多么欢喜，画个图画比一比

动作：唱"小朋友们多欢喜"时换到图示队形；唱"画个图画比一比"时六人一排的演员蹲下，三人一排的演员站立，一起做两脚与肩膀同宽、双手向上抬起、伸直摆手的动作。

3. 歌词：画小鸟，飞在蓝天里，画小草，长在春天里，你画太阳，我画国旗

动作：队形分为三组。唱"画小鸟，飞在蓝天里"时左边的三位演员做出飞翔的动作飞一圈然后回到原来的位置；唱"画小草，长在春天里"时中间的三位演员挥动双手做出小草的样子；唱"你画太阳，我画国旗"时右边的三位演员摆动双手边唱边跳到舞台中间。

　　4. 歌词：祖国，祖国我们爱你

　　动作：唱"祖国，祖国我们爱你"时全部演员边唱边跳，队形如图所示。结束动作每个演员五指向前张开并快速摆动。

我爱北京天安门

1=C 2/4

金果临 词
金月苓 曲

声乐基础

```
5. 1 5 4 | 3 2 1 | 1 1 2 3 | 3 1 3 4 | 5 - | 5 - |
我 爱 北 京   天 安 门，   天 安 门 上   太 阳 升，

5. 1 5 4 | 3 5 2 | 4. 3 2 6 | 5   6 7 | 1 - | 1 - ‖
伟 大 领 袖   毛 主 席，   指 引 我 们   向 前   进。
```

歌曲分析

　　这是一首赞颂我们伟大的祖国，赞颂神圣的天安门的一首儿童歌曲。歌曲热情、活泼，音域适中。曲调朗朗上口，附点音符的融入，使音乐更加活泼、动听，歌词围绕赞颂天安门，引出伟大领袖毛主席，进一步歌颂了我们伟大的祖国、伟大的党，犹如太阳一样冉冉升起。

演唱提示

　　歌曲演唱时保持中速，特别要注意几个附点音符的演唱，其次是几个4拍的延长音，咬字方面要求灵巧、明亮，声音要始终保持在高位置，演唱高音时要保持气息的稳定，但是声音位置不能改变，歌曲中"伟大领袖毛主席"这里有一个音阶似的上行，是本首歌的一个难点，要求声音位置和气息提前做好准备，"伟大领袖毛主席，指引我们向前进"这一句演唱时应斗志昂扬，充满朝气。

表 演 提 示

　　1. 歌词：我爱北京天安门，天安门上太阳升

　　动作：唱"我爱北京天安门"时把手放在胸口，双脚原地踏步；唱"天安门上太阳升"时举起双手。

2. 歌词：伟大领袖毛主席，指引我们向前进

动作：唱"伟大领袖毛主席"时白点演员原地踏步，黑点演员踏步前进，走到图示位置；唱"指引我们向前进"时做出前进的动作，左腿弯曲，右腿向斜上方放直。

3. 歌词：我爱北京天安门，天安门上太阳升

动作：唱"我爱北京天安门"时边唱边跳换队形；唱"天安门上太阳升"时前后做蹲起的动作。在原队形的基础上换到图示队形。

4. 歌词：伟大领袖毛主席，指引我们向前进

动作：唱"伟大领袖毛主席"时边唱边跳换到此队形；唱"指引我们向前进"时最前面的白点演员蹲着，双手举起。两个黑点演员做左腿弯曲、右腿向斜上方放直的动作。一个向左，一个向右。其余的演员踮脚举起双手。

我爱我的幼儿园

1=C 2/4 佚 名 词曲

1	2	3	4	5	5	5	—	5	5	3	1
我	爱	我	的	幼	儿	园，		幼	儿	园	里

2	3	2	—	1	2	3	4	5	5	5	—
朋	友	多。		又	唱	歌	来	又	跳	舞，	

| 5 5 | 3 1 | 2 3 | 1 - | X X | X - |

大家　一起　真快　乐。　　　咚咚　锵

| X X | X - | X X | X X | X X | X - ‖

咚咚　锵　　　咚咚　锵锵　咚咚　锵。

歌曲分析

这是一首在幼儿园传唱很广的幼儿歌曲。小朋友们都很喜欢这首歌，简单的几句歌词，唱起来朗朗上口。单乐段结构，音域只有五度，节奏简单，旋律平稳，非常适合幼儿演唱。

表演提示

1. 歌词：我爱我的幼儿园，幼儿园里朋友多

动作：唱"我爱我的幼儿园"时双手放置肩前，做背书包状，双腿做吸腿高跳步，动作时，一脚原地踏跳，同时，左腿向前吸起，脚尖向下，膝盖向前，然后左脚落地踏跳，同时收右腿；唱"幼儿园里朋友多"时双手在身侧打开45°，侧身向左边点膝半蹲并点头，做两次后反方向再做两次。

2. 歌词：又唱歌来又跳舞，大家一起真快乐

动作：三个同学一组，手拉手，转圈，转圈用吸腿高跳步，动作时，一脚原地踏跳，同时，左腿向前吸起，脚尖向下，膝盖向前，然后左脚落地踏跳，同时收右腿。最后将队形收拢，前排人蹲下，后排站立或半蹲，摆造型。

第二节 谱 例

好妈妈

1=C 2/4

潘振声 词曲

3 5 2 3 | 1 - | 3 5 6 6 | 5 - | 2 3 5 6 | 3 2 3 |
我的好妈妈，　下班回到家，　劳动了一天，

5 6 3 2 | 2 - | 3.2 3 2 | 1 6 5 | 3.2 3 2 | 1 6 5 |
多么辛苦呀。　妈妈妈妈快坐下，妈妈妈妈快坐下

5 6 1 2 | 3 - | 5 3 5 6 6 | 5 3 2 | 5 3 5 6 6 | 5 3 2 |
请喝一杯茶，　让我亲亲您吧，　让我亲亲您吧，

5 3 3 2 | 1 - | 3. 5 | 2 0 2 0 | 1 0 ‖
我的好妈妈，　我 的好妈妈。

太阳，您真勤劳

1=C 4/4

张友珊 词

3 4 5 5 - | 6 7 6 5 - | 3 4 5 5 - |
太阳太阳，　您真勤劳，　大清早上，

4 5 4 3 3 0 | 3 4 3 1 2 2 | 2 3 2 7 1 1 |
您就离开　　海妈妈的怀抱，海妈妈的怀抱。

2 3 4 6 5 - | 3 4 3 1 2 3 | 1 - ‖
您就离开　　海妈妈的怀　抱。

我给太阳唱支歌

1=C 2/4

徐焕云 词
潘振声 曲

5 6 6 6 | 5 5 3 | 4 4 3 2 | 1 — | 1 1 6 6 |
太 阳 太 阳 亲 亲 我， 脸 儿 好 暖 和。 太 阳 太 阳

5 6 5 | 1 1 7 6 | 5 — | 1 6 | 4 6 0 |
摸 摸 我， 手 儿 热 乎 乎。 太 阳 太 阳

5 5 4 3 | 2 0 | 2 2 7 7 | 6 5 | 1 1 1 1 | 1 — ‖
喜 呀 喜 欢 我， 我 给 太 阳 唱 支 歌， 唱 支 歌。

党是太阳我是花

1=C 2/4

吕亦非 词曲

5 5 6 1 | 5 5 5 0 | 1 2 3 6 | 5 — | 5 5 5 6 | 4 3 2 |
太 阳 底 下 红 花 开， 啊， 红 花 朵 朵 遍 天 下，

1 2 3 5 | 2 — | 5. 5 | 3 1 4 6 | 1 — | 2 2 3 |
啊， 党 是 太 阳 我 是 花， 花 儿 在

5 6 5 0 | 3 2 1 3 | 5 — | 6 6 7 | 1 6 5 0 | 3 3 2 3 | 1 — ‖
阳 光 下， 天 天 长 大， 花 儿 在 阳 光 下， 天 天 长 大。

娃 哈 哈

1=F 2/4

维吾尔族民歌
石 夫 记谱、编词

6 3 3 3 | 4 4 6 3 | 2 2 2 21 | 2 2 3 6 | 2 2 2 2 6 7 | 1 1 1 1 7 6 |
我 们 的 祖 国 是 花 园， 花 园 里 花 朵 真 鲜 艳， 和 暖 的 阳 光 照 耀 着 我 们，
大 姐 姐 你 呀 赶 快 来， 小 弟 弟 你 也 莫 躲 开， 手 拉 着 手 呀 唱 起 那 歌 儿，

7 7 7 7 2 1 7 | 6 6 6 | 2 2 2 6 7 | 1 1 1 7 6 | 7 7 7 7 2 1 7 | 6 6 6 ‖
每 个 人 脸 上 都 笑 开 颜， 娃 哈 哈！ 娃 哈 哈！ 每 个 人 脸 上 都 笑 开 颜。
我 们 的 生 活 多 愉 快， 娃 哈 哈！ 娃 哈 哈！ 我 们 的 生 活 多 愉 快。

我们的生活多么好

1=F 2/4

白云娥 词
牛畅 曲

3 3 2 3 | 5 - | 3 6 5 3 | 2 - | 3 3 5 3 2 | 1̣ 6̣ 1 2 | 3 - |
太阳 眯眯 笑， 小鸟 吱吱 叫， 我们的生活 多 么 好，

3 3 5 3 2 | 1̣ 6̣ 3 2 | 1. 2 | 1 - ‖: 1 | 1 2 | 1̣ 6̣ 5 |
我们的 生活 多 么 好！ 哥 哥 和 姐 姐，
我 也 升 班 了，

5 3 2 1 | 2 - | 3 3 2 | 1 2 3 | 5 5 3 6 | 5. 3 |
都 上 小 学 了， 背着 小 书 包， 唱着 歌 儿
作业 用心 做， 玩具 保护 好， 做个 大 班 的

5 3 2 3 | 1 - :‖ 3 3 2 3 | 5 - | 3 6 5 3 | 2 - |
上 学 校。 太阳 眯眯 笑， 小鸟 吱吱 叫，
好 宝 宝。

3 3 5 3 2 | 1̣ 6̣ 1 2 | 3 - | 3 3 5 3 2 | 1̣ 6̣ 3 2 | 1 - ‖
我们 的 生活 多 么 好， 我们的 生活 多 么 好！

学习雷锋爱集体

1=C 2/4

中央人民广播电台
"小喇叭"组供稿

(5 5 | 1̇ 6̣ | 5 6 3 | 2̇ 2̇ 2̇ 6 | 1̇ 0 1̇ 0) | 1̇ 1̇ 1̇ 5 | 6 1̇ 5 | 2̇ 2̇ 1̇ 6̇ |
雷锋 叔叔 爱集体， 爱呀 爱集
小朋友们 爱集体， 爱呀 爱集

5 - | 6 6 1̇ 6 | 5 6 3 | 5 5̇ 6̇ 5̇ 3 | 2 - | 3 3 3 2 | 1 2 3 |
体， 专门 利人 不利己， 不呀 不利 己， 大公 无私 好 品 质，
体， 团结 友爱 守纪律， 守呀 守纪 律， 互相 帮助 向前 进，

5 5̇ 6̇ 3 5 | 6 - | 5 5 1̇ 6 | 5 6 3 | 2̇ 2̇ 2̇ 6 | 1̇ - :‖
好呀 好品 质， 我们 向他 来学习， 向他 来学 习。
向前 向前 进， 雷锋 叔叔 好榜样， 记呀 记心 里。

小朋友，爱祖国

曾宪瑞 词
黄 田 曲

1=F 4/4

(5 — 3. 3 | 2 3 2 1̣ 5̣ | 2222 2 5 2222 3 |

5̣ 3 3 2 1 1 1) | 1 5 5 1 3 5 5 3 | 2 2 3 2 2 3 2 1 1 |
　　　　　　　　　 小蜜蜂　爱花朵，喂罗罗喂罗罗喂罗喂

5̣ 1 1 5̣ 1 3 3 5 | 6̣ 1 1 6̣ 1 1 6̣ 3 2 | 5 — 3. 3 |
小鱼儿　爱江河，喂罗罗喂罗罗喂罗喂　　　小　鸟　儿

2 3 2 1̣ 5̣ | 2 2 5 2 2 3 | 5 3 3 2 1 — :‖
爱树　林罗，小朋友 爱祖国 爱祖国哟喂。

5̣ 3 3 2 1 0 2 | 5 2 3 — | 2 5̣ 1 — | 1 0 0 0 ‖
爱祖国哟喂。哟喂，哟喂　喂哟喂。

国旗多美丽

常　瑞 词
谢白倩 曲

1=C 2/4

(1̇. 3 5 5 | 6̇ 5 6̇ 2̇ 3̇ | 1̇ —) 5 1̇ | 5 3 | 1. 2 3 4 |
　　　　　　　　　　　　　　　国旗　国旗 多美
　　　　　　　　　　　　　　　国旗　国旗 多美

5 — | 5 1̇ | 5 3 | 4 3 1 | 2 — | 3. 4 | 5 6 5 |
丽，　天天 升在 朝霞里，　小朋友们
丽，　五颗 星星 照大地，　爱祖国前进

6 6 5 3 — :‖ 1. 3 5 5 | 6 5 | 6 2̇ 3̇ | 1̇ — :‖
爱祖国，　　　向着国旗 敬礼，敬个 礼。
我长大，　　　我向国旗 敬礼，敬个 礼。

祖国您好

1=F 2/4

庆 芳 词
王天荣 曲

(1 3 5 3 | 5313 5 | 1 4 6 4 | 6414 6 | 5 5 5 5 | 3 5 3 1 |

5̣ 1 0 5̣ | 1531 1) | 3 5 3 2 | 3 · 6 | 3 3 3 | 3 0 |
　　　　　　　　　　　　红　红　的　花　呀　绿　绿　的　草，
　　　　　　　　　　　　暖　暖　的　风　呀　轻　轻　的　飘，

3 5 3 2 | 3 · 6 | 1 1 1 | 1 0 | 5 1 3 1 | 2 5 |
翠　翠　的　山　呀　清　清　的　河。　燕　子　声　声　叫，
甜　甜　的　歌　呀　微　微　的　笑。　燕　子　声　声　叫，

1 3 5 3 | 3 - | 1 4 6 4 | 4 - | 5 5 5 5 | 3 1 |
祖国　您好！　　　　祖国　您好！　　　　春天　来到　您　的
祖国　您好！　　　　祖国　您好！　　　　春天　大家　多　么

2 5· | 5 - | 5 5 5 5 | 3 1 | 2 1· | 1 - :||
怀抱，　　　　　　　春天　来到　您　的　怀抱。
快乐，　　　　　　　春天　大家　多　么　快乐。

第九章 励志类

第一节 案例解析

读书郎

1=♭E 2/4

宋扬 词曲

(6̣ 6̣1 3·3 | 2 23 6̣ | 2· 35 3 | 5 6 | 5̣3 | 2 3 ³2̂1̂ | 6̣ -)

6̣·1 6̣5 | 6̣·1 | 6̣ 6̣1 23 | ³2̂1̂ 6̣ | 6̣·1 3 | 3 23 53

小嘛小儿 郎， 背着那书包 上学堂， 不怕 太阳 晒也
小嘛小儿 郎， 背着那书包 上学堂， 不是 为做 官也

6 6 6 6̣5̂3̂ | 2 - | 6 6 6̂ 6̂ | 6 5 3 2 | 2· 3 5 3 | 5 6 5̣3 | 2 3 ³2̂1̂

不怕那风雨 狂， 只怕 先生 骂我 懒呀， 没 有 学问 罗， 无脸 见爹
不是为面子 光， 只为 穷人 要翻 身哪， 不 受人 欺负 罗， 不做 牛和

6̣ - | 6̣ 6̣1 3·3 | 2 23 6̣ | 2· 35 3 | 5 6 5̣3 | 2 3 ³2̂1̂ | 6̣ - ‖

娘。 丁丁啦切个 隆冬啦呛， 没 有 学问 罗， 无脸 见爹 娘。
羊。 丁丁啦切个 隆冬啦呛， 不 受人 欺负 罗， 不做 牛和 羊。

 歌曲分析

《读书郎》由山歌《小嘛小儿郎》改编而成，在抗日战争时期，是安顺学童们几乎人人会唱的一首本土儿歌，如今已是耳熟能详的儿歌。这首歌教导我们要好好念书，别学小儿郎读书不用心，对儿童有非常好的励志作用。此曲欢快活泼，形象生动，朗朗上口，体现了孩子们天真可爱的特点。

演唱提示

这首歌速度稍快，歌词也较多，因此演唱时咬字吐字要清晰，气息更要流畅，歌唱位置要统一。此曲音域只有八度，采用四二拍子，歌曲中多次出现附点音符、切分音和前倚音，其中出现较多的一拍附点节奏，在歌曲中起着强调的作用，因此要把节奏唱准，第一句"小嘛小儿郎"的儿字，有一个滑音的记号，在演唱时要唱出来，歌曲中还有装饰音，在演唱时同样要注意。

表演提示

1. 前奏

动作：队形为一排，如图所示，从舞台小跑着出来，站定后双手叉腰摆头。

2. 歌词：小嘛小儿郎，背着那书包上学堂

动作：每个同学背一个小书包，双脚正步并拢，一拍一次前脚掌着地跳跃，起跳前，双膝略微弯曲，落地时，脚单着地，跳跃要轻盈富有弹性，边唱边跳，排成三队。

3. 歌词：不怕太阳晒也不怕那风雨狂

动作：唱"不怕太阳晒"时左手叉腰，屈左膝，右脚向右外侧伸出勾脚，摆右手做"不"的动作；唱"也不怕那风雨狂"时右手叉腰，屈右膝，左脚向右外侧伸出勾脚，摆左手做"不"的动作。

4. 歌词：只怕先生骂我懒呀，没有学问罗，无脸见爹娘

动作：唱"只怕先生骂我懒呀，没有学问罗"每列演员将手扶在前一个人的腰间，用小碎步，中间一列往前走，两边的两列往后退；唱"无脸见爹娘"时右手五指张开挡脸，左手在旁打开45°，手腕翘起，小碎步原地转圈。

5. 歌词：小嘛小儿郎，背着那书包上学堂

动作：变队形，双手做背书包状，做踏跳步，也可称为吸腿高跳步，动作时，一脚原地踏跳，同时，左腿向前吸起，脚尖向下，膝盖向前，然后左脚落地踏跳，同时收右腿。

6. 歌词：不是为做官也不是为面子光

动作：唱"不是为做官"时左手叉腰，屈左膝，右脚向右外侧伸出勾脚，摆右手做"不"的动作；唱"也不是为面子光"时右手叉腰，屈右膝，左脚向右外侧伸出勾脚，摆左手做"不"的动作。

7. 歌词：只为穷人要翻身哪，不受人欺负罗，不做牛和羊

动作：唱"只为穷人要翻身哪"时双手握拳，拳心向内，收在胸前，身体向左屈膝侧蹲，接着跳起换方向做"不受人欺负"的动作；唱"不受人欺负"时双手打开，手腕翘起置于身后，身体向右侧屈膝侧蹲；唱"不做牛和羊"时小跑步变队形，做最后造型。

好孩子要诚实

1=E 2/4

园　丁　词
佳　评　曲

```
3 3 1 | 3 3 1 | 3  4  5  - | 3 4 5 0 | 5 6 5 |
小花猫    喵喵叫，  喵  喵  叫，    是 谁 把 花瓶
小花猫    你别叫，  你  别  叫，    是 我 把 花瓶

4 3 | 2 - | 3 1 | 3 3 1 | 5 4 3 2 | 3 - | 1 1 4 5 |
打 碎  了？   爸爸   没看见，  妈妈不知 道，    小花猫
打 碎  了。   好孩子  要诚实，  有错要改 掉，    小花猫

6 6 | 5 - | 6 5 0 | 4 3 0 | 2 1 0 | 2 1. | 1 0 ||
对 我   叫：   喵，    喵，    喵。
对 我   笑：   妙，    妙，    妙。   妙！
```

歌曲分析

　　《好孩子要诚实》这首歌的歌词充满了童趣，音乐简单轻快，节奏均匀，段落清楚。第一段结束用小花猫的叫声"喵，喵，喵"表示"怎么办？怎么办？"第二段结束的"妙"字是"喵"的同音字，但却表示"对！对！"是赞美孩子的诚实态度。这里没有说教、没有责备，使儿童易于承受。这首歌为小朋友提供榜样的做法，让孩子从内心到行为都接纳这样一个事实——好孩子要诚实。

演唱提示

　　演唱第一段时有一个内心的思考，打碎花瓶了怎么办？第二段经过内心的思考决定承认错误，因此演唱时要把内心的心理反思表达出来，把疑问、遗憾、坦诉、夸奖等思想感情表现出来。演唱时咬字吐字要清晰，气息更要流畅，歌唱位置要统一。

1. 前奏

动作：独自叉腰，按音乐节奏跑步，左脚向前小跑一步，同时右脚离地；右脚向前小跑一步，同时左脚离地，动作要有节奏地交替进行。

2. 歌词：小花猫，喵喵叫，喵喵叫

动作：双手五指张开做小花猫"喵"的动作，左右交替，每边做两个。

3. 歌词：是谁把花瓶打碎了

唱"是谁把花瓶"时双手五指张开，右手置于嘴前，左手于身旁打开45°，身体后仰，做惊讶状；唱"打碎了"时左右位置不变，右手伸出食指，指向身体右前方，同时身体向前倾。

4. 歌词：爸爸没看见，妈妈不知道

唱"爸爸没看见"时两拍一步，第1拍双脚在原地做碎步或急速行进。第2拍，前半拍右脚掌踏地屈膝的同时，左腿伸直向左旁绷脚擦地踢出，身体随之倒向右侧，同时右手伸向右前方摆动，做"不"的动作。唱"妈妈不知道"时第1拍双脚在原地做碎步或急速行进。第2拍，前半拍右脚掌踏地屈膝的同时，右腿伸直向右旁绷脚擦地踢出，身体随之倒向左侧，同时左手伸向左前方摆动，做"不"的动作。

5. 歌词：小花猫对我叫：喵，喵，喵

唱"小花猫对我叫"时双手置于身旁打开45°，小碎步原地转一圈；唱"喵，喵，喵"时五指张开在脸前做小花猫"喵"的动作，同时屈膝点蹲，做两次。

6. 歌词：小花猫，你别叫，你别叫

唱"小花猫"时双膝放松、屈膝，两脚掌着地，快速交替行走，五指张开在脸前做小花猫"喵"的动作；唱"你别叫"时双膝放松、屈膝，两脚掌着地，快速交替行走，五指张

开，左手自然置于身旁，右手伸出身体右前方摆手，做"不要"的动作。

7. 歌词：是我把花瓶打碎了

动作：双脚打开与肩同宽，左手自然置于身旁，右手五指并拢放于胸前指着自己，同时身体前倾后仰相互交替，前倾和后仰分别做两次。

8. 歌词：好孩子要诚实，有错要改掉

动作：跟着音乐，双手于左右肩交替击掌，前双脚正步并拢，一拍一次前脚掌着地跳跃，起跳前，双膝略微弯曲，落地时，脚单着地，跳跃要轻盈富有弹性。

9. 歌词：小花猫对我笑：妙，妙，妙

唱"小花猫对我笑"时小跑步将队形收拢；唱"妙，妙，妙"时双臂前伸，伸出大拇指，点两下后，摆出最后造型。

劳动最光荣

1=C 2/4

金近、夏白 词
黄 准 曲

5 1 5 | 6 6 5 | 3 5 1 3 | 2 - | 5 1 5 | 6 6 5 |
太阳光　金亮亮，　雄鸡唱三　唱，　　花儿　醒来了，

5 1 3 2 5 | 1 - | 1. 2 1 5 | 6 6 5 | 3. 1 6 5 | 1 3 2 |
鸟儿 忙梳 妆。　　小喜鹊　造新房，　小蜜蜂　采蜜忙，

1 1 2 3 5 5 | 6 5 1 | 1 5 6 1 | 3 2 5 | 1. 0 | 5 1 1 5 |
幸福的 生活从 哪里来？　要靠劳　动来创　造。　　青青的 叶儿

6 6 1 5 | 3 5 6 5. 3 | 1 3 2 | 5 1 1 5 | 6 6 5 | 5 6 1 3 2 5 |
红红的 花，　小蝴　蝶　贪玩耍，　不爱劳动 不学习，　我们大家不学

声乐基础

```
1 -    | 1. 2 1 5 | 6 6 5 | 3. 1 6 5 | 1 3 2 | 1 1 2 3 5 |
他。      要 学喜鹊   造新房，   要 学蜜蜂 采蜜糖，  劳动的 快乐

1 5 6  | 6 -  | 5 6 6 1 | 3 2 5 | 1 - ‖
说不尽，   劳动的创    造 最光   荣。
```

歌曲分析

　　《劳动最光荣》是美术片《小猫钓鱼》的主题歌，它朗朗上口，节奏欢快，深受小朋友们喜爱。除了要达到让幼儿学唱此歌曲外，还要让幼儿知道劳动是一件很光荣的事情，懂得自己的事情自己做。

演唱提示

　　演唱时声音保持在高位置，声音要明亮灵巧，尽量避免唱成"白声"。注意中声区和高声区的衔接要自然，不要有痕迹。特别要保持好气息的支持和运用，曲中多次出现弱起节奏，在歌曲中处于重要的地位，要准确把握呼吸。演唱时要注意富有跳跃感地歌唱，生动活跃，声音要求热情、灵巧、干净具有赞美的气氛，咬字吐字要清晰有力，速度不要太快，注意音准。

表演提示

1. 歌词：太阳光金亮亮，雄鸡唱三唱，花儿醒来了，鸟儿忙梳妆

　　动作：分两组从两边出场，两手插腰，边唱边跳。

2. 歌词：小喜鹊造新房，小蜜蜂采蜜忙，幸福的生活从哪里来？要靠劳动来创造

动作：分成三组，唱"小喜鹊造新房"时做右脚向前一小步，左手扶着下颚的动作，右上角同学往右边，左上角同学往左边，中间同学往前；唱"小蜜蜂采蜜忙"时往相反的方向做动作；唱"幸福的生活从哪里来？要靠劳动来创造"时，左右临近的两位同学组成一个小组，挽手绕圈跳。

3.歌词：青青的叶儿红红的花，小蝴蝶贪玩耍，不爱劳动不学习，我们大家不学它

动作：左上角一人扮演蝴蝶，其余同学排队跳。唱"青青的叶儿红红的花，小蝴蝶贪玩耍"时左上角演员学蝴蝶飞，其他的同学则在原地双手做小花状上下蹲起；唱"不爱劳动不学习"时一起做左腿单膝跪地，左手向后弯，右手向前上方伸直，手掌立起来的动作；唱"我们大家不学它"时则往反方向做动作。

4.歌词：要学喜鹊造新房，要学蜜蜂采蜜糖，劳动的快乐说不尽，劳动的创造最光荣

动作：前面两位同学扮演喜鹊，后面的同学扮演蜜蜂。唱"要学喜鹊"时跑到图示队形；唱"造新房，要学蜜蜂采蜜糖"时前面两位同学站着，后面的同学双脚跪着，双手朝天摆动；唱"劳动的快乐说不尽"时一起起来做原地跑步的动作；唱"劳动的创造最光荣"时后面的同学蹲下举起双手，前面两位同学向上抬起手臂伸直，在肩膀的上方45°方向。

第二节 谱 例

让 座

1=F 2/4

佚名词曲

3 3 4 5 | 3 1 | 2 2 1 6 | 5 — | 5 5 6 5 | 1 2 3 | 5 3 2 1 |

乘上公共 汽车， 乘客实在 多， 叔叔站起身 来 给我来让
前门又上 来了， 一位老婆 婆， 我忙拉着她的手

2 — ‖ 2 2 3 2 | 1 — | 3 5 0 5 | 3 5 0 | 2 2 3 2 | 1 — ‖

座。 婆婆您请 坐， 婆婆您请 坐 婆婆搂着 我。

卖 报 歌

1=F 2/4

安娥词
聂耳曲

5 5 5 | 5 5 5 | 3 5 6 5 3 | 2 3 5 | 5 3 5 3 2 |

1.2.3.啦啦啦！ 啦啦啦！ 我是卖报的 小行家， 不等天明去
　　　　　　　　　　　　　　　　　　　　　 大风大雨里
　　　　　　　　　　　　　　　　　　　　　 耐饥耐寒地

1 3 2 | 3 3 2 | 6 1 2 | 6 | 6 5 | 3 6 5 |

等派报， 一面走， 一面叫， 今天的新 闻
满街跑， 走不好， 滑一跤， 满身的泥 水
满街跑， 吃不饱， 睡不好， 痛苦的生 活

5 3 2 3 | 5 — | 5 3 2 3 | 5 3 2 3 | 6 1 2 3 | 1 — ‖

真正好， 七个铜板就 买 两份 报。
惹人笑， 饥饿寒冷只 有 我知 道。
向谁告， 总有一天光 明 会来 到。

劳 动 歌

1=D 2/4　　　　　　　　　　　　　　　　　　　　　　　　佚 名 词曲

| 5 56 53 | 5 6 5 | 5 6 5 | 5 56 53 | 5 3 2 | 5 3 2 |

1. 大家 都来 擦桌子， 擦桌子， 桌子 擦得 真干净， 真干净。
2. 大家 都来 擦椅子， 擦椅子， 椅子 擦得 真干净， 真干净。

| 2 23 23 | 2 5 5 | 2 5 5 | 3 23 5 32 | 1 1 1 | X X X ‖

1. 再把 抹布 搓干净， 搓干净。 劳动 劳动 真高兴！ 真高兴！
2. 再把 椅子 排整齐， 排整齐。 劳动 劳动 真高兴！ 真高兴！

小宝从小懂礼貌

1=C 2/4　　　　　　　　　　　　　　　　　　　　　　　　陈曼棣 词

| 1. 2 3 4 | 5 1̇ 5 | 6. 6 5 4 | 3 1 2 | 1. 2 3 4 | 5 1̇ 5 |

1. 有个 小孩 叫小宝， 从小 就很 懂礼貌。 早上 见人 说 你早,
2. 有个 小孩 叫小宝， 从小 就很 懂礼貌。 客人 坐下 送 杯茶,
3. 有个 小孩 叫小宝， 从小 就很 懂礼貌。 送他 礼物 说 谢谢,

| 5 — | 6. 6 5 4 | 3 2 1 | 1 — ‖: 1̇ 5 6 | 5 4 3 |

　客人 上门 说 你好！　　好小宝， 好小宝。
　大人 说话 不 打扰！
　客人 回家 说 拜拜！

| 1. 　　　　　　　　| 2.　　　　　　　　　| 结束句 |
| 6. 6 5 4 | 3 — :‖ 5. 4 3 2 | 1 — :‖ 5. 5 | 5 6 5 0 ‖

小宝就是 好,　　　　小宝就是 好！　　 小 宝就是 好！

友 爱 歌

1=C 2/4　　　　　　　　　　　　　　　　　　　　　　　　佚 名 词曲

| 3 5 5 5 | 6 5 5 | 1̇ 5 6 3 | 5 — | 3 6 6 6 | 5 3 2 | 5 3 5 1 |

咪索索索 啦索索　哆索啦咪 索,　　 小朋 友们 见了面　首先 要问

| 2 - | 3 3 | 1 2 3 | 6 6 1̇ 5 | 6 - | 5 5 6 1̇ 2̇ | 6 1̇ 6 5 |

好，　　一同　来游戏，　一同 把舞　跳，　　团结 友爱 齐向前，

| 2 2 3 5 6 | 3 5 2 | 1 - | 2̇ 5 | 1̇ - | 1̇ 0 :||

友谊的歌声 冲　云　霄，　　冲云　霄。

清洁卫生歌

1=C 2/4

儿　歌

| 3 3 5 | 3 3 5 | 6 5 4 3 | 2 - | 2 4 4 | 3 1 | 2 4 3 2 | 1 - ||

刷刷牙，　刷刷牙，　天天刷刷　牙，　　最乖的　孩子，天天刷刷牙。
洗洗脸，　洗洗脸，　天天洗洗　脸，　　最乖的　孩子，天天洗洗脸。
梳梳头，　梳梳头，　天天梳梳　头，　　最乖的　孩子，天天梳梳头。
洗洗手，　洗洗手，　天天洗洗　手，　　最乖的　孩子，天天洗洗手。

红太阳照山河

1=F 2/4

潘振声　词曲

| 5̣ 3 3 | 2 3 1 0 | 2 3 1̣ | 5̣ 0 | 5̣ 3 3 | 5 5 3 0 |

红太 阳　照山 河，　照　山　河，　小朋 友　多 快 乐，

| 2 3 1̣ | 2 0 | 3 3 2 3 | 1 1 0 | 2．3 2 1 | 6̣ 0 |

多　快　乐，　　大家 来唱 歌 呀， 唱 个 什么　歌？

| 5 5 1 3 | 5． 3 | 2 5 3 2 | 1 - | 1 5 | 6 6 5 6 |

没有 共产　党　　就　没 有新 中 国。　没 有　共产 党就

| 1 1 6̣ 1 | 2 - | 3 2 1 3 | 2． 3 | 5 5 3 2 | 1 0 ||

没有 新中 国，　　没有 共产　党　　就 没有 新中 国。

我有一双小小手

1=D 2/4

张爱珍 词
张翼 曲

(6 65 | 43 2 | 24 32 | 1 0) | 11 34 | 555 | 66 53 |

我有一双 小小手， 一只左来
有了一双 小小手， 能洗脸来

22 2 | 32 1 | 34 5 | 56 53 | 2 32 | 1 - ‖

一只右， 小小手， 小小手， 一共十个 手 指 头。
能漱口， 会穿衣， 会梳头， 自己事情 自 己 做。

小弟弟早早起

1=♭E 2/4

木 青 词
齐武和 配译

(5.5 54 | 3.3 31 | 20 27 | 1 -) | 33 31 | 543 | 2.4 31 |

小弟弟， 早早起， 早呀早早
牙齿刷得 真干净， 真呀真干

2 - | 33 31 | 543 | 2.3 27 | 1 - ‖: 66 6.4 | 555 :‖

起， 叠好被子 穿好衣， 穿呀穿好 衣。 亚克西， 亚克西。
净， 手儿脸儿 自己洗 自呀自己 洗。

讲 卫 生

1=C 2/4

儿 歌
江 铃 曲

(5̇ 3 | 5̇ 3 | 25 25 | 1̇ -) | 5 5 | 66 50 | 35 6i |

太阳 眯眯笑， 我们起得
饭前 洗洗手， 饭后不乱

5 - | 1̇ 6 | 56 30 | 25 32 | 1 - :‖ 1 - ‖

早， 手脸 洗干净， 刷牙忘不 掉。
跳， 清洁 又卫生， 身体长得 好。

第十章 景 色 类

第一节 案例解析

蚕 豆 花

1=D 2/4

刘明将 词
柴本尧 曲

```
3.2 3 1 | 2  2 | 6.1 6 1 | 2  - | 5 3 2 1 | 2 2 2 2 | 6.1 2 1 |
蚕 呀蚕豆 花   哟，   一呀一 排  排，     像 蝴 蝶   哟哟哟哟，飞  田
风 吹 翅 膀   哟，   一呀一 闪  闪，     变 成 豆 豆 哟哟哟哟，睡  里

6ᵛ | 6 1 | 2 1 2 3 | 5 5 5 5 | 3  0 6 | 1  5 3 | 2  2 2 | 2  0 ||
间  呀，  像 蝴 蝶  哟哟哟哟， 飞   呀飞  田   间  哟哟  哟。
边  呀，  变 成 豆 豆 哟哟哟哟， 睡   呀睡里  边   哟哟  哟。
```

歌曲分析

《蚕豆花》是一首朗朗上口的幼儿歌曲，歌曲中运用了拟人的手法，描绘了像蝴蝶一样美丽的蚕豆花在田间飞来飞去的场景。歌曲内容充满童趣，同时也很形象地告诉小朋友们，蚕豆花长得也像蝴蝶一样，这样小朋友就很清楚地知道蚕豆花的样子了。

演唱提示

演唱时要注意歌谱里面的跳音，要唱出跳音的活泼感，就像是蝴蝶在田间花朵上飞来飞去一样。要使演唱生动活跃，声音要求热情、灵巧、干净具有赞美的气氛，咬字吐字要清晰有力，速度不要太快，注意音准。

表演提示

1. 前奏

动作：小碎步，两手垂放身体两侧45°，手腕翘起，歌曲开始前一小节开始，左手掌立起平举于正前方，右手以左手为起点，向上划半圆至身后停住，同时两腿并拢，弯膝点蹲，头先点左边，再点右边。

2. 歌词：蚕呀蚕豆花哟，一呀一排排

动作：五指张开做成花状，双膝放松、屈膝，两脚掌着地，快速交替行走，速度要平均，走成一排。

3. 歌词：像蝴蝶哟哟哟哟

队形不变。动作：手呈蝴蝶飞的样子，两拍一步，第1拍双脚在原地做碎步或急速行进。第2拍，前半拍右脚掌踏地屈膝的同时，左腿伸直向左旁绷脚擦地踢出，身体随之倒向右侧，然后做反方向动作。在动作摆布交替时，如摇铃铛一样一摇一摆地进行。

4. 歌词：飞田间呀，像蝴蝶哟哟哟

队形不变。动作：手呈蝴蝶飞的样子，双膝放松、屈膝，两脚掌着地，快速交替行走，速度要平均。

5. 歌词：飞呀飞田间，哟哟哟

动作：手呈蝴蝶飞的样子，双膝放松、屈膝，两脚掌着地，快速交替行走，速度要平均，绕圈走动。

6. 歌词：风吹翅膀哟，一呀一闪闪

动作：绕圈后双膝放松、屈膝，两脚掌着地，快速交替行走，速度平均地回到图示队形。

动作：五指张开呈虎口手，做吹气状（单人方向从左到右，两人一组方向相同，两组方向相反）。

7.歌词：变成豆豆哟哟哟哟

队形不变。动作：双脚打开与肩同宽，于胸前双手合十，掌心鼓起，作一粒饱满的豆子状，身体随音乐左右摆动。

8.歌词：睡里边呀，变成豆豆哟哟哟哟

动作：五指并拢，放耳边，呈睡觉样子，同时双膝放松、屈膝，两脚掌着地，快速交替行走，速度平均地变队形。

9.歌词：睡呀睡里边，哟哟哟

动作：五指张开，高举双手，随身体跟着音乐大幅度地左右摇动。最后，中间同学动作不变，两旁同学面向中间同学，面向舞台前的手往外伸展开，另一只手叉腰。

小小雨点

1=♭E 2/4

童　谣
金月苓　曲

(2 2 7̣ 5̣ | 2　7̣ 5̣ | 1 1 3 3 | 1 -) | 5 5 3 1 | 5 5 3 1 | 2 2 2 3 |

小小 雨点，小小 雨点　沙沙 沙沙
小小 雨点，小小 雨点　沙沙 沙沙
小小 雨点，小小 雨点　沙沙 沙沙

4　-　| 2 2 7̣ 5̣ | 2　7̣ 5̣ | 1 1 1 2 | 3　-　| 5 5 3 1 | 5 5 3 1 |

沙，　　落在 花园 里，花儿 乐得 张嘴 巴，　　小小 雨点，小小 雨点
沙，　　落在 鱼池 里，鱼儿 乐得 摇尾 巴，　　小小 雨点，小小 雨点
沙，　　落在 田野 里，苗儿 乐得 向上 爬，　　小小 雨点，小小 雨点

2 2 2 3 | 4　-　| 2 2 7̣ 5̣ | 2　7̣ 5̣ | 1 1 3 3 | 1 - ‖

沙沙 沙沙 沙，　　落在 花园 里，花儿 乐得 张嘴 巴。
沙沙 沙沙 沙，　　落在 鱼池 里，鱼儿 乐得 摇尾 巴。
沙沙 沙沙 沙，　　落在 田野 里，苗儿 乐得 向上 爬。

《小小雨点》描绘地是下雨时花园、鱼池和田野里的花儿、鱼儿和苗儿喜欢下雨的场景，形象地描绘下雨时雨点"沙沙沙"的声音，歌词简单明了，歌曲生动活泼。

歌曲节奏和音型非常工整，旋律也很简单。"沙沙沙"是象声词，在演唱时可以凸显出雨点落下时的那种轻盈的感觉。

表演提示

1. 歌词：小小雨点，小小雨点，沙沙沙沙沙（第一段歌词的动作全部同下）

动作：左手在后，右手在前弯膝左手在前，左手在后弯膝，小碎步从上至下抖双手。

2. 歌词：落在花园里，花儿乐得张嘴巴

动作：五指张开手放脸颊后方左右摆动四次。

3. 歌词：落在花园里，花儿乐得张嘴巴（第二次唱此段时）

动作：五指张开手放脸颊后方左右摆动四次，踏步换队形。

4. 歌词：落在鱼池里，鱼儿乐得摇尾巴

动作：跳起打开双腿同时叉腰，右手从头右边打下来，双手叉腰，踏跳步。接着用踏步换成图示队形。

5. 歌词：落在田野里，苗儿乐得向上爬

动作：两两手拉手，放在头上左右摆动4次。

6. 歌词：小小雨点，小小雨点，沙沙沙沙沙

动作：同上。

队形变成图示样子。

雪 花 飞

1=C 2/4

金 波 词
潘振声 曲

(5 3 5 6 | i i 6 5 | 6 5 3 23 | i —) 5 6 5 | 3 2 1 0 |

雪　花　飞　呀，
小　麦　苗　呀，
喝　饱　了　水　呀，

5 6 5 | 3 2 1 0 | 5 3 5 6 | i i 6 5 | 6 5 3 22 | 5 — |

雪　花　飞　呀，这片紧把那片追，依呀呀得儿　喂！
盖　上　被　呀，暖暖和和睡一睡，依呀呀得儿　喂！
长　得　美　呀，麦苗长高结大穗，依呀呀得儿　喂！

6 5 3 22 | 5 0 0 | 5 6 5 | 3 2 1 0 | 5 5 6 5 | 3 2 1 0 |

依呀呀得儿　喂！　雪　花　雪　花　飞到哪里　去　呀，
依呀呀得儿　喂！　春　天　雪　花　化　成　水　呀，
依呀呀得儿　喂！　农　民　叔　叔　勤　劳　动　呀，

5 3 5 6 | i i 6 5 | 6 5 3 22 | 1 — | 5 3 5 66 | i 0 0 :‖

要给麦苗　去盖被，依呀呀得儿　喂！　依呀呀得儿　喂！
麦苗喝饱　长得美，依呀呀得儿　喂！　依呀呀得儿　喂！
打下麦子　堆成堆，依呀呀得儿　喂！　依呀呀得儿　喂！

《雪花飞》这首歌曲描绘地是冬天下雪时雪花到处飞舞的场景,并把雪花比喻成麦田里的棉被,等到春天雪花化成了水,喂养了麦苗,麦苗才会长得好,农民叔叔才会大丰收。歌词是一层层地讲解雪花的作用,并让小朋友了解到雪花不仅好看,而且作用不小。

(1)歌曲的速度是中速,所以在演唱时可以从容一些。
(2)歌曲里面有很多后半拍休止的节奏,因此在演唱时收音要干净利落。
(3)歌曲里面有很多"依呀呀得儿喂"的衬词,在演唱时要注意语气语感。

1.歌词:雪花飞呀,雪花飞呀

动作:双手在体侧上下挥舞,做飞的动作,小碎步原地转圈。

2.歌词:这片紧把那片追

动作:左脚、左手身体同时往左伸,同时右手从头上伸出与左手拍手。

3.歌词:依呀呀得儿喂!依呀呀得儿喂

动作:唱第一句时双手五指张开放体侧低头,碎步摇身体和头;唱"喂"时右手叉腰,左手五指张开放在脸旁,手心向前,左脚尖点地右膝微屈;唱第二句时动作一样,手相反。

4.歌词:雪花雪花,飞到哪里去呀,要给麦苗去盖被

动作:唱"雪花雪花"时双手从体侧向上划到头上,再划下来;唱飞到哪里去时碎步往七点钟方向走,同时手往前伸躬身,左脚尖点地,双手按掌,右膝微屈;唱要给麦苗去盖被时碎步回原位,同时手在体侧上下挥动。

5.歌词:依呀呀得儿喂!依呀呀得儿喂

动作:唱第一句时双手五指张开放体侧并低头,碎步摇身体和头;唱"喂"时右手叉腰,左手五指张开放在脸旁,手心向前,左脚尖点地,右膝微屈;唱第二句时动作一样,手相反。

6. 歌词：小麦苗呀，盖上被呀，暖暖和和睡一睡

动作：双腿跪地，唱"小麦苗呀"时左手先往左伸，右手从下往左伸；唱"盖上被呀"时右手从左下往右上划，手停在额头上；唱"暖暖和和睡一睡"时双手放在左脸旁，做睡的姿势。

7. 歌词：依呀呀得儿喂！依呀呀得儿喂

动作：唱第一句时双手五指张开放体侧并低头，摇身体和头；唱"喂"时右手叉腰，左手五指张开放在脸旁，手心向前；唱第二句时动作一样，手相反。

8. 歌词：春天雪花化成水呀，麦苗喝饱长得美

动作：唱"春天雪花化成水呀"时双手从体侧向上划到头上，再划下来；唱"麦苗喝饱长得美"时双手从胸前向上打开60°。

9. 歌词：依呀呀得儿喂！依呀呀得儿喂

动作：唱第一句时双手五指张开放体侧并低头，摇身体和头；唱"喂"时右手叉腰，左手五指张开放在脸旁，手心向前；唱第二句时动作一样，手相反。

10. 歌词：喝饱了水呀，长得美呀，麦苗长高结大穗

动作：唱"喝饱了水呀"时屁股翘起来，双手做花状放胸前；唱"长得美呀"时左脚抬起来，手不变；唱"麦苗长高结大穗"时站起来，同时手向上举。

11. 歌词：依呀呀得儿喂！依呀呀得儿喂

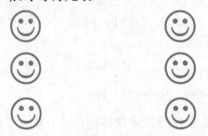

动作：边碎步边变换到图示队形。唱第一句时双手五指张开放体侧并低头，碎步摇身体和头；唱"喂"时右手叉腰，左手五指张开放在脸旁，手心向前，左脚尖点地右膝微屈；唱第二句时动作一样，手相反。

12. 歌词：农民叔叔勤劳动呀，打下麦子堆成堆

动作：唱"农民叔叔勤劳动呀"时娃娃步走成图示队形；唱"打下麦子堆成堆"时含胸，碎步同时手往前推。

13. 歌词：依呀呀得儿喂！依呀呀得儿喂

动作：唱第一句时双手五指张开放体侧并低头，碎步摇身体和头；唱"喂"时右手叉腰，左手五指张开放在脸旁，手心向前，左脚尖点地右膝微屈；唱第二句时动作一样，手相反。

第二节 谱 例

蝴蝶花

1=F 2/4

佚 名 词曲

| 5 1 1 1 | 2 2 3 | 6 6 1 | 5 5 5 | 1 3 3 1 | 5 5 5 | 2 6 1 |
你看那边 有一只 小 小 花蝴蝶 我轻轻地 走过去， 想要

| 2 2 2 | 5. 3 | 2. 3 | 6 1 3 1 | 2 0 | 5. 3 | 2. 3 |
抓住它， 为 什 么 蝴蝶不害 怕？ 为 什 么

| 6 1 2 6 | 5. 0 | X 0 | 5 3 3 6 5 | 2 5 5 3 2 | 1 — ‖
蝴蝶不害 怕？ 哟！ 原来是一朵 美丽的蝴蝶 花。

春 天

1=G 2/4

盛璐德 词
马革顺 曲

(5. 3 5 | 1 3 5. 5 ‖: 6 5 3 2 | 1 0) | 3 5 2 3 | 1 5 | 6 1 6 1 |
　　　　　　　　　　　　　　　　　　春天天气 真 好， 花儿都开
　　　　　　　　　　　　　　　　　　蝴蝶姑娘 飞来了， 蜜蜂嗡嗡

5 — | 6 7 1 6 | 5 1 3 5 | 3 0 2 0 | 1 — :‖ 3 0 2 0 | 1 — ‖
了， 杨柳树枝 对着我们 弯 弯 腰。
叫， 小白兔儿 一跳一跳 又 一 跳。

小小牵牛花

1=♭E 2/4

张玉柱 词
践 明 曲

6 6 5 3 5 | 6. 7 6 0 | 6 2 3 5 6 | 3. 2 3 0 | 6 6 2 5 3 |
小 小 牵 牛 花 呀， 开 满 竹 篱 笆 呀， 一 朵 连 一

2. 3 2 0 | 5 1 2 1 6 | 6 - | 6. 7 6 5 | 3 5 3 2 2 | 6. 7 6 5 |
朵 呀， 吹 起 小 喇 叭。
吹 奏 一 曲 农 家 乐 呀，山 村 富 了
吹 奏 一 只 幸 福 谣 呀，党 的 政 策

3 5 3 2 0 | 6 6 3 2. 3 | 6 6 3 2 0 | 3 3 7 6. 7 | 3 3 7 6 0 | 6 6 1 2 3 |
千 万 家，
放 光 华， 嘀 嘀 嘀 哒 嘀 嘀 嘀 哒 嘀 嘀 嘀 哒 嘀 嘀 嘀 哒 一 年 更 比
富 了 不 忘

5 3 7 | 6. 5 6 0 :‖ 结束句 7 7 7 6 7 | 6 3 3 6 0 ‖
一 年 发。
爱 国 家。 嘀 嘀 嘀 哒嘀 哒 嘀 嘀 哒！

春天的歌

1=G 2/4

屠哲梅 词
佚 名 曲

3 1 1 5 | 5 1 1 | 2 7 7 5 | 5 7 7 | 3 1 1 5 |
欢 迎 春 天 又 来 到， 杏 花 桃 花 都 开 了， 杨 柳 随 着
欢 迎 春 天 又 来 到， 杏 花 桃 花 都 开 了， 杨 柳 随 着

1 3 5 | 4 3 2 3 | 1 - | 5 3 3 1 | 1 3 5 |
春 风 摇， 小 鸟 树 上 叫， 野 外 风 景 真 正 好，
春 风 摇， 小 鸟 树 上 叫， 野 外 风 景 真 正 好，

4 2 2 7 | 7 2 4 | 3 1 1 5 | 5 1 3 | 2 1 7 2 | 1 - :‖
出 去 旅 行 兴 趣 高， 坐 上 小 船 水 上 飘， 大 家 用 力 摇。
出 去 旅 行 兴 趣 高， 坐 上 汽 车 快 快 跑， 大 家 哈 哈 笑。

青 青 草

1=C 2/4

秦继昌 词
小　民 曲

(1 2 3 4) ‖: 5 5 3.5 | 5 5 3.5 | 6 5 i 5 | 3 5 1) | 5 5 3.5 | 5 5 3.5 |

1.青青草，　青青草，
2.青青草，　青青草，

5 5 i.6 | 5. 6 | 5 0 | 2 3 2 0 | 2 3 2 0 | 5 5 3.5 |

随着风儿摇　呵摇，　　摇呵摇，摇呵摇，青青草儿
手握镰刀割　青草，　　割青草，割青草，满崖草儿

1. 3 | 2 - | 3. 5 | 6 6 | i 5 | 3 | 3 5 |

别　哭闹；　庄　稼地下　不要　你，我的
对　我笑；　背　上我的　小箩　筐，小羊

6 - | i - | 3. 2 | 1 0 | 5.5 3 5 | 5 5 3 5 |

小　　羊　离　　不　了。　我的小羊　离不了，
跟　　我　身　　后　跑。　小羊跟我　身后跑，

2. i | 2. i | 2 i 6 | 5 6 | 5 (1234) ‖: 5 2 2 | i - ‖

咩　咩　离不　了。
咩　咩　身后　　　　跑，身后 跑。

冬　天

1=D 4/4

张季藩 词曲

1 1 2 3. 4 | 5 5 6 5 - | 3 6 6. 5 | 3 1 2 - |

冬天里，　天气冷，　　树上叶落树枝摇，

2 5 6 5 | 4 3 2 0 | 5. 4 3. 2 | 1 2 3 0 |

小虫都在睡觉了，　　小朋友们穿棉袄，

| 2 23 4 0 | 3 34 5 0 | 2. 354 32 | 1 1 1 - ||
东 跑跑， 西 跑跑， 运 动运动 身 体 好。

秋 冬

1=C 2/4

应涵冰 词曲

| 5 5 5 5 | 5 5 5 5 | 5i 63 | 5 - | 2 2 2 2 |
啦啦啦啦 啦啦啦啦 秋 天 到， 哩哩哩哩

| 2 2 2 2 | 56 51 | 2 - | 5 5 5 5 | 5 5 5 5 |
哩哩哩哩 树 叶 落， 哈哈哈哈 哈哈哈哈

| i i 2 2 | 6 - | 7 7 7 7 | 7 7 7 7 | 7 65 | i - ||
冬 天 来到 了， 沙沙沙沙 沙沙沙沙 雪 花 飘。

我是一朵小花

1=C 2/4

张友珊 词
汪 玲 曲

| 5. 6 i i | 34 5 | 6 6 6 5 - | 5. 6 i i |
我 是一朵 小 花， 哟哟 哟哟， 我 是一朵

| 34 5 | 3 3 1 2 - | 3 5 5 | 3 5 0 |
小 花， 哟哟 哟哟， 美丽 的 小花，

| 4 6 6 | 4 6 0 | i i 5 | 6 6 i | 7 6 5 - |
美丽 的 小花， 开在祖国 金灿灿的 阳 光 下，

| 3 5 5 1 | 2 2 2 4 | 3 2 1 | 5. 5 | i - | i 0 ||
开在祖国 金灿灿的 阳 光 下。 哟哟哟！

我爱雪莲花

赵起越 词
黄虎威 曲

1=C 2/4

(5 5 6567 | 1 3 0 | 2 2327 | 1 35 1 0) | 5 1 | 2 2 1 |

我 叫 萨依拉,
弹 起 冬不拉,
我 爱 雪莲花,

7 71 27 | 1 5 0 | 55 65 | 1 3 0 | 2 2327 | 1 — :||

生在天山下, 从小爱爬山哟, 采来雪莲花。
手捧雪莲花, 献给边防军哟, 叔叔请收下。
雪山把跟扎, 我学边防军哟, 长大保国家。

结束句

5 5 65 | 1 3 0 | 55 6 7 2 | 1 — | 1 0 ||

我学边防军哟, 长大 保 国 家。

秋 天 好

佚 名 词
敖丽春 曲

1=C 2/4

(5 3 2 | 5 3 2 | 55 6 | 5653 2 | 2 23 56 | 3 2 | 1 —)|

5 61 | 55 1 | 65 3 23 | 5 — | 3 5 | 1 6 5 |

秋 天 好啊 秋 天 好, 蓝蓝 的 天 空
 粮食 棉 花

1 53 | 2 — | 5 3 2 | 5 3 2 | 5. 6 | 5 3 2 |

白 云 飘。 美丽的 菊花 开 放 了,
堆 得 高。 蔬菜 水果 吃 不 了,

结束句

2 23 56 | 3 2 | 1 — :|| 6 56 | 1 — | 1 0 ||

美丽的菊花 开 放 了。 吃 不 了。
蔬菜水果 吃 不 了。

第十一章 叙事类

第一节 案例解析

拔 萝 卜

1=F 2/4

包恩珠 词曲

| (1 6 1 | 1 ‖: 2 3 2 6 5 5 | 1 1) | 5. 6 1 | 3. 2 1 |
| | | | 拔萝卜， | 拔萝卜， |

| 5. 3 2 | 5. 3 2 | 5 5 5 5 2 3 5 | 5 5 5 5 2 3 1 |
| 哎呀哎， | 哎呀呀， | 哎呀哎呀 拔不动， | 哎呀哎呀 拔不动， |

结束句

| 5. 6 1 | 3. 2 1 | 5 5 5 5 2 3 1 :‖ 2 3 1 0 ‖
| 老公公， 快点来， 快来帮我 拔萝卜。 拔 起 来。
| 老婆婆， 快点来， 快来帮我 拔萝卜。
| 小花狗， 快点来， 快来帮我 拔萝卜。
| 大老鼠， 快点来， 快来帮我 拔萝卜。

歌曲分析

《拔萝卜》是一首富有浓郁的田园风味及生活情趣的歌曲。歌曲通过对孩子在菜园里拔萝卜场景的描写，展示了一幅动人的田间劳作的画面。全曲由四段组成，大调式的旋律，每一段的内容表现一个人物或动物，注意对其特征的把握。

演唱提示

（1）用有节奏和弹性的声音和语气演唱《拔萝卜》，体会小朋友一起劳作的热闹情绪。

（2）注意演唱时针对不同内容来调整语气。

（3）声音要富有弹性和童趣，注意准确把握附点音符节奏。

表演提示

1. 前奏

动作：同学们戴头饰或着服装扮演其中角色。

2. 歌词：拔萝卜，拔萝卜，哎呀哎，哎呀呀

动作：扮演萝卜角色的人双手高举，笔直站立，跟着音乐稍微左右摇晃；旁边一个人扮演正在拔萝卜的人，跟着音乐呈弓字步，夸张地做拔萝卜的动作。扮演老公公、老婆婆、小花狗、大老鼠的同学在舞台一侧集体做动作。唱"拔萝卜，拔萝卜，哎呀哎，哎呀呀"时两脚交替屈膝向两旁踢出，脚心向上，脚踢起时向外撇，双膝尽量挨近。

3. 歌词：哎呀哎呀拔不动，哎呀哎呀拔不动

动作：唱"哎呀哎呀拔不动，哎呀哎呀拔不动"时萝卜扮演者在旁边得意地笑，拔萝卜的人在唱"哎呀哎呀"时焦急地拍两下大腿，唱"拔不动"时双手打开，显示出不知道该怎么办的样子。

4. 歌词：老公公，快点来，快来帮我拔萝卜

动作：唱"老公公，快点来，快来帮我拔萝卜"时正在拔萝卜的人对着老公公挥手召唤，老公公摆手示意，然后具有老公公年龄特点地走过来，一起拔萝卜。

扮演老婆婆、小花狗、大老鼠的同学在舞台一侧集体做动作，双手在身旁打开45°，侧身耸肩，每句歌词左边两次，右边两次。

根据歌词不断重复前面的动作，每唱到一个角色时，该角色的扮演者就用突显自己角色特点的方式过来一起拔萝卜，歌曲还没唱到的角色继续在原地做集体动作。

5. 歌词：拔起来

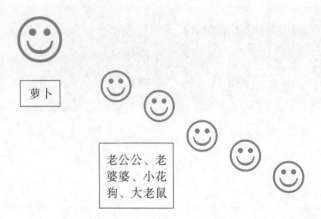

动作：唱"拔起来"时萝卜扮演者跳开自己之前的位置（萝卜坑），其余的人假装差点摔跤，见萝卜拔出来后，高兴地跳跃欢呼。

李小多分果果

圣野 词
汪玲 曲

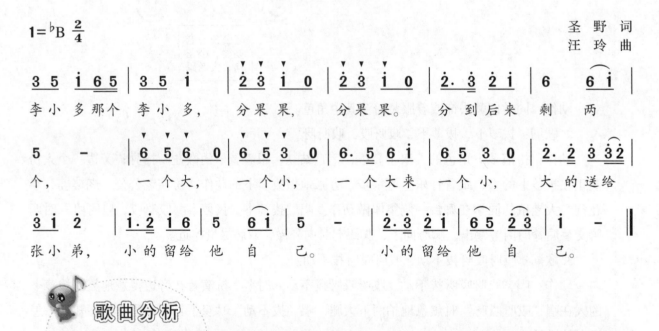

歌曲分析

幼儿园小班的孩子因为刚刚进入幼儿园不会互相谦让，通过李小多分果果的简单故事，来让孩子们知道谦让。儿歌动作性强，富有表现力。老师可以结合平时给孩子们分点心和玩具时的场景加深对此歌的理解，从小培养孩子的分享观念，分享对于孩子来说，仅仅是在日常生活和活动中不经意间流露或者发生与同伴交往的一种形式。通过这首歌，让小朋友学会谦让和分享，并让小朋友分清平舌音和翘舌音。

（1）注意歌曲里面的附点节奏。

（2）注意后半拍休止。

1. 前奏

动作：后面的同学搭前面同学的腰，小跑出场，成图示队形。

2. 歌词：李小多那个李小多

动作：双手叉腰，左脚向左侧伸出，勾脚，右脚弯曲重心在右脚，随音乐换脚（一个八拍）。

3. 歌词：分果果，分果果

动作：双脚打开与肩同宽，双手放身侧打开约45°，随音乐左右摆动（一个八拍）。

4. 歌词：分到后来剩两个

动作：小跑变图示队形（一个八拍）。

5. 歌词：一个大，一个小

动作：（前四拍）向前小跳一步，在跳的同时，双手于身前向上划个大圈放在身体两旁与肩同高，半蹲。（后四拍）双手保持不动，后跳一小步，半蹲。

6. 歌词：一个大来一个小

动作：双手于身前划圈放于身体两侧，两臂伸直与肩同高（前四拍），双手不动，站

直，膝盖前后交替摆动，头也随着左右摆动（后四拍）。

7. 歌词：大的送给张小弟

队形：同上。

动作：小跳转里向同伴双手伸出做送果状（一个八拍）。

8. 歌词：小的留给他自己

动作：小跳转回面向观众，双手交叉于胸前，双脚打开与肩同宽，并随音乐左右摆动（一个八拍）。

9. 歌词：小的留给他自己

动作：双手放身侧，小碎步变队形向中间聚拢，到位后，前面的人跪下双手放腿上，后三人半蹲双手也放腿上，头左右摆动至音乐结束。

刷 牙 歌

张东方 词
汪 玲 曲

$1=C \dfrac{2}{4}$

| 3 5 5 | 3 5 5 | 1̇. 6 5 4 | 3 5 2 | 5 1 2 3 |

小牙刷， 手中拿， 我 呀张开 小嘴巴。 左边刷，
早上刷， 晚上刷， 刷 得干净 没蛀牙。 漱漱口，

| 5 1 2 3 | 6. 6 3 6 | 5 0 4 | 3 0 2 0 | 1. 0 ‖

右边刷， 上下里外 都 呀都 刷 刷。
笑一笑， 我的牙齿 白 呀白 花 花。

在间奏处，创编不同的刷牙节奏和快乐的象声词，体验牙齿健康和快乐的情感，培养孩子们拥有正确的刷牙习惯和保护牙齿的基本常识。

 演唱提示

（1）演唱时需注意开始时"小牙刷"的"刷"字的跳跃感要凸现出来。
（2）注意演唱时歌曲里面的表演提示。

表 演 提 示

 1. 歌词：小牙刷，手中拿

 动作：两脚交替屈膝向两旁踢出，脚心向上，脚踢起时向外撇，双膝尽量挨近。双手一手臂侧屈肘于胸前，一手臂侧平举。

 2. 歌词：我呀张开小嘴巴

 动作：双手放在身体后方，弯膝弯腰并摇头。

 3. 歌词：左边刷，右边刷

 动作：左手叉腰右手假装拿牙刷，左边刷一次，右边刷一次。

 4. 歌词：上下里外都呀都刷刷

 动作：分开腿弯腰。双手握拳放在胸前绕圈，从右往左转再转回右边拍一次手。

 5. 歌词：早上刷，晚上刷，刷得干净没蛀牙

 动作：双腿打开，双手张开，身体向左倾，双腿并在一起弯膝，双手交叉放身体前方，踏步拍手。

 6. 歌词：漱漱口，笑一笑，我的牙齿白呀白花花

 动作：小碎步双手握拳放在脸颊边转动，踏跳步，双手交错从上至下抖动打开。

第二节 谱 例

小 酒 窝

1=F 2/4

李如会 词
晶 日 曲

(6 6 0 3 | 2 2 1 | 3 1 6 6 | 6 #4 6) | 1 6 6 6 | 3 6 |
　　　　　　　　　　　　　　　　　　　　　　　　　我有一对 小 酒
　　　　　　　　　　　　　　　　　　　　　　　　　酒窝里头 有 甜

3. 1 | 6 6 6 | 5 3 3 3 | 6 3 | 6. 3 | 2 2 2 |
窝， 呀子喂， 我有一对 小 酒 窝， 呀子喂。
酒， 呀子喂， 酒窝里头 有 甜 酒， 呀子喂。

3 1 0 6 | 3 (#2 3 3) | 5 3 0 5 | 6 (#5 6 6) | 6 6 0 3 | 2 2 1 |
左边 一 个， 右边 一 个， 成天 价 笑 呵 呵，
妈妈 也 喝， 爸爸 也 喝， 甜透 了 心 窝 窝，

结束句
3 1 6 6 | 6 - :‖ 6 6 0 3 | 2 2 1 | 3 1 6 6 | 6 - ‖
咿呀咿子 喂。 甜透 了 心窝窝， 咿呀咿子 喂。
咿呀咿子 喂。

坏习惯，要改掉

1=♭E 3/4

曲致致 曲

(5 6 3. 5 | 2 3 1 -) | 3 6 5 - | 3 2 1 - | 1 2 6 1 5 |
　　　　　　　　　　　　　拿起笔　 用嘴咬， 笔也咬坏了，
　　　　　　　　　　　　　拿起笔　 墙上画， 笔也画秃了，

5 6 3. ³5 | 2 - - | 3 3 2 3 | 1 2 6 - | 5 6 3. 5 | 2 3 1 - :‖
嘴也咬痛　 了。 这个习惯 真不好， 我们要 呀 要改掉。
墙也画脏　 了。

请你唱个歌吧

1=C 3/4

谷河 词曲

(7 1 2 1 7 5 | 1 - -) | 3 4 5 1 | 3 4 5 1 | 3 4 5 1 7 6 |
　　　　　　　　　　　　小 杜 鹃，小 杜 鹃，我们请你唱个

5 - - | 3 5 1 5 | 3 5 1 5 | 3 5 1 5 3 5 | 1 - - |
歌，　　快 来 呀，大 家 来 呀，我们静听你的 歌，

2 1 0 | 2 1 0 | 7 1 2 1 7 1 | 2 5 - |
咕 咕！　咕 咕！　歌 声 使 我们 快 乐，

2 5 0 | 2 5 0 | 7 1 2 1 7 6 | 5 1 - ‖
咕 咕！　咕 咕！　歌 声 使 我们 欢 乐。

小 毛 驴

1=C 2/4

北京儿歌

中速 幽默地

1 1 1 3 | 5 5 5 5 | 6 6 6 1 | 5 - | 4 4 4 6 | 3 3 3 3 |
我有一头 小毛驴，我 从来也不 骑，　　有一天我 心血来潮

2 2 2 2 | 5. 5 | 1 1 1 3 | 5 5 5 5 | 6 6 6 1 |
骑着去赶 集。　我 手里拿着 小皮鞭，我 心里正得

5 - | 4 4 4 6 | 3 3 3 3 3 3 | 2 2 2 3 | 1 - ‖
意，　　不知怎么 哗啦啦啦啦我 摔了一身 泥。

帮奶奶穿针

1=F 2/4

王坚 词
何亚杰 曲

(5 5 6 5 3 | 3 3 5 3 2 | 6 6 5 6 3 | 1 3 5 1) | 1 5 1 | 3 2 1 | 5 5 3 |
　　　　　　　　　　　　　　　　　　　　　　　　老奶奶 眼力差， 针孔小

| 1 3 2 | 2 2 3 2 | 1 2 3 | 5 5 3 2 | 3 4 5 | 5. 3 |
线头大， 左穿右穿 穿不过， 左穿右穿 穿不过， 我 把

| 1 5 1 2 | 3 - | 3 2 | 3 5. | 3 0 2 0 | 1 - ‖
线头捻一捻， 轻轻 一穿 过 去 啦！

音阶歌

1=C 2/4

惊涛 词曲

| 1 3 5 | 6 6 5 | 1̇ 1̇ 7 6 | 5 - | 1 3 5 |
小朋友 来唱歌， 哆哆西拉 嗦， 你也唱

| 6 6 5 | 4 4 3 3 | 2 - | 1 3 5 | 1̇ 7 6 5 | 1 3 5 |
我也唱， 发发咪咪 来， 唱什么？ 多西拉索， 唱什么？

| 4 3 2 1 | 1. 2 3 4 | 5 6 7 | 1̇ 7 6 5 4 | 3 2 | 1 - ‖
发咪来哆。 哆来咪发 索拉西， 哆西拉索发 咪来 哆。

小 海 军

1=D 2/4

常福生 词
柴本尧 曲

(5. 5 5 | 5. 5 5 | 5 5 5 5 6 | 5 2̇) ‖: 1. 3 2 5̣ | 1 3 | 5. 5 5 6 |
　　　　　　　　　　　　　　　　　　　　　　　我是小海军， 开着小炮

| 5 - | 3. 3 6 | 5. 5 3 | 2. 2 2 3 | 2 - | 1. 3 2 5̣ | 1 3 |
艇， 不怕风， 不怕浪， 勇敢向前 进， 炮艇开得 快，

| 5. 5 4 5 | 6 - | 5. 5 6 5 | 5. 5 3 | X X | X 0 | 6. 6 5 3 |
大炮瞄得 准， 敌人胆敢 来侵犯， 轰 轰 轰！ 打得他呀

| 2 3 | 1 0 :‖ 5. 5 5 6 | 5 - | 1. 3 2 5̣ | 1 0 ‖
海底 沉。 我是小海军， 胜利向前 进。

十二生肖歌

1=G 2/4

赵严华 词
唐天尧 曲

(6666 65 | 35 6 | 53 321 | 2 03 | 55 35 | 6 0)

6 5 6 | 35 6 | 1 1 16 5 | 6 0 | 3. 5 6 6 | 6 5 3 |
小老鼠　　打头来，　牛把蹄儿　抬，　　　　老虎回头　一声吼，
龙和蛇　　尾巴甩，　马羊步儿　迈，　　　　小猴机灵　蹦又跳，
狗儿跳　　猪儿叫，　老鼠又跟　来，　　　　十二动物　转圈跑，

5 3 321 | 2 03 | 5 3 321 | 2 0 ‖ 2 03 | 55 35 | 6 0 ‖
兔儿跳得　快，　兔儿跳得　快。
鸡唱天下　白，　鸡唱天下　白。
请把顺序　　　　　　　　　　　　排，啊 请把顺序　排。

爷爷为我打月饼

1=G 4/4

徐庆东、刘 青 词
梁寒光 曲

(5 55 5 5 4 32 | 5 55 5 5 4 32 | 61 62 21 6 | 5. 6 5 0)

2 2 2 2 35 1 6 | 2. 3 2. 0 | 6 2 21 21 6 |
八月十五月儿　明　　呀，　爷爷为我打月
爷爷是个老红　军　　哪，　爷爷待我亲又

1. 2 1. 0 | 6 2 12 3 21 | 5 6 21 6 | 6 0 |
饼　　呀，　月饼　圆圆　甜又香啊，
亲　　哪，　我为　爷爷　唱歌谣啊，

6 1 6 2 21 6 | 5. 6 5 0 ‖ 5. 6 5 0 ‖
一块月饼一　片　情　啊。
献给爷爷一　片　　　　心　哪。

小雪橇

刘士贤 词
金凤浩 曲

1=C 2/4

(3. 12 | 3 3 3 3 | 2. 7 1 | 2 2 2 2 | 0 3 3 | 0 2 2 |

0 3 3 | 0 2 2 3 | 4. 3 2 1 | 2 1 7 6 | 5 5 5 5 5 | 5 5 5 5)

3 4 5 6 | 5 — | 3 4 5 6 | 5 — | 5. 1 | 7. 1 7 6 |
我的 小雪 橇， 轻便又灵 巧， 它 能 载着我，
我的 小雪 橇， 爱跑又爱 跳， 他 要 一翻身，

5 5 6 5 4 | 3 — | 5 3 5 3 | 5 — | 6 4 6 4 | 6 — |
雪地 飞快 跑。 高坡往下 滑， 风在 耳边 叫，
把我 给摔 倒。 滚了一身 雪， 帽子 也摔 掉，

5 5 5 | 3 3 1 | 6. 6 7 1 | 2 — | 3. 2 1 | 2 6 6 6 |
好像 那 架火箭， 飞翔在云 霄， 啦 啦啦 啦啦啦啦
逗得 那 小朋友， 拍手哈哈 笑， 啦 啦啦 啦啦啦啦

2. 1 6 | 1 5 5 5 | 3 5 3 | 2. 1 7 2 | 1 — | 1 0 :||
啦 啦啦 啦啦啦啦， 飞翔 在 云 霄。
啦 啦啦 啦啦啦啦， 拍手 哈 哈哈哈 笑。

参 考 文 献

[1] 李晋缓.幼儿音乐教育[M].北京：北京师范大学出版社，1998.
[2] 左玲玲.音乐素质训练[M].北京：人民音乐出版社，2004.
[3] 许卓娅.幼儿园音乐教育活动[M].北京：人民音乐出版社，1995.
[4] 秦金亮，朱宗顺.中国幼儿教师教育转型[M].北京：新时代出版社，2008.
[5] 潘丹宁.跟我学唱歌（童声卷）[M].长沙：湖南文艺出版社，1999.
[6] 孙悦嵋，范晓峰.循序渐进学唱歌[M].杭州：浙江文艺出版社，2001.
[7] 张兰英，卢新豫.声乐基础教程[M].郑州：郑州大学出版社，2007.
[8] 谢莉莉.音乐[M].北京：高等教育出版社，1995.
[9] 张燕.幼儿教师专业发展[M].北京：北京师范大学出版社，2006.
[10] 尹爱青.音乐课程与教学论[M].长春：东北师范大学出版社，2006.
[11] 戴定澄.音乐教育展望[M].上海：华东师范大学出版社，2001.
[12] 董旭花.学前教育专业实训教育指导[M].北京：科学出版社，2009.
[13] 朱小娟.幼儿教师反思能力培养研究[M].北京：教育科学出版社，2008.
[14] 高师教材编写组.声乐基础教程[M].北京：人民音乐出版社，2004.
[15] 习庞，丽娟.教师与儿童发展[M].长春：北京师范大学出版社，2003.
[16] 张志华.幼儿音乐教学法[M].长沙：湖南少年儿童出版社，1985.
[17] 王爵颖.幼儿音乐教学[M].北京：中国劳动社会保障出版社，1999.
[18] 袁善琦.儿童趣味音乐教学[M].北京：人民音乐出版社，1994.
[19] 蒋艳琦.幼师声乐教学中存在的问题研究[D].长春：东北师范大学，2010.
[20] 徐浩，刘世音.声乐[M].北京：高等教育出版社，2013.
[21] 胡钟刚，张友刚.声乐实用基础教程[M].重庆：西南师范大学出版社，2011.
[22] 徐浩，刘世音.声乐[M].北京：高等教育出版社，2013.
[23] 黄河.儿童歌唱中的嗓音保护[J].中国校外教育，2008(11)：148.
[24] 霍成华.浅谈儿童的声乐教育[J].科技向导，2010(35)：8.
[25] 李娜莹.如何保护幼儿的嗓音[J].幼教博览，2002(7)：65.
[26] 陈浩亮.谈幼师声乐教学改革的必要性[J].现代交际，2009(12).
[27] 余朝红.新时期幼师声乐教学探讨[J].教师，2009(09).
[28] 马磊.内蒙古地区高校学前教育专业声乐教学探析[D].内蒙古师范大学，2011.
[29] 周东恩.学生幼儿歌曲演唱能力存在的问题与对策——以高职学前教育专业为例[N].辽宁高职学报，2012(12).